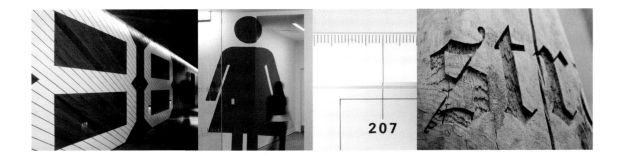

207

WHICH WAY TO GO?
Placemaking, wayfinding and signage design

Copyright © 2012 Instituto Monsa de Ediciones

Editor
Josep Maria Minguet

Co-Author / Co-Autor
Miquel Abellán

Art director, design and layout
Miquel Abellán

Translation
Babyl Traducciones

2012 © Monsa Publications
Instituto Monsa de Ediciones
Gravina, 43 (08930)
Sant Adrià del Besòs
Barcelona
Tel. +34 93 381 00 50
Fax +34 93 381 00 93
monsa@monsa.com
www.monsa.com

Visit our official shop online!
www.monsashop.com

ISBN 978-84-15223-43-6

WHICH WAY TO GO?

placemaking, wayfinding and signage design

(Diseño de arquitectura urbana, orientación en el espacio y señalética)

index

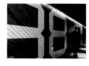

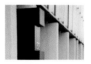

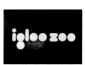

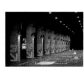
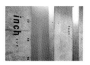
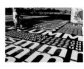

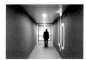

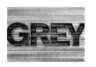

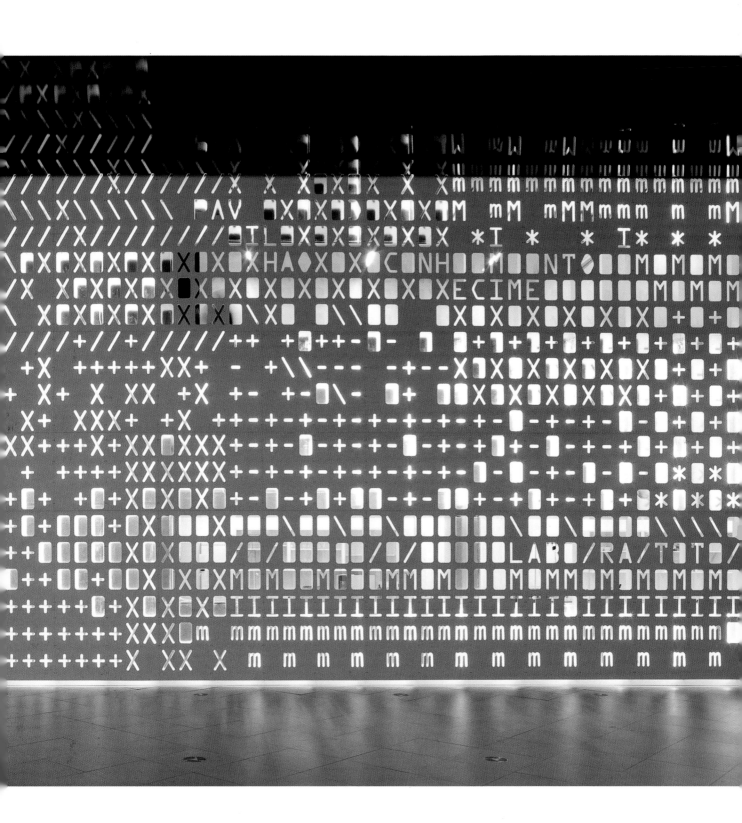

International projects –placemaking, wayfinding and signage– products of visual graphics and creative talents, the key elements of any project. Our surroundings have a direct influence on our lives, hence the importance of the design and graphics within that environment.A clear and simple language helps us to find our bearings and interacts with signposting to achieve our objective, an efficient orientation system.

Theoretically, the basic fundamentals of association and communication between our dynamic relations and space, is through directional icons. Our final topic covers information and interface design principles.

Este libro presenta proyectos internacionales -Placemaking (arquitectura urbana de diseño), wayfinding (orientación en el espacio) y signage (señalética) - donde la grafica visual y la creatividad en su ejecución son aspectos relevantes dentro de un proyecto. La atmósfera de un lugar, tiene consecuencias en nuestras vidas, por lo tanto, es muy importante la gráfica aplicada y su diseño. Un lenguaje claro y accesible nos ayuda a ubicarnos y ha tener una interacción con la señalización, puesto que el objetivo es crear buenos sistemas de orientación.

Conceptualmente, la organización y la comunicación de nuestra relación dinámica con el espacio, a través de una iconografía direccional, son los aspectos primordiales para orientar al usuario. Al final hablamos de diseño de la información y diseño de interfaz.

Miquel Abellán

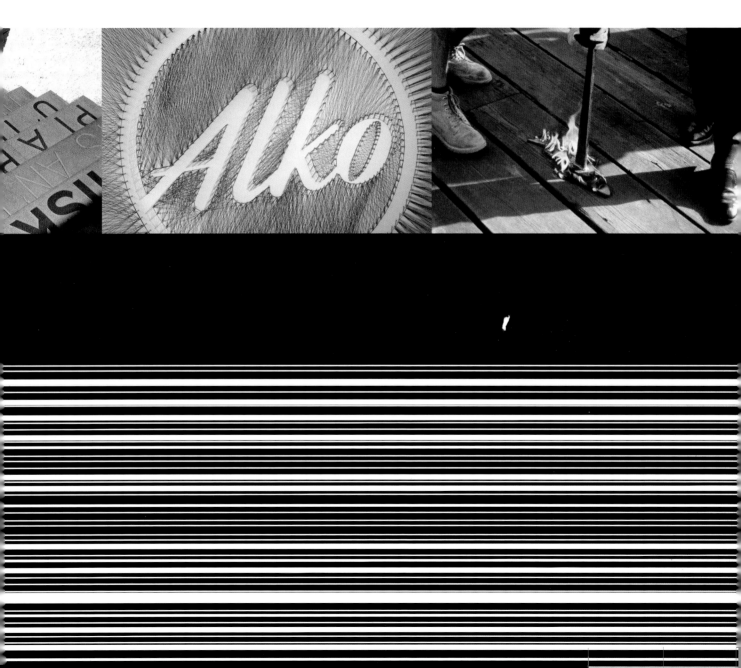

Wayfinder Wallpaper

studio ⌐ **Mike & Maaike**
San Francisco ⌐ USA
design ⌐ Mike and Maaike
manufacturer ⌐ Rollout
www.rollout.ca
www.mikeandmaaike.com

Wayfinder is a line of wallpaper designed to serve a functional purpose within the context of architecture. Wallpaper is typically decorative. Symbols are typically functional. The combination of the two creates new possibilities for architects, interior designers and space planners.

Wayfinder es una línea de papel de pared diseñada para tener una finalidad funcional en el contexto de la arquitectura. Por regla general, el papel pintado es decorativo y los símbolos son funcionales. La combinación de ambos ofrece nuevas posibilidades a los arquitectos, diseñadores de interior y planificadores de espacio.

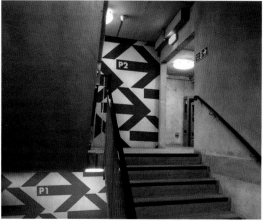

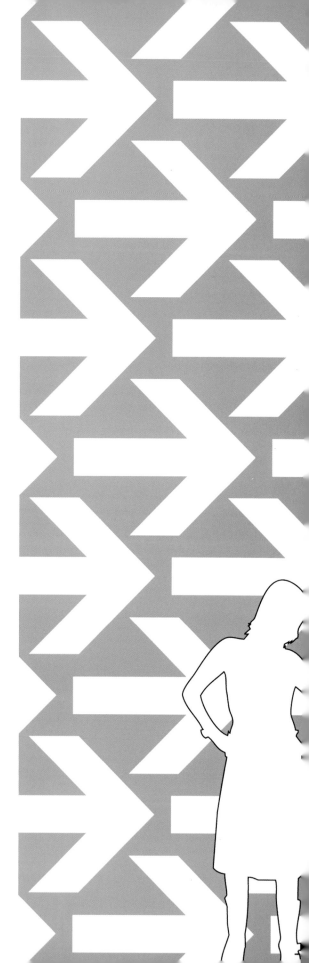

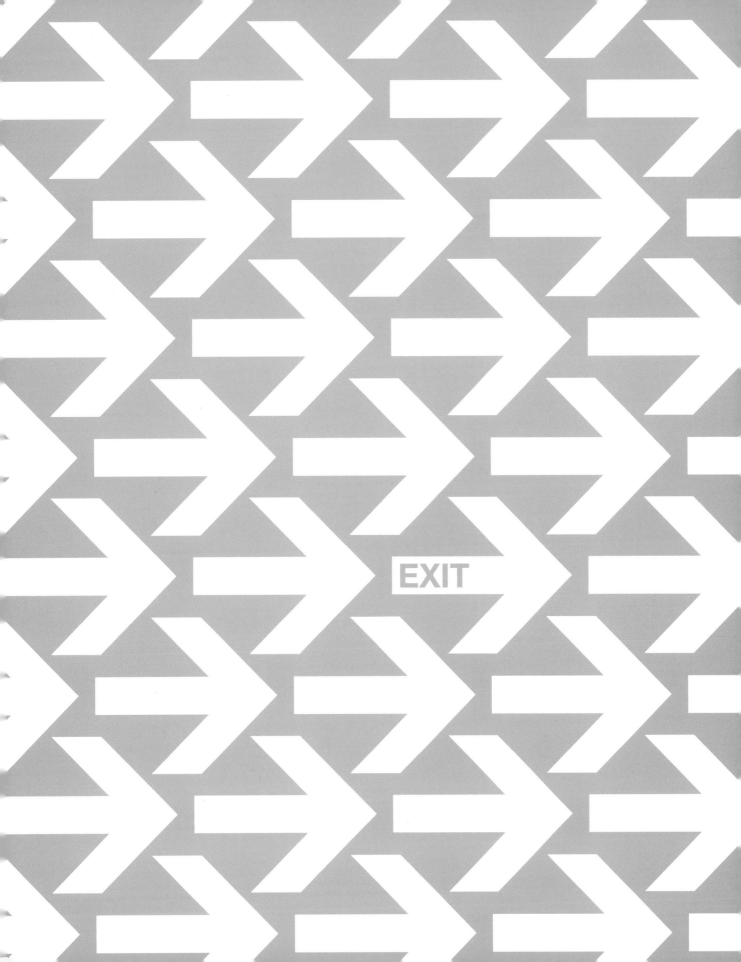

EXIT

Circus

studio ˥ **Mind Design**
London ˥ UK
creative director ˥ Holger Jacobs
art director ˥ Craig Sinnamon
designer ˥ Andy Lang, Sara Streule
interior design ˥ Tom Dixon / Design Research Studio
www.designresearchstudio.net
www.minddesign.co.uk

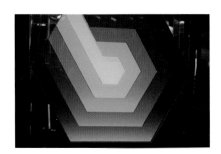

Identity for a new club and restaurant with a burlesque
theme and changing performances. Since the club interior
features many mirrored surfaces, the design of the logo is
based on the shape of a kaleidoscope. The outline shape
and basic constrution of the logo always remains the same
while the inside changes depending on its application.
A main feature of the interior is a 3-dimensional version of
the logo built from different layers of perspex, set into a
wall and illuminated from the back in changing colours.

Identidad para un club y restaurante nuevos de temática
burlesque y decoración cambiante. Como el interior del
club está compuesto por muchas superficies reflectantes, el
diseño del logo está inspirado en la forma de un caleidos-
copio. La silueta y el diseño básico del logo siempre se
mantienen iguales, mientras que el interior varía según su
uso. La principal característica de la zona interior es una
versión tridimensional del logo, hecho de varias capas de
plexiglás, colocado en la pared e iluminado, por detrás, con
colores que van cambiando.

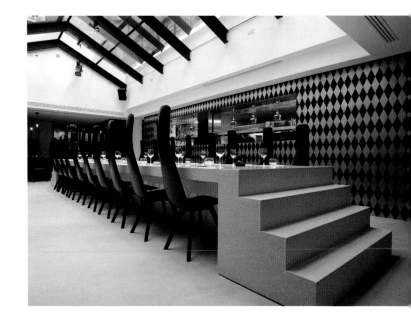

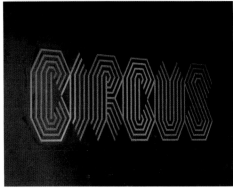

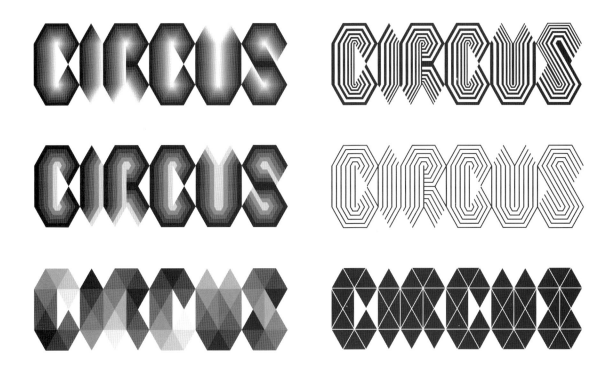

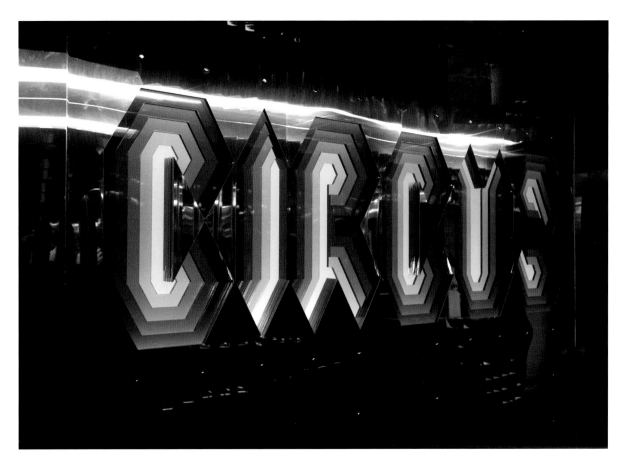

Circus
studio ￢ Mind Design

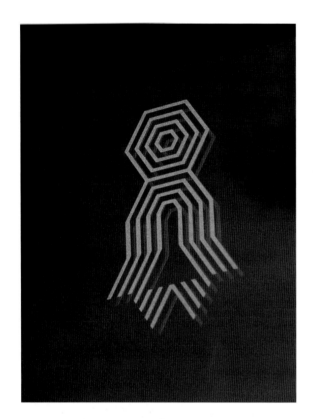

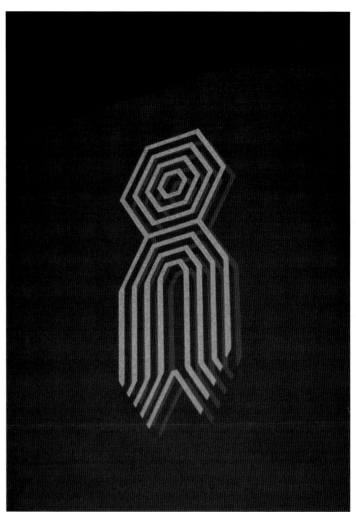

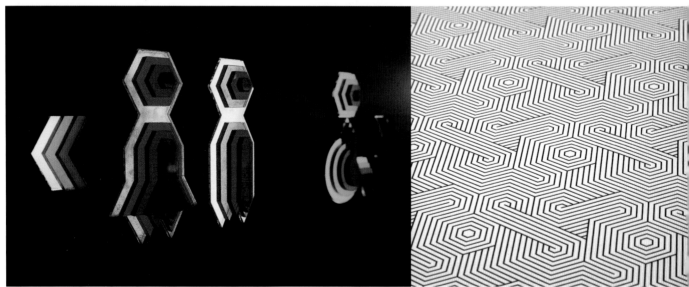

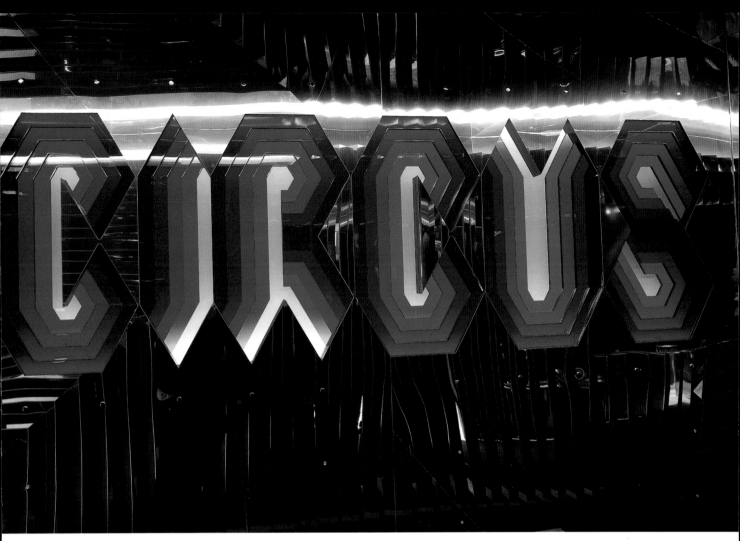

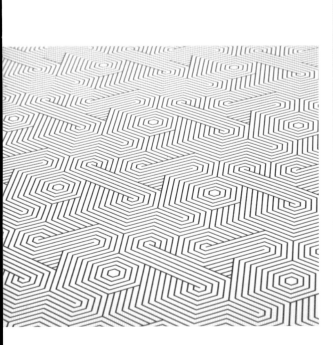

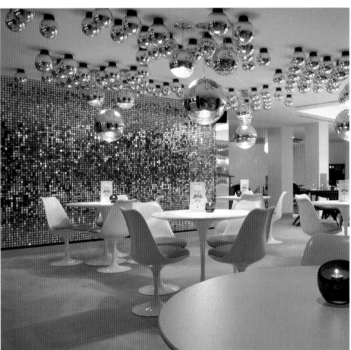

ANZ Centre

studio ˥ **Fabio Ongarato Design**
Melbourne ˥ Australia
designers ˥ Daniel Peterson, Mauris Lai
photography ˥ Earl Carter
architecture and interior design ˥ HASSELL
www.fabioongaratodesign.com.au

ANZ, renowned for its strong work culture, has a new head office which is home to over 6,500 staff. In collaboration with HASSELL and BLL, Fabio Ongarato Design devised a comprehensive wayfinding and environmental graphics system that matches ANZ's cultural needs and workplace values.

The wayfinding system was created as an extension of the architecture. Elegant sculptural forms were directly inspired by the shifting planes that are detailed in the architecture and the concept of an 'urban canvas' or 'civic' space. Through a process of rigorous integration with the architecture the signage system functions as an extension of the space, rather than appearing as a layer on top of the space, operating as a series of extrusions resulting in an intuitive and architecturally harmonic solution. Beyond the aesthetic response one of the key challenges was the sheer size and scope of the wayfinding strategy required for a 13 storey building with 3 separate lift cores and a central 10 storey atrium light well.

As part of the environmental graphics package a diverse range of supergraphics and installations were created to suit varied hub environments, and to encourage staff interaction. Each of the hub environments designed to suit the wide variety of occupant profiles and requirements these were termed; 'Play', a space focused around competition and teamwork. Create', a space designed to encourage open mindedness and house a connection to the history of ANZ. 'Grow', a place of respite, tranquility and rejuvenation. 'Move', a connection to the wider urban metropolis, a dynamic and energetic space and 'Click', a high tech space based around technology and global connectivity.

Through a lengthy process of collaboration with the architects the environmental graphics package transcended the traditional paradigm of applied surface graphics to something considerably richer, including aspects such as; Cathode ray lighting sculptures, integrated Marmoleum floor treatments, tactile wall graphics, ceiling fresco interventions and a range of multi-surface graphic treatments. As each of the hubs focused on providing the diverse range of occupants a series of spaces responding to personality types, this approach allowed us to extend the individuality of each of the spaces and further the architectural cues, heightening the user experience.

ANZ, conocida por su marcada cultura de trabajo, tiene una nueva oficina central que acoge a más de 6 500 empleados. En colaboración con HASSELL y BLL, Fabio Ongarato Design elaboró un sistema completo de wayfinding y gráficos ambientales que encaja con las necesidades culturales y los valores del lugar de trabajo de ANZ.

El sistema de wayfinding se creó como una parte más de la arquitectura. Las elegantes formas esculturales estuvieron inspiradas, directamente, en los planos variables que están detallados en la arquitectura y en el concepto de «lienzo urbano» o espacio «cívico». A través de un proceso de rigurosa integración con la arquitectura, el sistema de señalización funciona como una extensión del espacio, en lugar de parecer una capa sobre éste, que actúa como una serie de extrusiones que dan como resultado una solución intuitiva y arquitectónicamente armónica. Más allá de la respuesta estética, uno de los principales retos fue el tamaño y el alcance totales de la estrategia de wayfinding necesarios para un edificio de 13 pisos con 3 núcleos de ascensores independientes y un tragaluz central en el atrio de 10 pisos.

Como parte del paquete de gráficos ambientales, se creó una diversa variedad de gráficos de gran tamaño e instalaciones para que encajara con los ambientes centrales variados y para fomentar la interacción del personal. Los ambientes centrales diseñados para concordar con la gran variedad de perfiles y necesidades de los ocupantes fueron calificados como: «Play» (Juega), espacio centrado en la competición y el trabajo en equipo; «Create» (Crea), espacio diseñado para fomentar la mentalidad abierta y que guarda una conexión con la historia de ANZ; «Grow» (Crece), lugar de descanso, tranquilidad y rejuvenecimiento; «Move» (Muévete), una conexión con la extensa ciudad urbana, un espacio dinámico y energético; y «Click» (Haz clic), un espacio de tecnología punta centrado en la tecnología y la conectividad global.

A pesar del tedioso proceso de colaboración con los arquitectos, el paquete de gráficos ambientales fue más allá del clásico paradigma del uso de gráficos superficiales a algo considerablemente más rico, incluyendo aspectos como esculturas con iluminación de rayos catódicos, tratamientos integrados para suelo de linóleo, gráficos de pared táctiles, intervenciones de frescos en el techo y una gama de tratamientos gráficos en múltiples superficies. Como cada uno de los centros trataba de ofrecer una diversa variedad a los ocupantes, una serie de espacios que respondiera a las diferentes personalidades, este enfoque nos permitió ampliar la individualidad de cada uno de los espacios y favorecer la arquitectura, intensificando la experiencia del usuario.

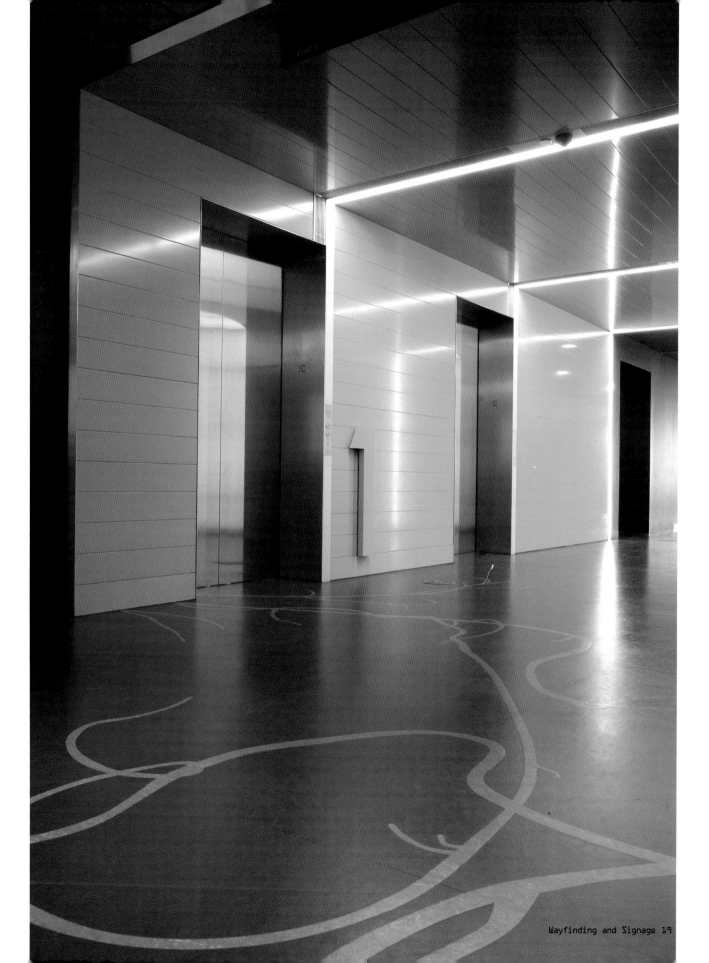

ANZ Centre
studio ˥ Fabio Ongarato Design

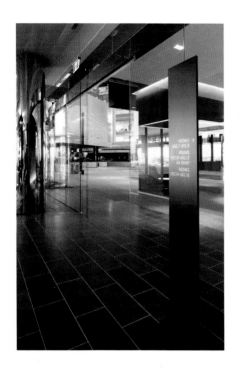
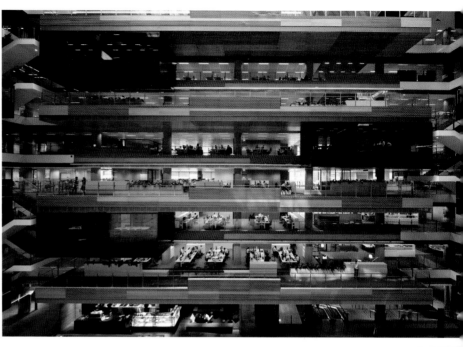
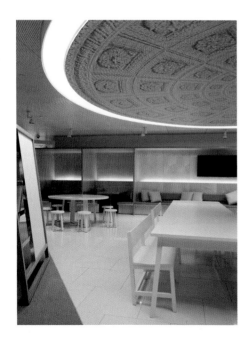
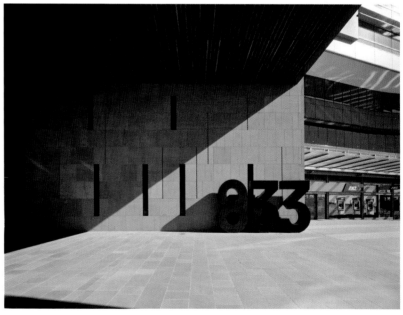

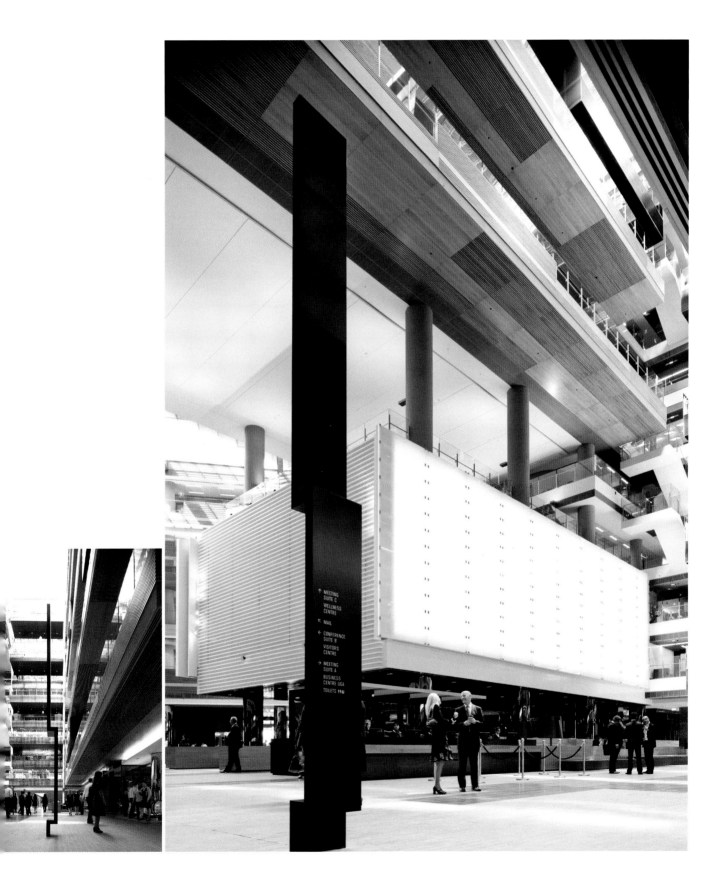

The sign reads:

↑ MEETING
SUITE C
WELLNESS
CENTRE

↖ MAIL

← CONFERENCE
SUITE B
VISITORS
CENTRE

→ MEETING
SUITE A
BUSINESS
CENTRE UGA
TOILETS ♂♀

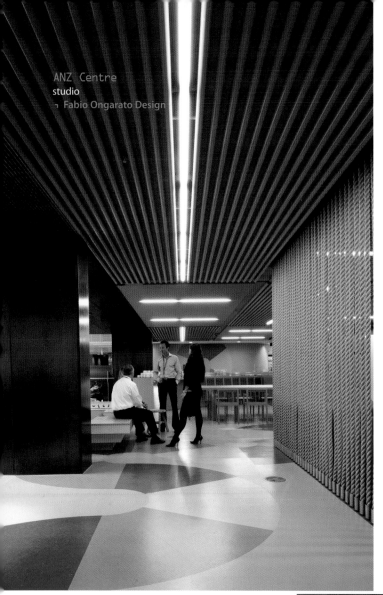

ANZ Centre
studio
Fabio Ongarato Design

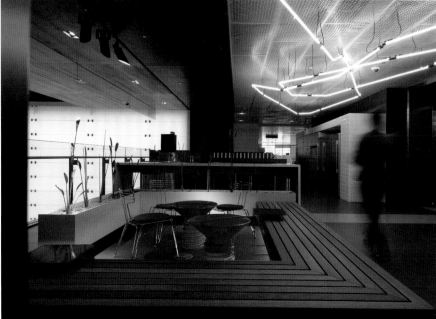

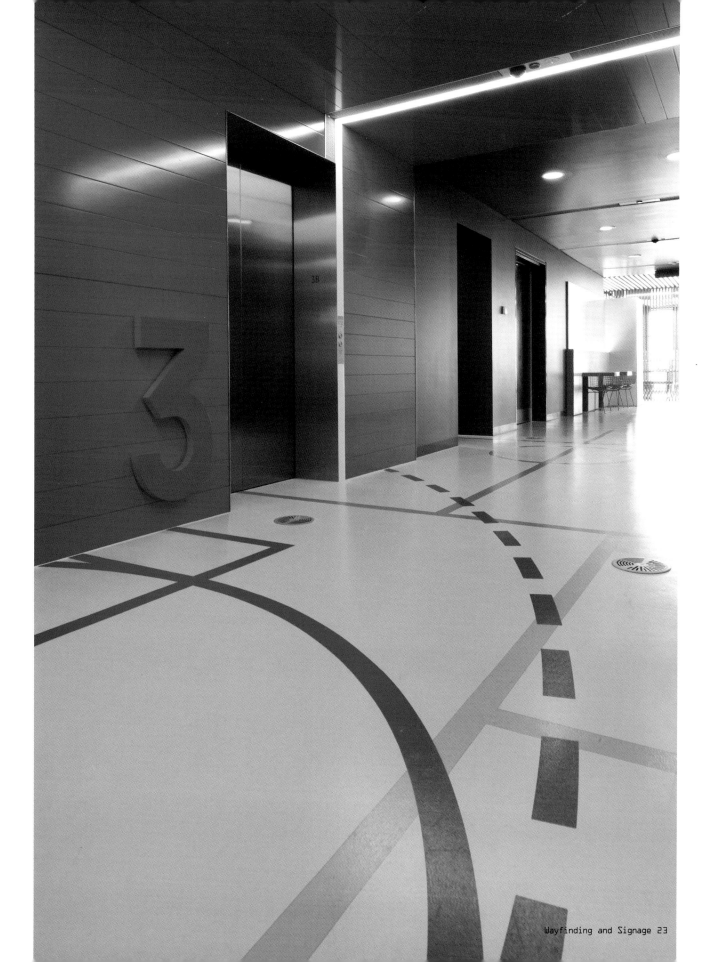

Falls Creek

studio ⌐ **Buro North**
Melbourne ⌐ Australia
team ⌐ Soren Luckins, Finn Butler, Ante Ljubas, Tom
Allnutt, Dave Williamson
photography ⌐ Daniel Colombo
www.buronorth.com

The Falls Creek Alpine Resort required the development of a
wayfinding system to help visitors navigate the complex ski
resort. The designed system needed to be an environmentally
conscious solution to match the resort's claim as the first alpi-
ne-based organisation to be benchmarked by Green Globe 21:
the international certification program for sustainable tourism.
A modular system of sign types was created to provide infor-
mation in a wide variety of directions to suit the complex villa-
ge layout. The design of the sign system aims to promote the
highest possible visibility of information while retaining the
smallest presence of supporting structure.

La estación de esquí Falls Creek necesitaba desarrollar un siste-
ma de wayfinding para ayudar a los huéspedes a guiarse por el
complejo centro de esquí. El sistema diseñado debía dar una
solución con consciencia ecológica para encajar con el título
que tiene la estación de ser la primera organización alpina en
ser punto de referencia para Green Globe 21, el programa de
certificación internacional para el turismo sostenible. Se creó
un sistema modular de tipos de señales para ofrecer informa-
ción sobre una gran variedad de direcciones para adaptarse a la
complicada distribución del complejo. El diseño del sistema de
señales trata de potenciar la mayor visibilidad posible de infor-
mación, a la vez que mantiene la mínima presencia de estructu-
ras de soporte.

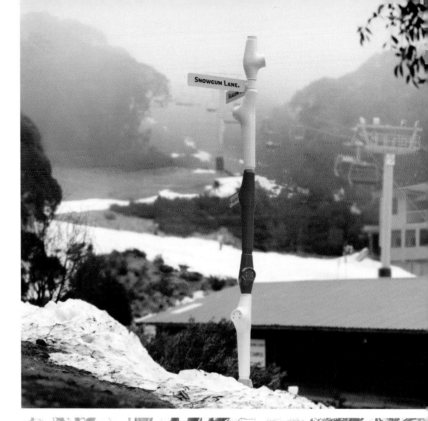

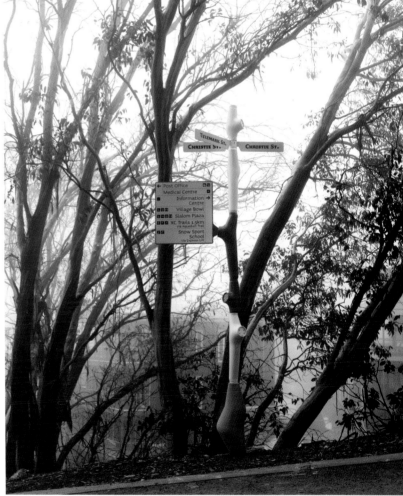

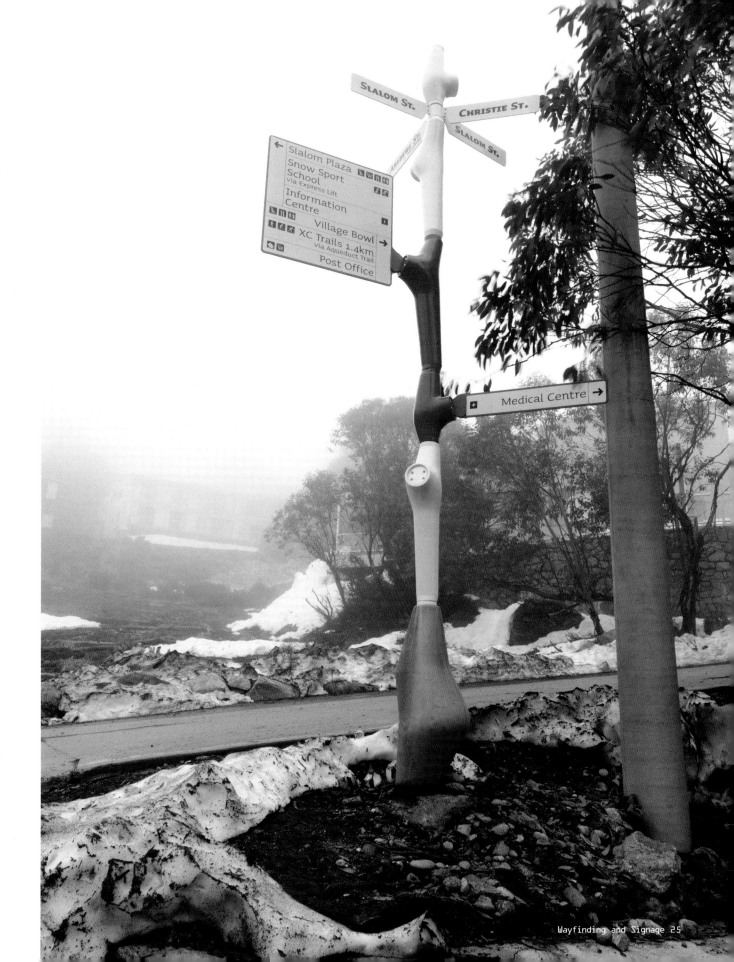

Assin

studio ˥ **Fabio Ongarato Design**
Melbourne ˥ Australia
creative director ˥ Fabio Ongarato
designer ˥ Fabio Ongarato
www.fabioongaratodesign.com.au

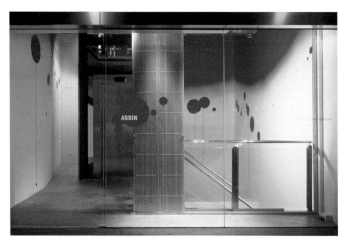

Identity and environmental graphics for ASSIN, a high-end fashion store stocking international brands including Dior Homme, Hussein Chalayan, Victor + Rolf and many others. The identity was inspired by a sense of contradiction; that of high-end fashion, subverted by street graphics, graffiti, and stencils. We were faced with two challenges. Firstly, the identity needed to complement the strong direction of the store interior, which is minimal, sleek, industrial and raw. Secondly, because the store is located in a basement, the wall graphics at the entrance needed to be exciting enough to draw people downstairs from the street into the store. The final graphics also needed to combine an irreverent quality – ASSIN means 'like so' in Portuguese – with a delicacy and refinement that expressed the sophistication of the store.

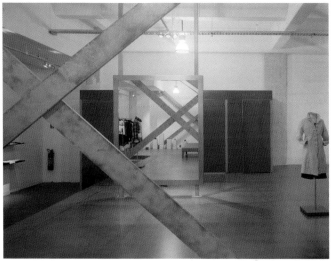

Identidad y gráficos ambientales para ASSIN, una tienda de moda de lujo que vende marcas internacionales como Dior Homme, Hussein Chalayan, Victor + Rolf, entre otras. La identidad estuvo inspirada en la contradicción: moda de alta categoría subvertida por gráficos callejeros, grafitis y plantillas.
Nos enfrentamos a dos retos. En primer lugar, la identidad necesitaba complementar la marcada orientación del interior de la tienda, que es minimalista, elegante, industrial y de líneas puras. En segundo lugar, como la tienda está situada en un sótano, los gráficos de pared de la entrada tenían que ser lo suficientemente fascinantes para que la gente bajara a la tienda desde la calle. Las ilustraciones finales también debían combinar una calidad irreverente (ASSIN significa «así» en portugués) con la delicadeza y el refinamiento que transmitía la sofisticación de la tienda.

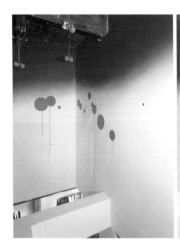
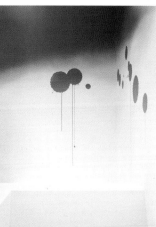
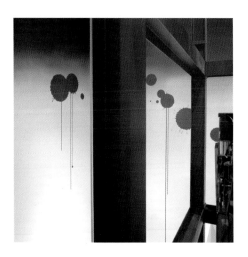

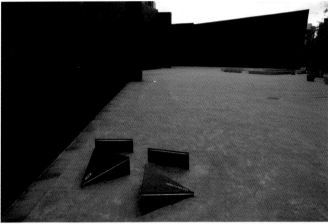

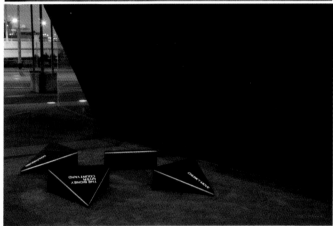

Malthouse Precinct

studio ˥ **Fabio Ongarato Design**
Melbourne ˥ Australia
creative director ˥ **Fabio Ongarato**
designer ˥ Gunawan Candra
www.fabioongaratodesign.com.au

The Malthouse precinct is an arts precinct at Southbank in Melbourne. This area combines the Malthouse Theatre building, the Australian Centre for Contemporary Art and Chunky Move which are both housed in the monolithic building designed by Wood Marsh Architects. Our commission was to create a unique wayfinding system that reflects the site and the building that form the precinct. After analysing the site context and nature of the architecture we created unique wayfinding system that is sympathtic with the architecture and surroundings but acts as a strong and robust system that could work both during the day and at night. Like the Wood Marsh building we created a cluster of triangles that act as directional arrows that grow up from the ground. These clusters are used in various locations at the precinct. The edge of the arrows are used as a light source to direct people during the evenings.

El Malthouse Precinct es un recinto de arte ubicado en Southbank, Melbourne. En esta zona están reunidos el edificio del Teatro Malthouse, el Centro Australiano de Arte Contemporáneo y el Chunky Move, ya que se encuentran en el edificio monolítico diseñado por los arquitectos de Wood Marsh. Nuestro cometido consistió en crear un sistema de wayfinding excepcional que reflejara el lugar y el edificio que forman el recinto. Tras analizar el entorno del lugar y la naturaleza de la arquitectura, creamos un sistema de wayfinding único que congenia con el edificio y sus alrededores, pero que actúa como un sistema fuerte y sólido que podría funcionar tanto de día como de noche. Como el edificio de Wood Marsh, desarrollamos un conjunto de triángulos que funcionara como flechas direccionales que brotan del suelo. Estos conjuntos se han utilizado en varios lugares del recinto. La punta de las flechas sirve de fuente de luz para guiar a la gente por la noche.

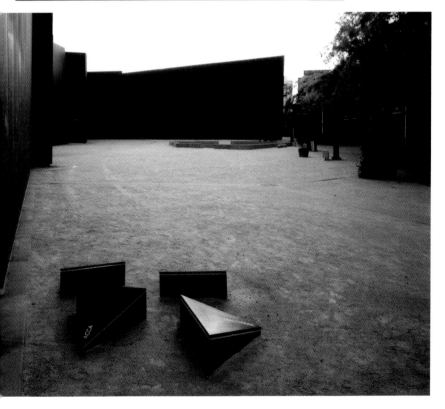

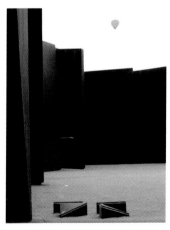

Paramount

studio ˥ **Mind Design**
London ˥ UK
creative director ˥ Holger Jacobs
art director ˥ Craig Sinnamon
designer ˥ Johannes Höhmann
interior design ˥ Tom Dixon / Design Research Studio
www.designresearchstudio.net
www.minddesign.co.uk

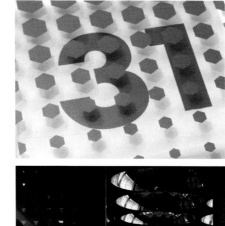

Identity for Paramount, a members' club and event space situated on the top three floors of the 33-story Centre Point building. Centre Point was one of the first skyscrapers in London and has often been described as an example of 1960's Brutalist Architecture. The concept for the identity is simple and based on two main aspects: the architecture of the building and the notion of height. Another strong influence was 60's Op Art, especially the work of Victor Vasarely. The Paramount identity consists of a set of four graduation patterns which express an upwards movement. Each pattern is made from one of four simple shapes (hexagon, triangle, circle and stripe) that can be found in the building or the interior, repeated 33 times (for 33 floors).

Identidad para Paramount, un club para miembros y espacio de eventos situado en las tres últimas plantas superiores del edificio de 33 pisos Centre Point. El Centre Point fue uno de los primeros rascacielos de Londres y, a menudo, ha sido descrito como un ejemplo de la arquitectura brutalista de los años 60.
El concepto para la identidad es sencillo y se basa en dos aspectos principales: la arquitectura del edificio y la idea del peso. Otra influencia destacada fue el op-art o arte óptico de los 60, sobre todo la obra de Victor Vasarely.
La identidad de Paramount consiste en un conjunto de cuatro dibujos graduados que muestran un movimiento hacia arriba. Cada uno de ellos está compuesto por una de las cuatro formas simples (hexágono, triángulo, círculo y raya) que pueden encontrarse en el edificio o en el interior y que están repetidas 33 veces por los 33 pisos.

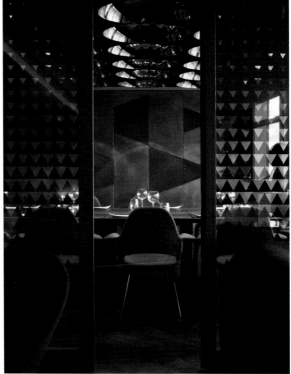

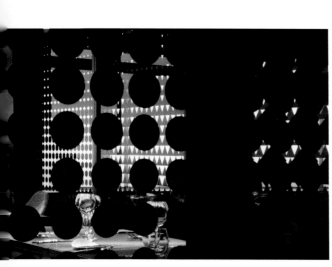

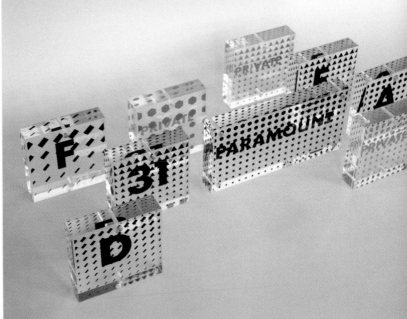

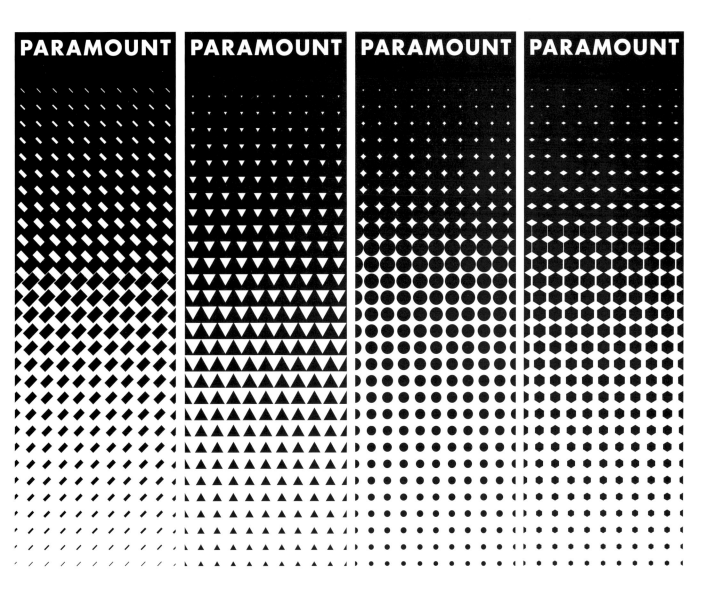

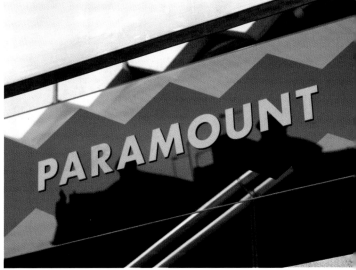

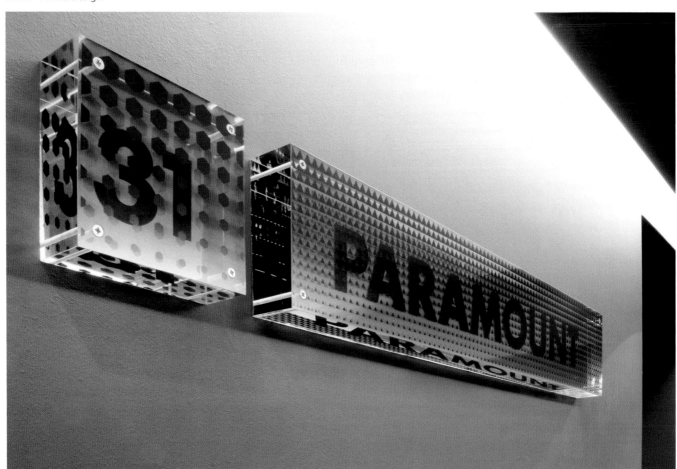

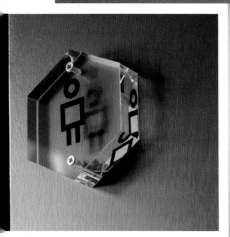

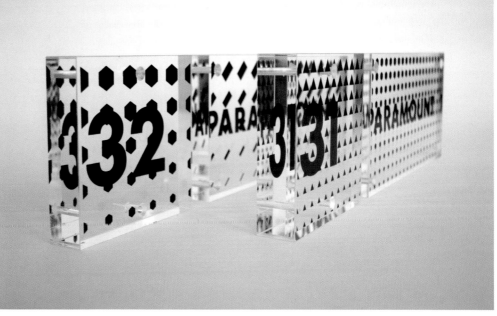

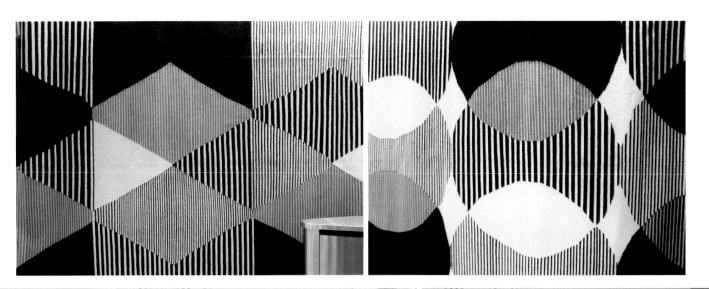

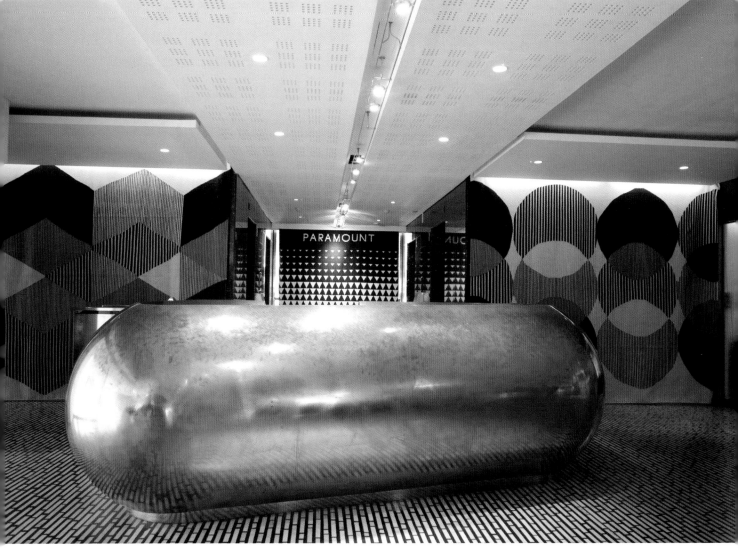

CAE

studio ˥ **Fabio Ongarato Design**
Melbourne ˥ Australia
creative director ˥ Fabio Ongarato
designers ˥ Daniel Peterson, Mauris Lai
photography ˥ Earl Carter
architecture and interior design ˥ HASSELL
www.fabioongaratodesign.com.au

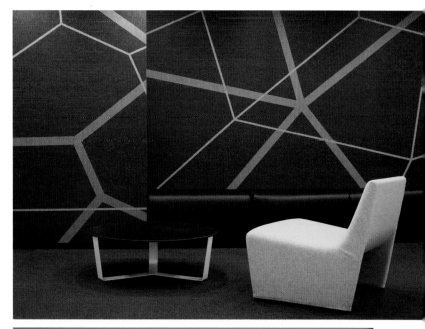

CAE is undergoing expansion, developing multiple campuses within Melbourne's CBD to cater for the increasing demand in adult education. In 2009, Fabio Ongarato Design developed the wayfinding system and environmental graphics for the new campus in CAE's home of Finders Lane, Melbourne.

Collaborating with the architects, Gray Puksand; FOD developed a comprehensive visual language based on information pathways, connectivity and transformation to bring a new perspective to this CAE office and learning space. The design program explored the notion of transforming lives through learning; acknowledging the transformative nature of the organisation and the significance of the Melbourne CBD as part of the CAE 'campus' context. FOD set a design approach expressed through a signage and environmental graphics package that explores the notion that occupants should be treated as sophisticated and intelligent learners and not just students.

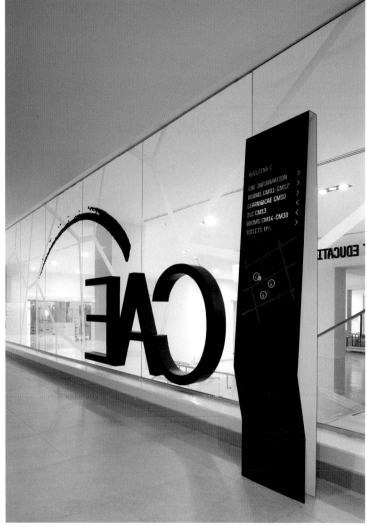

CAE (Centro de Educación para Adultos) está en fase de expansión, desarrollando múltiples campus en el distrito financiero de Melbourne para atender la creciente demanda de educación para adultos. En el 2009, Fabio Ongarato Design desarrolló un sistema de wayfinding y gráficos ambientales para el nuevo campus situado en el lugar de origen del CAE, en Flinders Lane, Melbourne.

En colaboración con los arquitectos Gray Puksand, FOD (Fabio Ongarato Design) desarrolló un lenguaje visual completo basado en sendas de información, conectividad y transformación para traer una nueva perspectiva a esta oficina CAE y espacio de aprendizaje. El programa de diseño exploró la idea de transformar vidas mediante el conocimiento, reconociendo la naturaleza transformativa de la organización y la importancia del distrito financiero de Melbourne como parte del contexto del «campus» CAE. FOD dispuso un enfoque de diseño expresado mediante una señalética y un paquete de gráficos ambientales que exploran la idea de que los ocupantes deberían ser tratados como estudiantes sofisticados e inteligentes y no como simples alumnos.

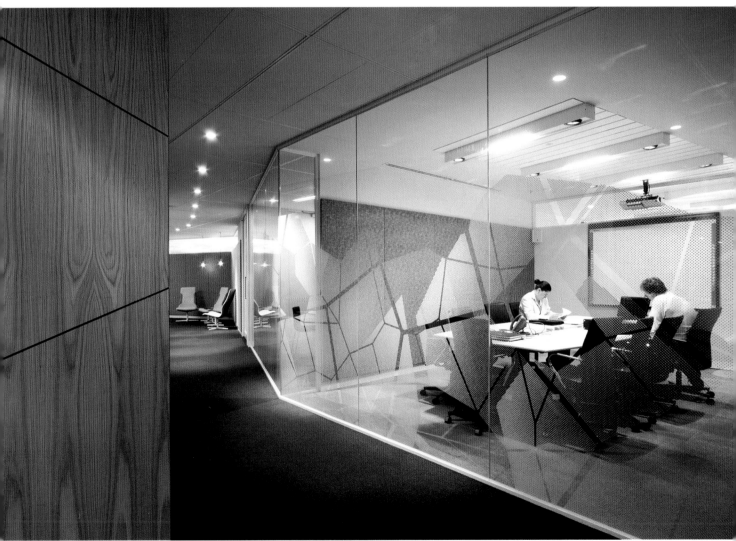

CAE

studio ٦ **Fabio Ongarato Design**

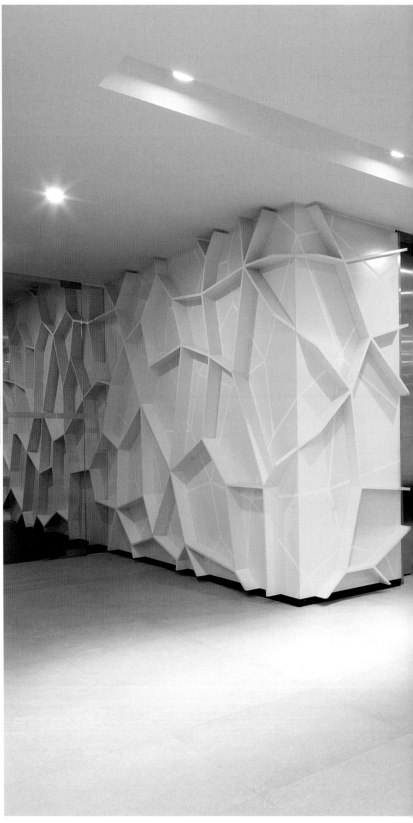

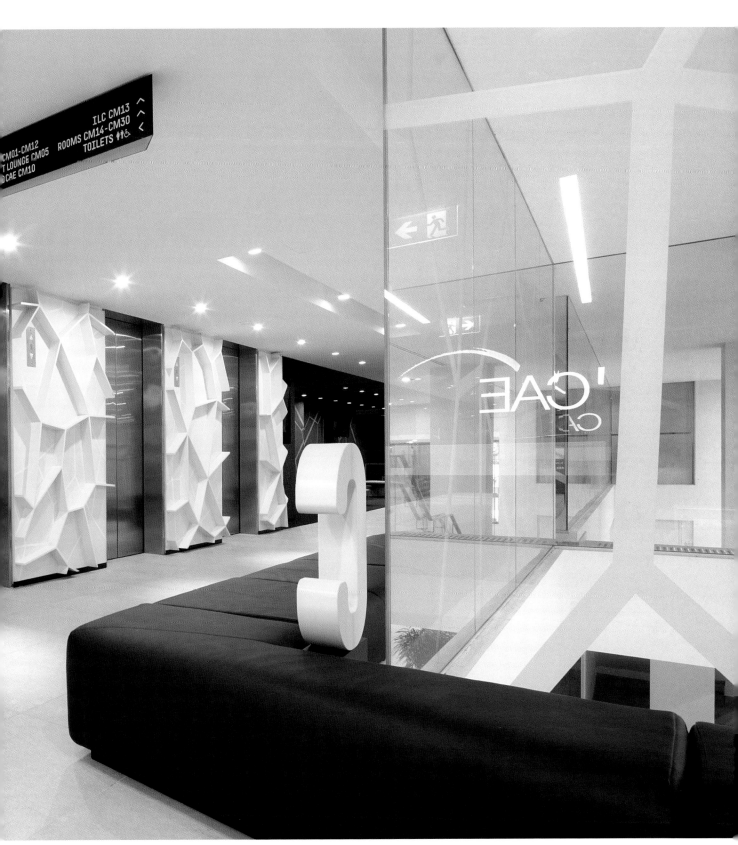

Igloo Zoo

studio ⌐ **Fabio Ongarato Design**
Melbourne ⌐ Australia
creative director ⌐ **Fabio Ongarato**
designers ⌐ **Byron George, Andrea Wilcock**
interior design ⌐ **Fabio Ongarato Design**
www.fabioongaratodesign.com.au

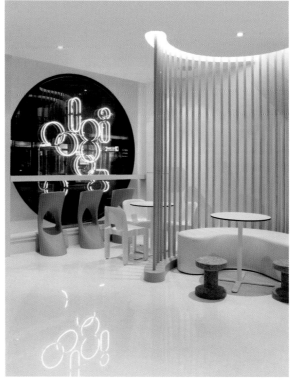
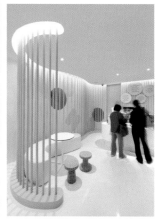

Igloo Zoo is Australia's first super-chilled yoghurt bar, serving frozen yoghurt with a variety of natural, healthy toppings. Each item on the menu can be personalised by adding any combination of toppings to one of three flavours of yoghurt. FOD were commissioned to create a complete brand experience from the identity, packaging right through to the interior design/experience.

Taking the inspiration from an igloo's shape and the product itself we created a branded environment/interior design that reflects the notion of an igloo's inner sanctum. The outside is clad in shinny black circular tiles which heightens and juxtaposes with the pure white interior. The interior is made from sensual, curvilinear forms.
The result is a total integration of brand and identity.

Igloo Zoo es el primer bar de yogures superfríos de Australia que sirve yogur helado con una variedad de salsas naturales y saludables. Todos los productos de la carta se pueden personalizar añadiendo cualquier combinación de salsas a uno de los tres sabores de helado. Se le encargó á FOD que creara una vivencia completa de la marca a partir de su identidad, plasmándola en el diseño/vivencia interior.

Inspirándonos en la forma de un iglú y en el propio producto, creamos un diseño ambiental/interior de la marca, que refleja la idea del sanctasanctórum de un iglú. El exterior está revestido con azulejos circulares en negro brillante que realzan y conectan con el interior de color blanco puro. El interior está compuesto de formas sensuales y curvilíneas.
El resultado es una integración total de la marca y la identidad.

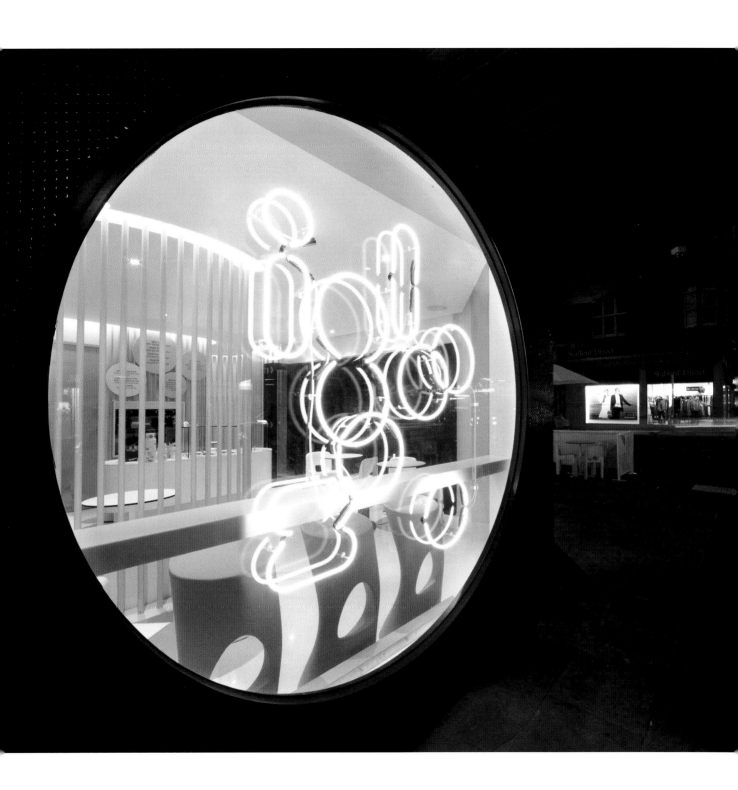

QV CALPARK

studio ˥ **Latitude Group**
Melbourne ˥ **Australia**
creative director ˥ Filip Bjazevic
www.latitudegroup.com.au

Located in the heart of Melbourne, QV Melbourne is a mixed use precinct that offering a diverse range of retail, commercial and public space.
Latitude had the opportunity to add some life to the carpark area by implementing a series of large scale environmental graphics that are act as both environmental graphics as well as wayfinding to aid in the site navigation. Each typographic piece was individually hand painted on site overlaying the painted forms to produce a multiplied effect onto the existing brickwork. Each word is designed to fit into the exacting locations available on site providing visibility from the street as well as a welcomed use of colour to the underground levels.

Situado en el corazón de Melbourne, QV Melbourne es un recinto de diferentes usos que ofrece una gama diversa de venta al detalle, publicidad y espacio público. Latitude tuvo la oportunidad de dar un poco de vida a la zona de aparcamiento al implementar una serie de gráficos ambientales a gran escala que tienen la función tanto de gráficos ambientales como de wayfinding para poder guiarse por la zona. Cada pieza tipográfica se pintó individualmente en el lugar, revistiendo las formas pintadas para producir un efecto multiplicado en enladrillado existente. Cada palabra está diseñada para encajar con las ubicaciones exactas disponibles en el lugar, ofreciendo visibilidad desde la calle y un uso acogedor del color en los niveles subterráneos.

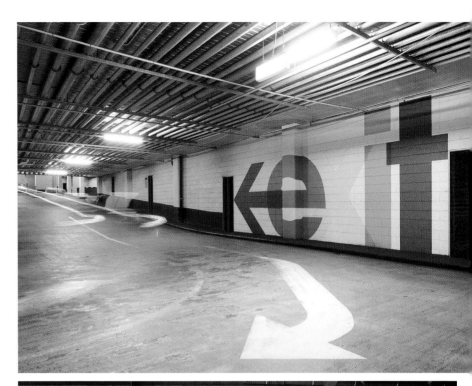

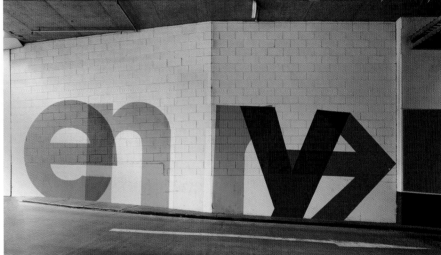

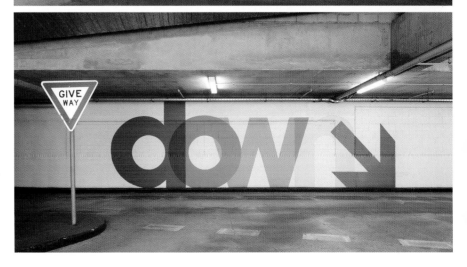

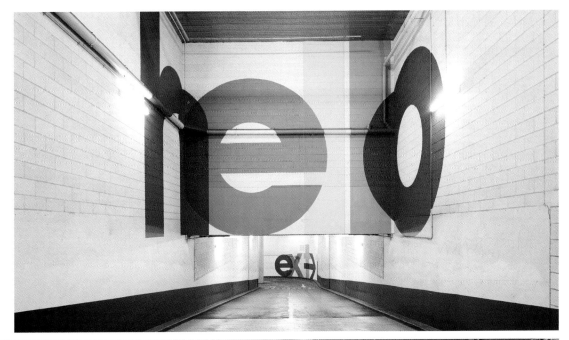

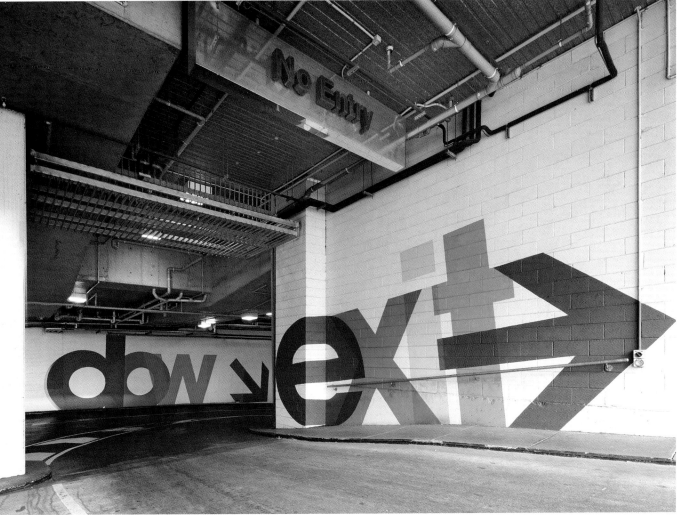

University
of South Australia

agency ˥ **Emerystudio**
Melbourne ˥ Australia
creative director ˥ Garry Emery
managing director ˥ Bilyana Smith
www.emerystudio.com

Emerystudio have designed a wayfinding and
signage system for the dramatic Hawke
Building; the 'front door' of the University of
South Australia. The building houses not only
the offices of the university chancellor, but also
the Samstag Museum of Art and the Bob
Hawke Prime Ministerial Library and Centre.
The signage comprises a system of folded light-
weight planes of natural anodised aluminium.
The reverse side of panels are painted bright
blue. The colour reflects onto the concrete wall
surface.

Emerystudio ha diseñado un sistema de wayfin-
ding y señalética para el impresionante Hawke
Building, la «puerta principal» de la Universidad
de Australia Meridional. El edificio alberga, no
sólo las oficinas del rector de la universidad,
sino también el Museo de Arte Samstag y la
Biblioteca y el Centro del Primer Ministro Bob
Hawke. La señalética está formada por un siste-
ma de paneles ligeros doblados de aluminio
anodizado natural. El reverso de los paneles
está pintado de azul celeste que se refleja en la
superficie de la pared de cemento.

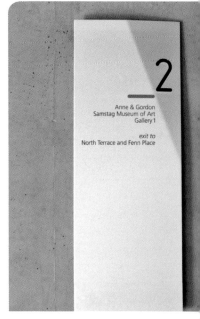

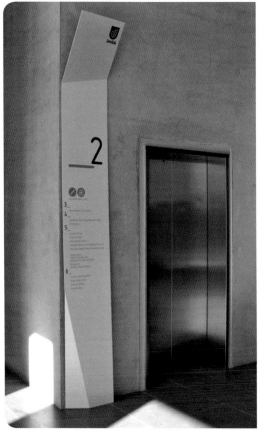

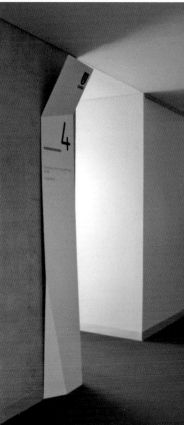

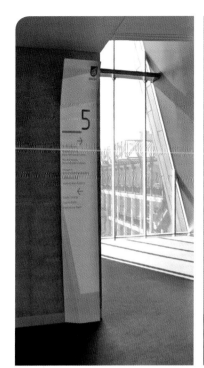
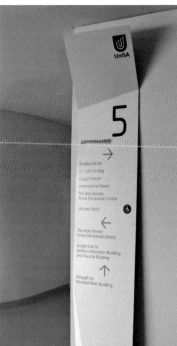
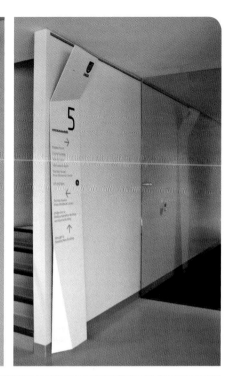
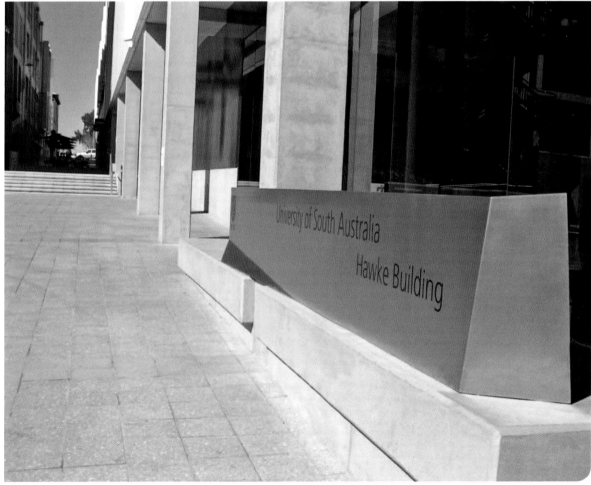

JWT Headquarters

studio ⌐ **EGG Office**
Los Angeles ⌐ California
design team ⌐ Christian Daniels, Jonathan Mark
photography ⌐ Erik Laignel
www.eggoffice.com

JWT, the international advertising firm formerly known as J. Walter Thompson, needed a comprehensive signage and graphics program for its recently renovated headquarters in midtown Manhattan. The most notable challenge was to create an easily navigable signage system for a space that takes up five floors and includes more than 100 public spaces. The system also needed to tie in seamlessly with the design of the new space, and to create unique identities for each floor and department.

EGG Office chose to forego content generated by the advertising firm for client campaigns. Instead, they created supergraphics and colorful wayfinding elements that graphically abstract concepts related to advertising, media, and popular culture.

Each floor utilizes a distinctive graphic device that represents the unique characteristics of each department, such as a vertical line screen pattern for the video editing department and a dot pattern for the print department.

Each floor also has its own typeface and primary color that matches the architect's color palette, further distinguishing each level and department. Graphic locations remain consistent on every floor, unifying the entire office environment. The supergraphics add visual texture to the solid blocks of color used throughout the space.

Informal gathering areas are also identified in a unique way. Poems by significant literary figures are cut out of the outer fabric shell of "meeting tents" on each floor, with the author's last name used to identify the room. "Chatterbox" rooms are identified using a text bubble that calls out the corresponding floor number and letter. Large-scale witty phrases and pictograms identifying operational rooms also add to the bold, playful look.

JWT, la firma de publicidad internacional anteriormente conocida como J. Walter Thompson, necesitaba una señalética y un programa de gráficos completos para su recién renovada sede central del centro de Manhattan. El reto más destacado fue crear un sistema señalético para orientarse fácilmente en un espacio de 5 plantas que incluye más de 100 espacios públicos. El sistema también tenía que cuadrar a la perfección con el diseño del nuevo espacio y crear identidades únicas para cada piso y departamento.

EGG Office decidió prescindir del contenido generado por la firma de publicidad en sus campañas y, en su lugar, crearon elementos gráficos de gran tamaño y un wayfinding colorido que, gráficamente, resumían las ideas relacionadas con la publicidad, los medios de comunicación y la cultura popular.

Cada planta emplea un recurso gráfico distintivo que representa las características únicas de cada departamento, como un diseño de una pantalla de líneas verticales para el departamento de edición de video y una plantilla de puntos para el departamento de impresión.

Todos los pisos tienen su propio tipo de letra y color primario que encaja con la paleta de colores del arquitecto, además de distinguir cada nivel y departamento. Las ubicaciones de los gráficos son coherentes con cada planta, unificando todo el ambiente de oficina. Los gráficos aumentados añaden textura visual a los bloques sólidos de color utilizados por todo el espacio.

Las zonas de concurrencia más informales también están identificadas de forma única. Se han dejado poemas de importantes figuras literarias en el exterior de la capa de tela de las «tiendas de reunión» y se ha utilizado el apellido del autor para identificar la sala. Las salas para «charlar» se identifican mediante una burbuja de texto que se corresponde con el número y la letra de la planta. Las frases y pictogramas ingeniosos a gran escala, que caracterizan las salas de operaciones, también resaltan el aspecto llamativo y alegre.

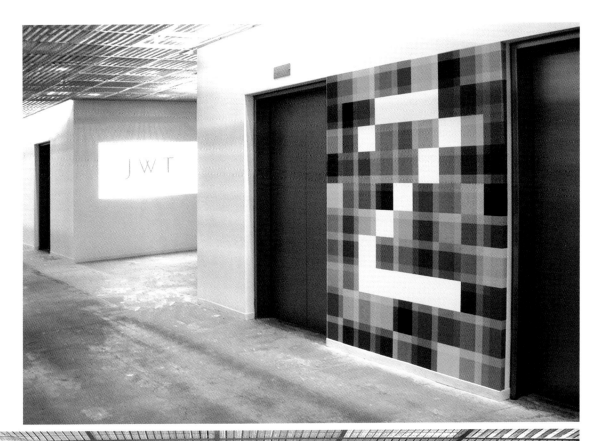

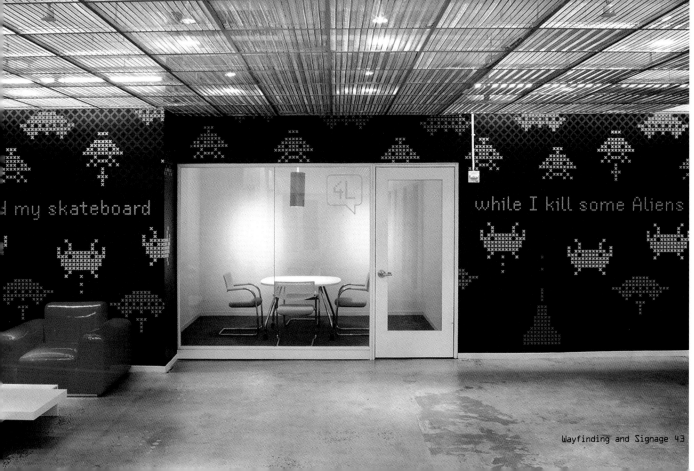

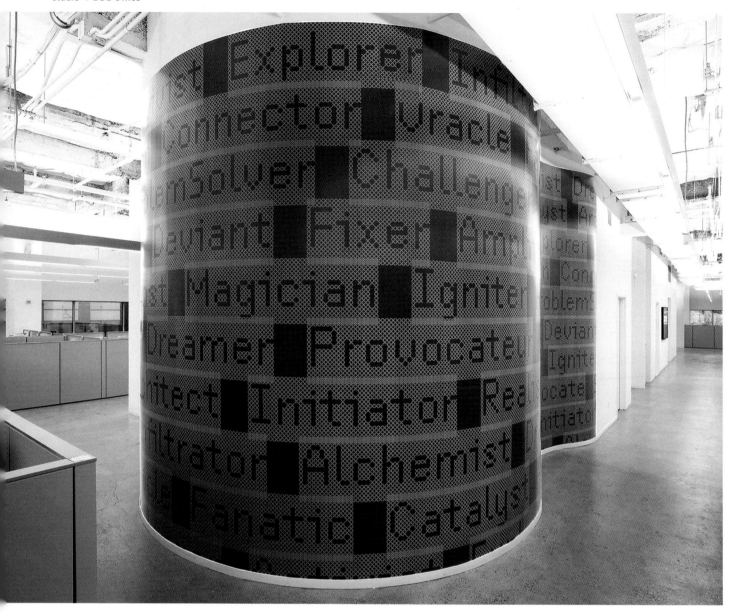

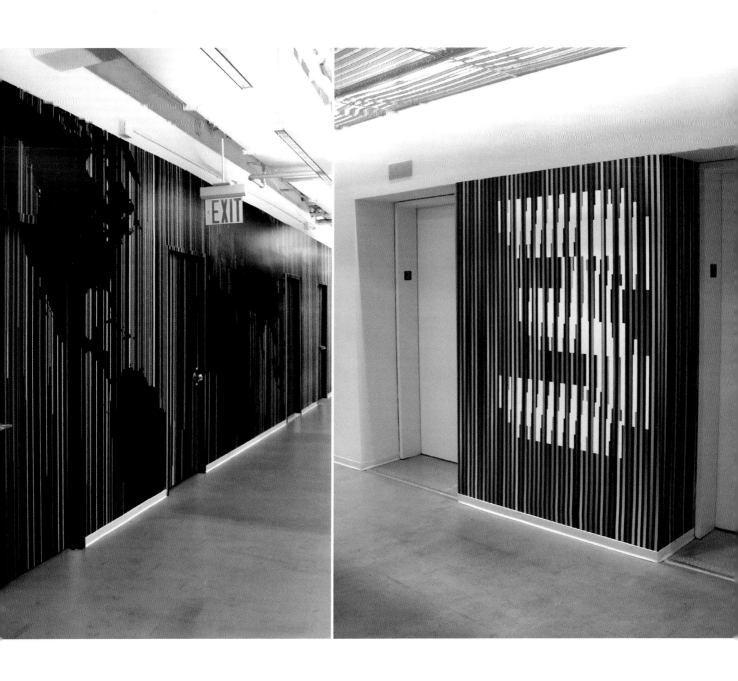

JWT
studio 7 EGG Office

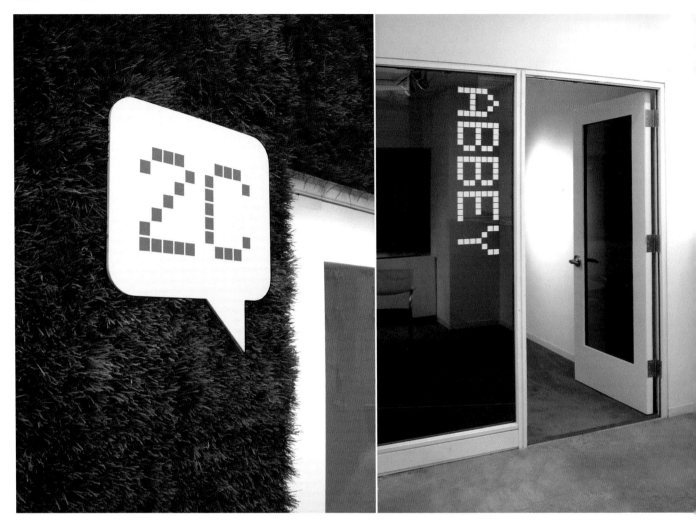

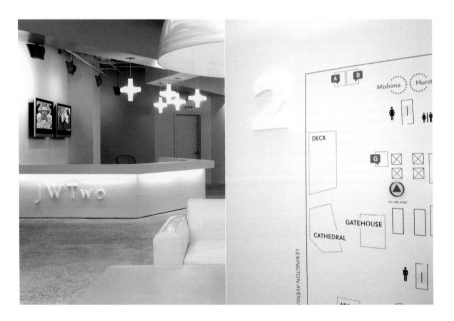

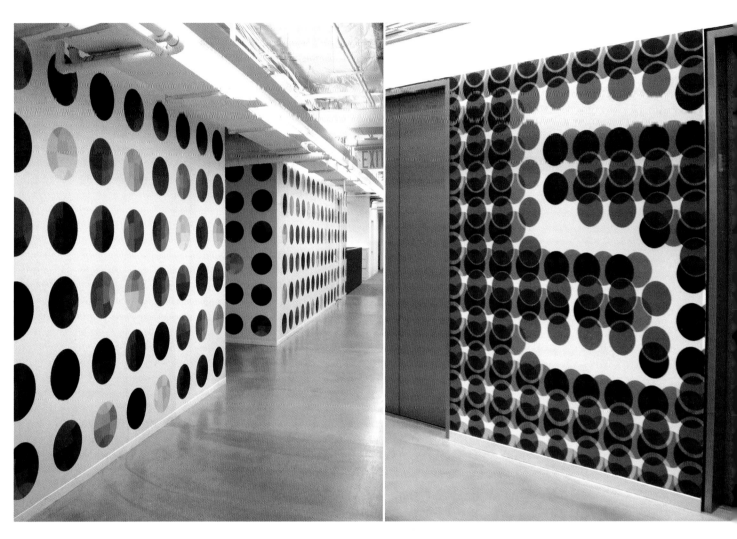

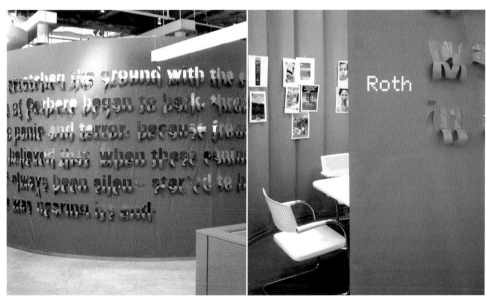

High Line park

studio ˥ **Pentagram**
New York ˥ USA
project team ˥ Paula Scher, Tina Chang, Mun
Esther, Sean Carmody, Marianek Joe, Rion Byrd
Gumus, Freeman Drew, Emma Goldsmith,
Gottschick Nikola, Julia Hoffmann, Lenny Naar,
Crooks Brian, Drea Zlanabitnig, Michael
Schnepf
photography ˥ Peter Mauss
www.pentagram.com

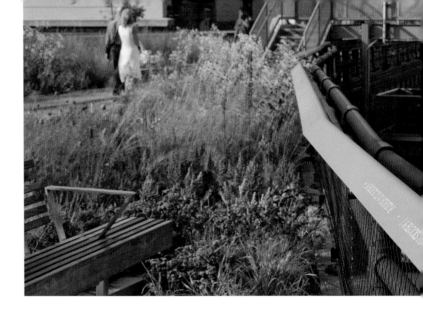

Robert Hammond was involved in trying to stop New York
City from tearing down an old industrial railway called "The
High Line." He had formed a group called "Friends of the
High Line". Their idea was to turn the High Line into a park.

The park is the most visited tourist destination in New York
City. Pentagram designed the signage for the finished
High Line. The logo originally designed for Friends of the
High Line became the symbol of the park itself. Signage
and wayfinding appears in the railings of the park. At night
the signage glows with a photoluminescent infill applied
to letters.

Robert Hammond participó en el intento de impedir a la
ciudad de Nueva York derribar una antigua vía férrea indus-
trial llamada «The High Line». Formó un grupo llamado
«Friends of the High Line» (Amigos de la High Line), cuyo
propósito era convertirla en un parque. El parque se ha
convertido en el destino turístico más visitado de la ciudad
de Nueva York.

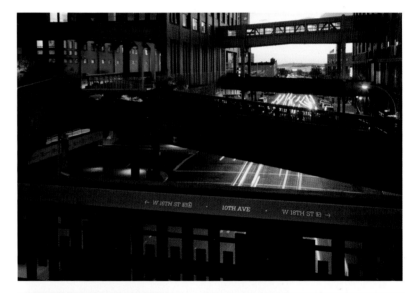

Pentagram diseñó la señalética para la High Line termina-
da. El logo que, en un principio, se diseñó para Friends of
the High Line se convirtió en el símbolo del propio parque.
La señalética y el wayfinding aparecen en las barandas del
parque y, por la noche, el sistema señalético deslumbra con
unas letras rellenas de fotoluminiscencia.

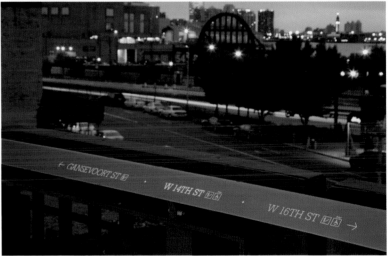

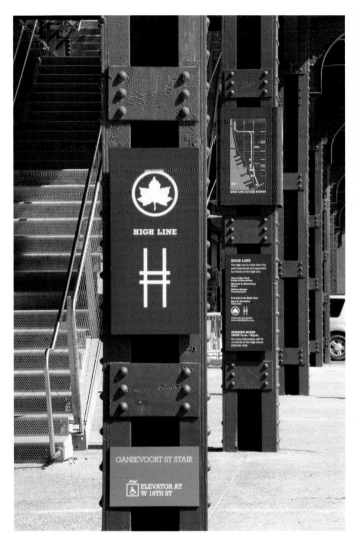

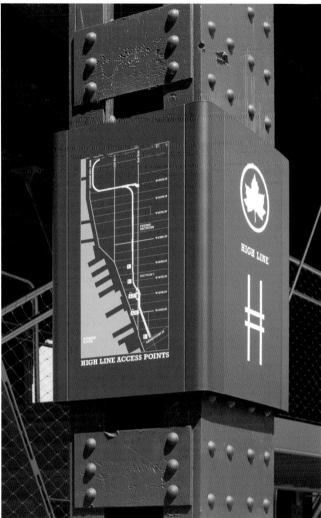

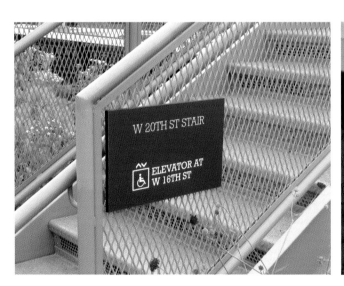

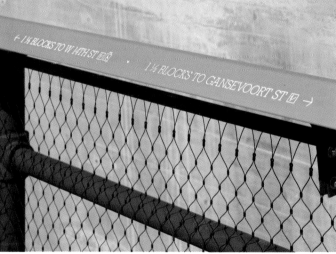

W Hotel Hong Kong

studio ⌐ **Fabio Ongarato Design**
Melbourne ⌐ Australia
creative director ⌐ Fabio Ongarato
designers ⌐ Andrea Wilcock, Matthew Edwards,
Daniel Peterson, Meg Phillips, Daniel Pietsch,
Cynthia Swanson
photography ⌐ Earl Carter
interior design ⌐ Nic Graham and Associates &
GLAMOROUS
art strategy ⌐ Amanda Love
www.fabioongaratodesign.com.au

When Starwood's W Hotel, decided to open another hotel in Kowloon, Hong Kong with Sun Hung Kai Properties Ltd (SHKP), Fabio Ongarato Design (FOD) was engaged to collaborate with the interior design team to design the environmental graphics, installations and to manage the curation of a contemporary art collection to integrate into the interiors. FOD developed a comprehensive visual language based on reinterpreted fantasy and enchantment to bring a bold design dimension to this new W Hotel. Collaborating over an 18 month period - from concept to completion - with Australian interior design firm, Nicholas Graham & Associates; and Tokyo-based designers, Glamorous.

FOD devised a series of key environmental graphic features across hotel interiors, guest rooms, restaurants and the 76th floor pool deck where the mosaic mural, consisting of hundreds of thousands of Bisazza tiles, is realised. FOD also developed an art strategy in collaboration with Amanda Love featuring artists such as Kultung Ataman, Lee Bul, Michael Parekowhai and Jennifer Steinkamp.

Cuando la marca Hotel W de Starwood decidió abrir otro hotel en Kowloon, Honk Kong junto con Sun Hung Kai Properties S.A. (SHKP), se contrató a Fabio Ongarato Design para colaborar con el equipo de interiorismo con el fin de diseñar los gráficos ambientales, las instalaciones y de conservar una colección de arte contemporáneo para integrarla en los interiores. FOD desarrolló un amplio lenguaje visual basado en la fantasía y el encantamiento reinterpretados para dar una dimensión de diseño llamativo a este nuevo Hotel W. Se colaboró durante más de 18 meses, desde la idea hasta su finalización, con Nicholas Graham & Associates, la firma de interiorismo australiana, y con Glamorous, los diseñadores afincados en Tokio.

FOD elaboró una serie de gráficos ambientales clave que aparecen por los interiores del hotel, las habitaciones de los huéspedes, los restaurantes y en el fondo común de las 76 plantas, formado por una pared de mosaico que está hecha de cientos de miles de azulejos de Bisazza. FOD también desarrolló una estrategia artística, en colaboración con Amanda Love, en el que figuran artistas como Kultung Ataman, Lee Bul, Michael Parekowhai y Jennifer Steinkamp.

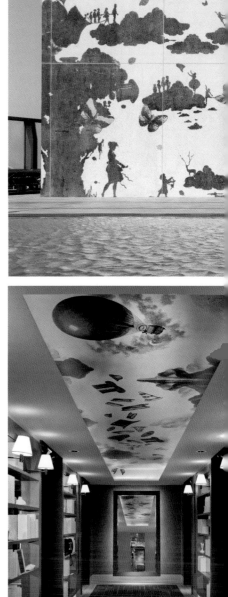

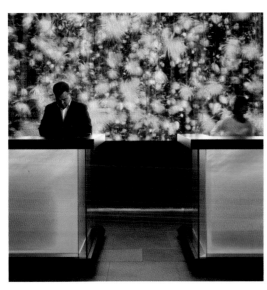

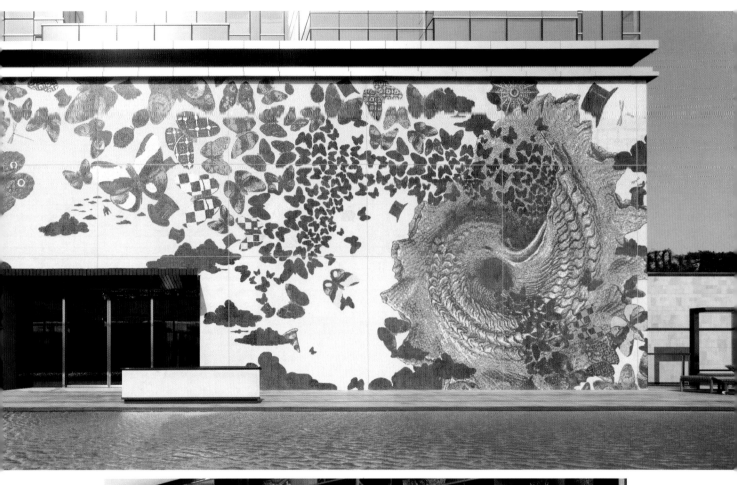

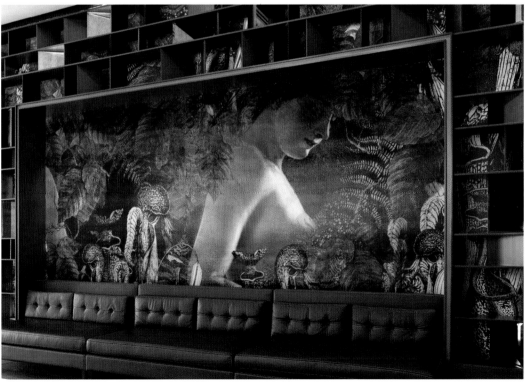

W Hotel Hong Kong
studio ㄱ **Fabio Ongarato Design**

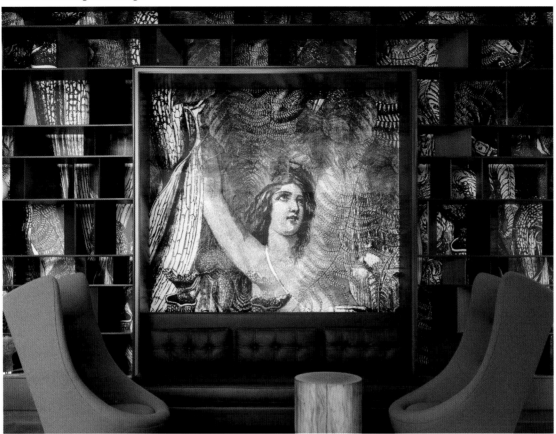

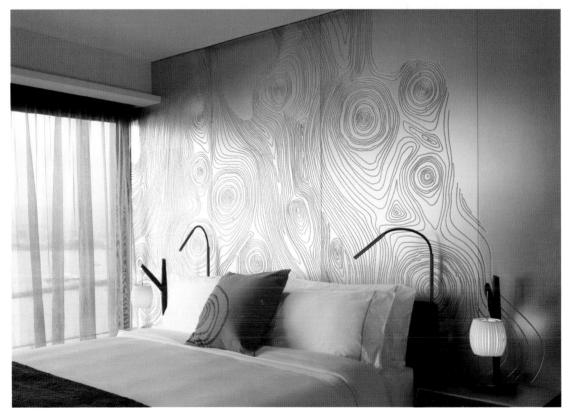

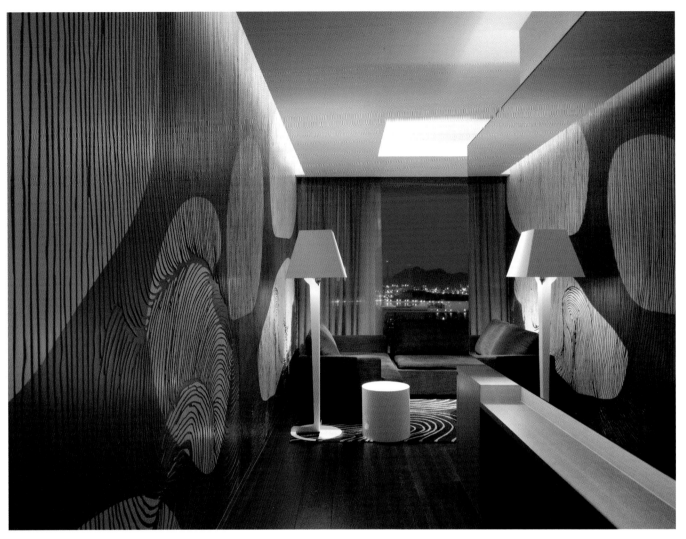

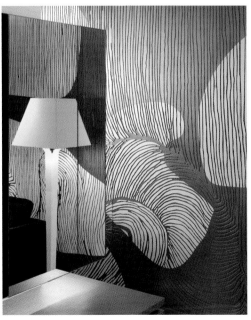

Bikeway in Lisbon

studio ˥ **P-06 ATELIER**
Lisbon ˥ **Portugal**
design concept ˥ Nuno Gusmão; Pedro Anjos
designers ˥ Giuseppe Greco, Miguel Matos
photographer ˥ João Silveira Ramos,
Giuseppe Greco
www.p-06-atelier.pt

P-06 ATELIER with GLOBAL landscape architecture.
The lane runs along the river Tagus, and with its 7362
meters it crosses different urban spaces each one
demanding different solutions. The goal was to define
a new urban environment beyond the bikeway, in
order to improve this area along the river. The selection
of compatible and existing materials was considered in
order to make clear the readability and use of the new
system.

The plane tell us a story, take us, guide us and seduce
us along this route. As we pass by, touristic, cultural
and natural points of interest are revealed, as some
useful signage for transports, stops or break points.
Its in the use of Alberto Caeiro's poem about this river,
or in the onomatopoeic intervention illustrating the
sounds of the bridge, that the basic needs of
communication are exceeded.

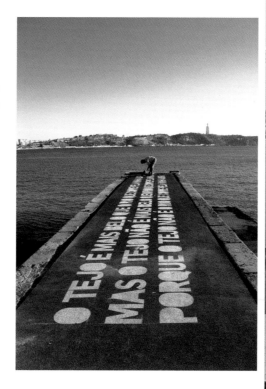

P-06 ATELIER with GLOBAL landscape architecture.
La vía discurre a lo largo del río Tajo y, con sus 7362
metros, cruza diferentes espacios urbanos que requie-
ren diferentes soluciones. El objetivo era definir un
nuevo ambiente urbano que fuese más allá del carril
de bicicletas para mejorar la zona junto al río.
Se tuvo en cuenta la selección de materiales compati-
bles y existentes para precisar la amenidad y el uso del
nuevo sistema.

La superficie plana nos cuenta una historia, nos
lleva, nos guía y nos seduce por la ruta. A medida que
avanzamos, se van mostrando puntos de interés turísti-
cos, culturales y naturales, así como señalizaciones úti-
les de transportes, paradas o puntos de descanso. Al
utilizar el poema de Alberto Caeiro sobre este río y la
intervención onomatopéyica que ilustra los sonidos del
puente, se traspasan las necesidades básicas de la
comunicación.

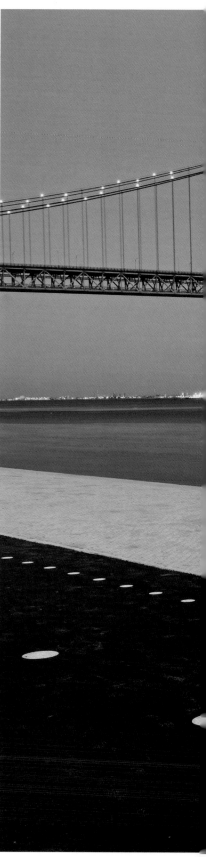

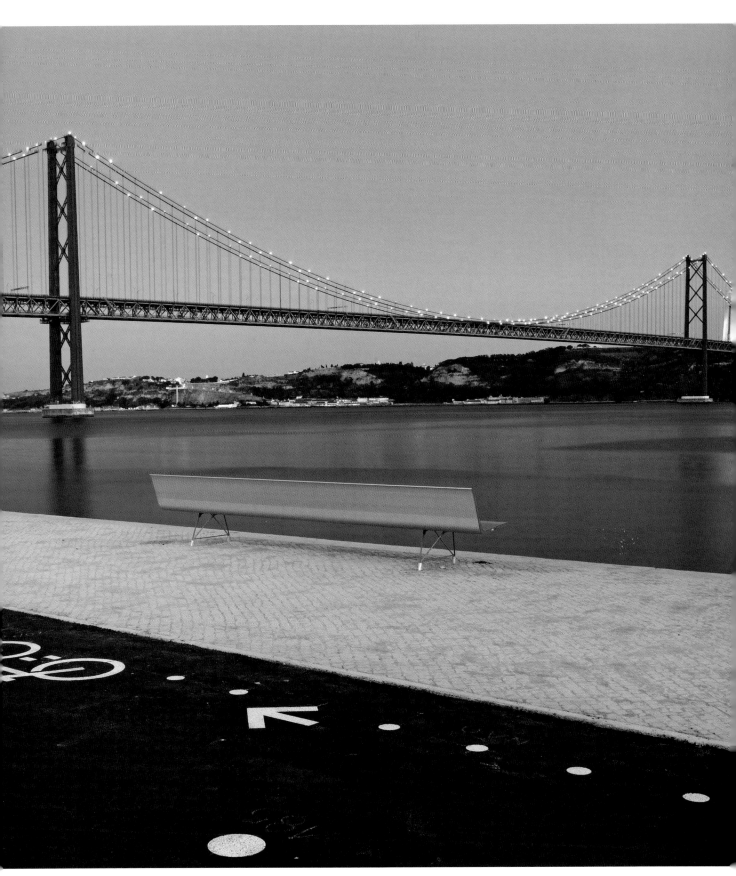

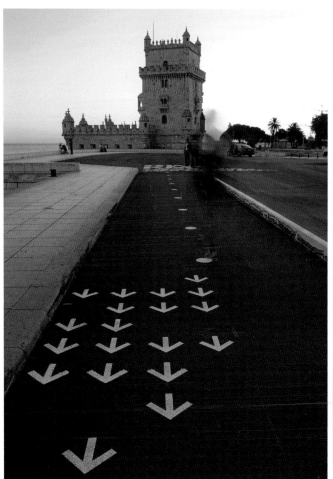

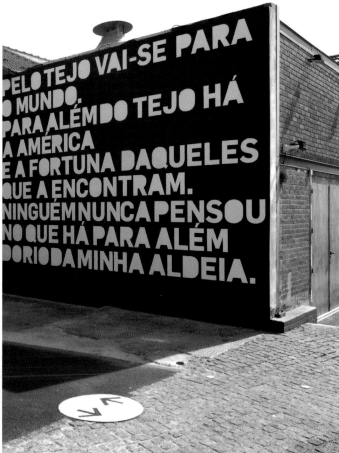

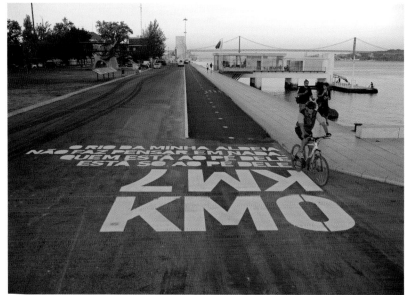

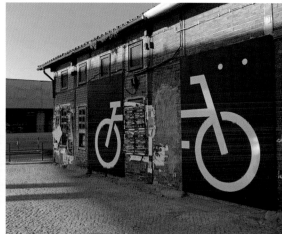

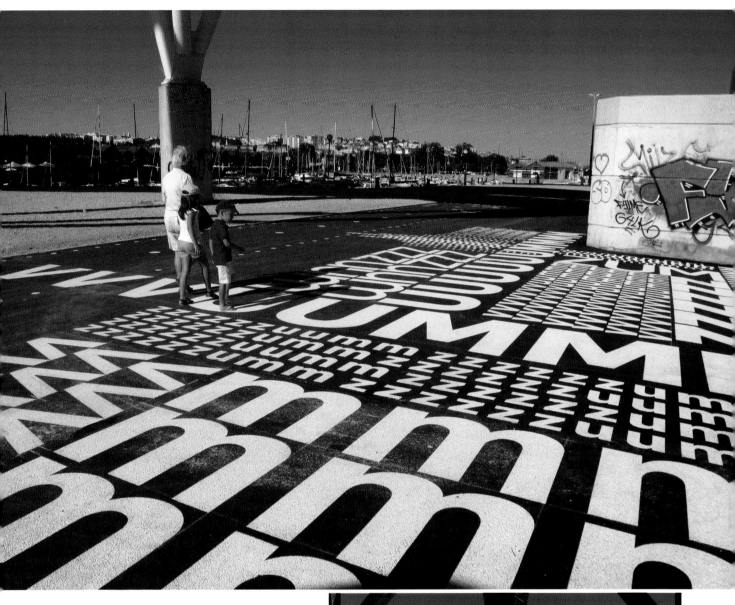

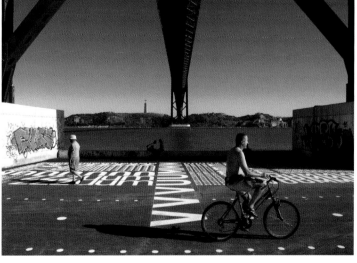

Covered pedestrian crossing

urbanist architects ˥ **Atelier 9.81**
Lille ˥ France
architects ˥ Geoffrey Galand + Cédric Michel
project chief ˥ Lucie Vandenbunder
graphic designers ˥ Les Produits de l'Épicerie
www.atelier981.org

Downtown Tourcoing is currently at the heart of an extensive restructuring, launched a few years ago. All public spaces, streets and squares are being fully renovated, and a large shopping mall with movie theatres will be inaugurated soon. As part of this project, the Metro, tram and bus station come together to offer a true multimodal system.

The project of a covered pedestrian crossing for downtown Tourcoing is born of this new direct relationship between transportation modes (with the bus station on one side and the trams and subway on of the other), between the Place du Doctor Roux and the Place Charles et Albert Roussel.

The pedestrian crossing will fit into a row of townhouses of the same style, taking the place of one of them. By breaking thus with the alignment, the pedestrian crossing asserts itself visually, with the orange-red hues used on the open gables and by the constitution of a retro glassed facade, lit up at night.

Stepping into the void thus constituted, the project consists in erecting a canopy representing an urban origami; Fine sheet of graphic Alucobond, a support for the signage designed with this project in mind. Spread out over a 20-meter-long, 4.5-meter-wide area, this sheet reveals numerous complex folds and height variations, from which it derives its uniqueness. The covering ends in a notable slope, signalling the pedestrian crossing from the Tram terminus and the entrance to the shopping mall and Metro.

El centro de Tourcoing está, actualmente, inmerso en una restructuración extensiva que se inició hace unos años. Todos los espacios públicos, las calles y las plazas se están renovando por completo y, pronto, se inaugurará un gran centro comercial con salas de cine. Como parte de este proyecto, las estaciones de metro, tranvía y autobús se unen para ofrecer un sistema multimodal real.

El proyecto de un paso de peatones cubierto para el centro de Tourcoing nace de esta nueva relación directa entre las modalidades de transporte, con la estación de autobús por un lado y la de tranvía y metro por otro, y entre la Place du Doctor Roux y la Place Charles et Albert Roussel.

El paso de peatones encajará con una hilera de casas unifamiliares del mismo estilo, ocupando el sitio de una de ellas. De este modo, al romper con la alineación, el paso se reafirma visualmente con los tonos naranjas y rojos utilizados en los gabletes abiertos y por la constitución de una fachada acristalada de estilo retro que se ilumina por la noche.

En cuanto al vacío, así, formado, el proyecto pretende erigir una cubierta que representa un origami urbano: una lámina delgada de gráfico Alucobond, soporte para la señalética que se diseñó con este proyecto en mente. Esta lámina, extendida en una zona de unos 20 metros de largo y 4,5 de ancho, revela numerosos pliegues complejos y variaciones en el peso y, es por eso, que es única. La cubierta termina con un destacada inclinación, señalando el paso para peatones desde la estación del tranvía y la entrada al centro comercial y al metro.

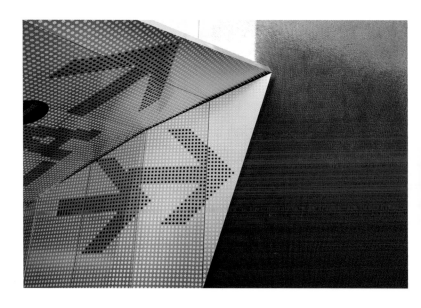

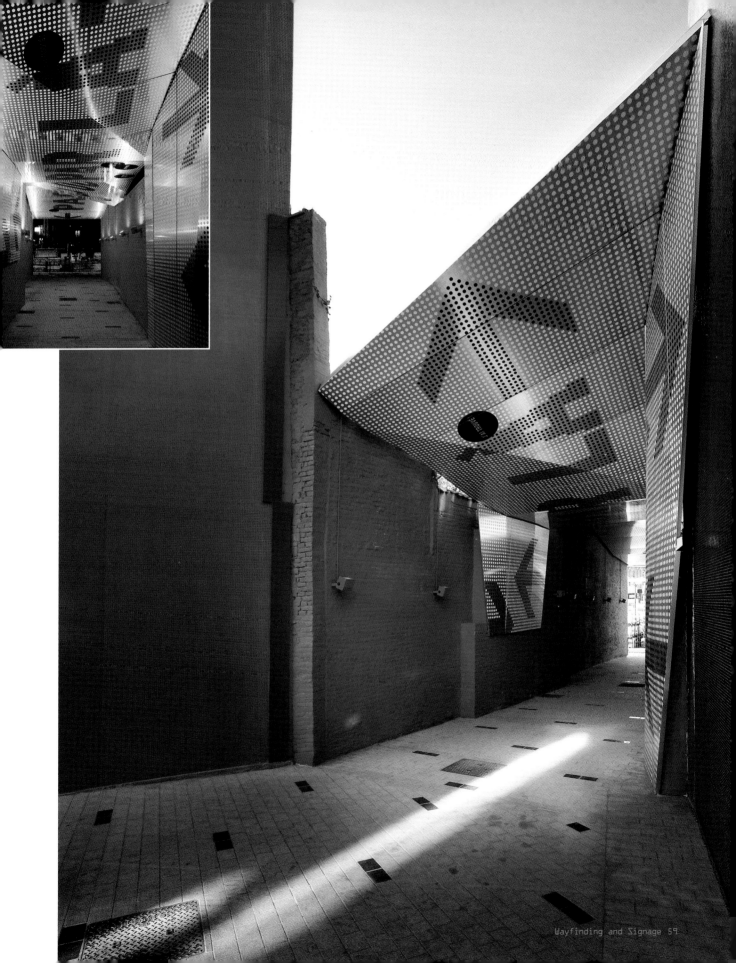

Covered pedestrian crossing
urbanist architects ⌐ **Atelier 9.81**

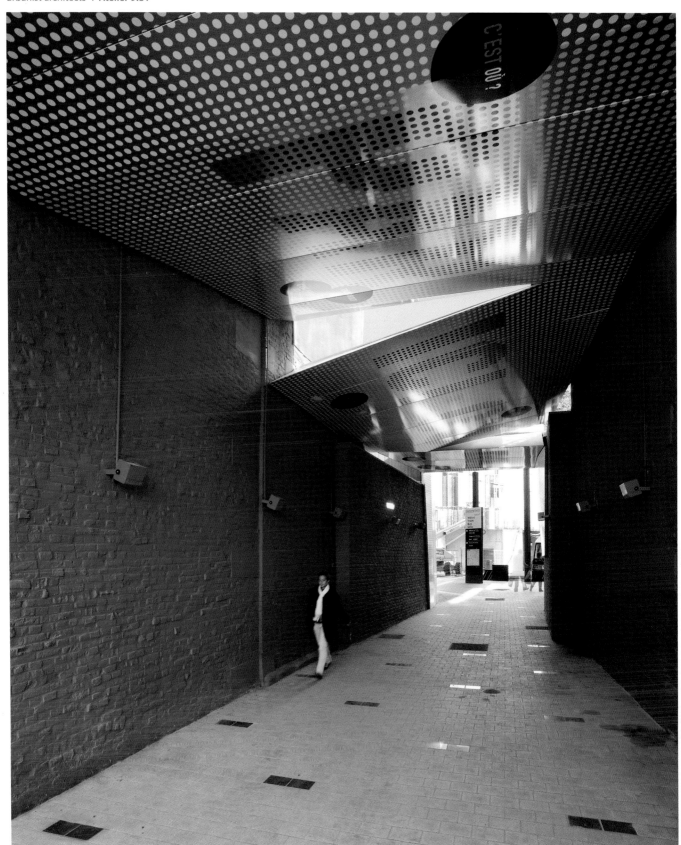

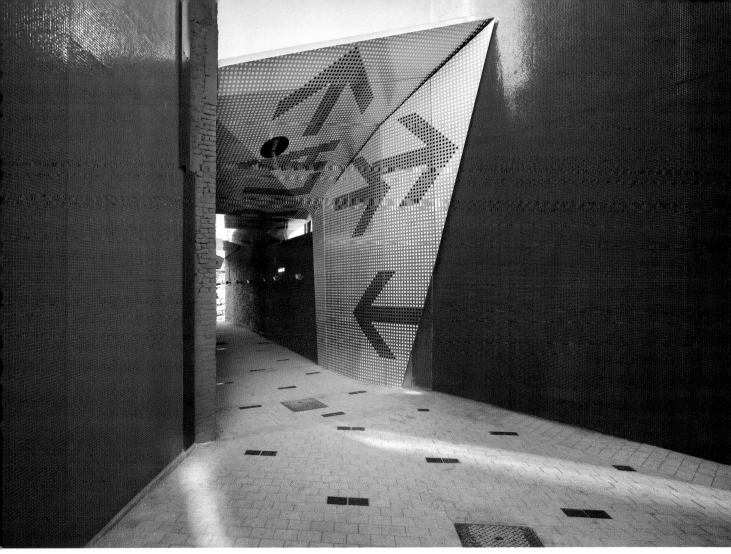

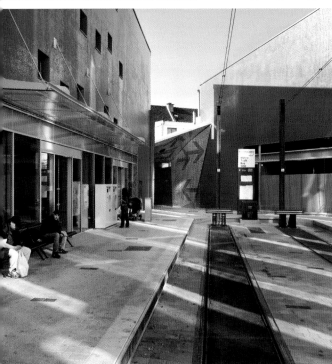

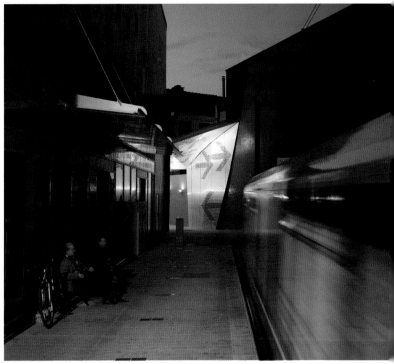

HASSELL open house exhibition

studio ⌐ **Fabio Ongarato Design**
Melbourne ⌐ Australia
creative director ⌐ Fabio Ongarato
designers ⌐ Nic Cox, Cynthia Swanson, Dion Hall
www.fabioongaratodesign.com.au

HASSELL, one of Australia's largest multi-disciplinary
architecture and design studio's. FOD was commissioned
to create a temporary exhibition space in their
Melbourne offices to display their work and culture for
the State of Design Festival.

We came up with the idea of "Open House". An invita-
tion to industry and students to come and see the
HASSELL office at work. At the centre of the tour is a
created exhibition form located in the offices breakout –
kitchen area. We created a built metaphor of an open
house. An empty framed house where visitors could
enter and view work in progress on a plywood bench.
Wayfinding and graphics complemented the temporary
green graphic language that guided visitors through
the offices to various displays.

HASSELL es uno de los estudios de arquitectura multi-
disciplinar y de diseño más grandes de Australia. Se
encargó a FOD crear un espacio de exposición tempo-
ral en sus oficinas de Melbourne para mostrar su traba-
jo y su cultura para el State of Design Festival.

Se nos ocurrió la idea de «puertas abiertas». Una invi-
tación a la industria y a los estudiantes para que fueran
y vieran la oficina HASSELL en el trabajo. En mitad del
recorrido, se creó una especie de exposición ubicada
en las áreas de descanso: la zona de la cocina.
Construimos la metáfora de las puertas abiertas. Una
casa sin armazón donde los visitantes pudieran entrar
y ver el trabajo en proceso en un banco de madera. El
sistema de wayfinding y los gráficos complementaron
el provisional lenguaje gráfico verde que guiaba a las
visitas por las oficinas a las diversas exposiciones.

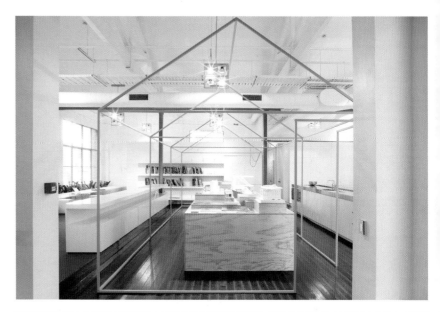

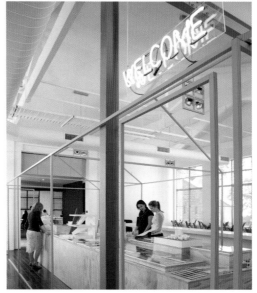

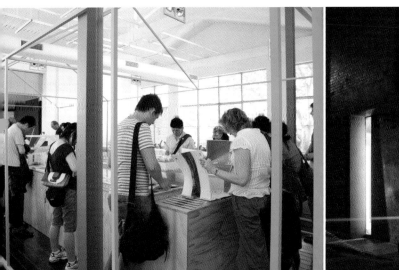
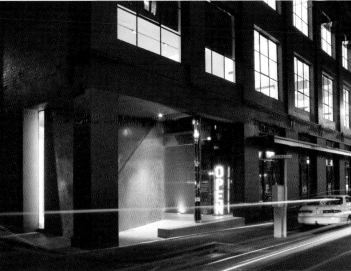
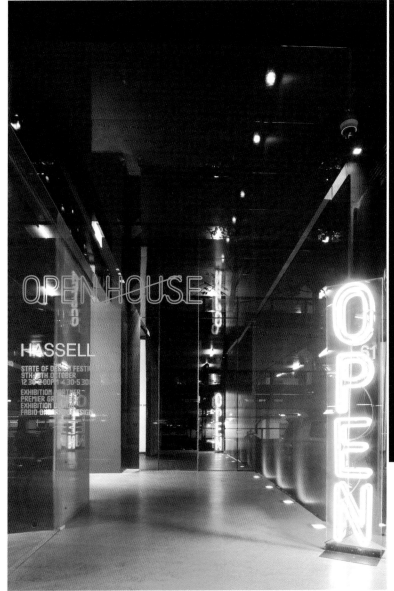
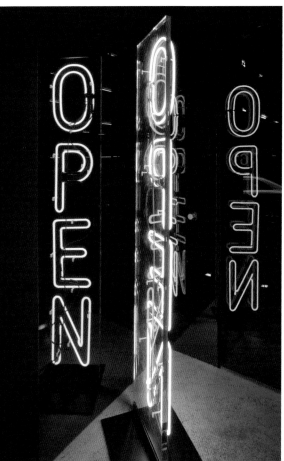

ACMI

studio ￢ **Buro North**
Melbourne ￢ Australia
team ￢ Soren Luckins, David Wiliamson,
Shane Loorham, Tom Allnutt
photography ￢ Peter Bennetts
www.buronorth.com

Buro North recently undertook a wayfinding review of the Australian Centre for the Moving Image at Federation Square. The audit of the site and its context, which focused on pedestrian behaviour within Federation Square, on major approaches from public transport and Flinders Street then informed this package of signage elements.

The concept for the signage came from the idea that ACMI, greater than the sum of its parts, froms the white light created by the visible spectrum of moving images; With light alone, the moving image can take us to another world. The dramatic angles and shards of coloured light suggest movement and transformation, even in stationary signage, as visitors move around their three-dimensional forms. Central to the signage are the major monolithic sign at the pedestrian entry on FED square and the large iluminated letterforms on Flinders Street.

Büro North emprendió hace poco un análisis del wayfinding del Centro Australiano para la Imagen en Movimiento (ACMI) en Federation Square. El estudio del lugar y su entorno, que se centró en el comportamiento de los peatones en Federation Square, en los accesos principales del transporte público y, luego, en la calle Flinders, sugirió este paquete de elementos señaléticos.

El concepto para la señalética surgió de la idea de que ACMI, más que la suma de las partes, forma luz blanca creada por el espectro visible de las imágenes en movimiento: sólo con la luz blanca, la imagen en movimiento nos puede llevar a otro mundo. Los ángulos drásticos y los fragmentos de luz coloreada sugieren movimiento y transformación, hasta en la señalética fija, que como visitantes nos movemos alrededor de sus formas tridimensionales. Lo más destacado de la señalética es la principal señal monolítica en la entrada peatonal Federation Square y las grandes letras iluminadas en la calle Flinders.

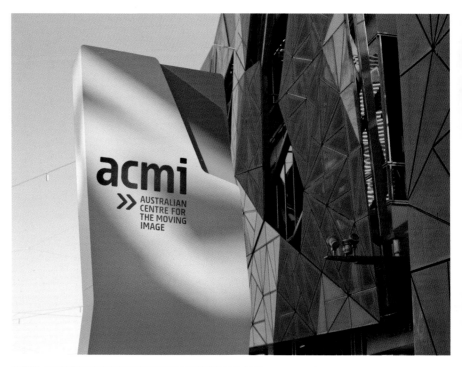

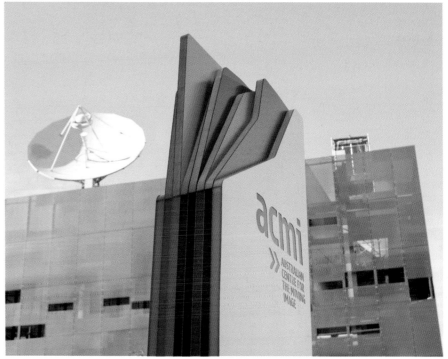

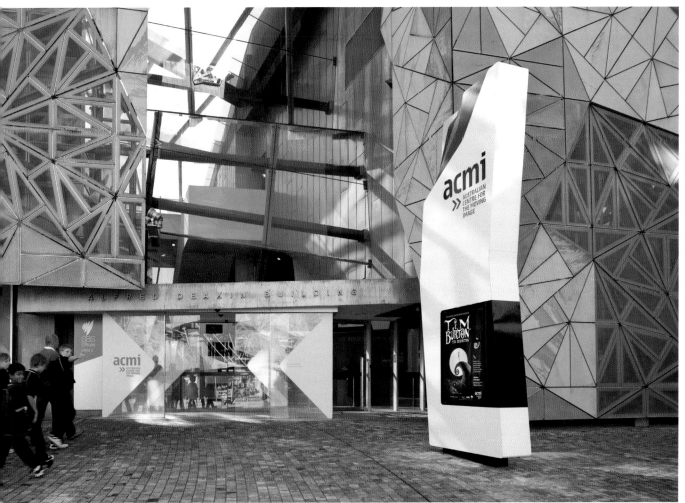

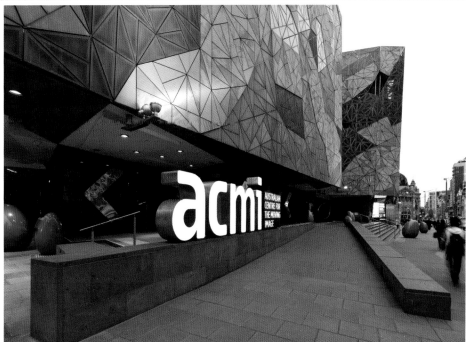

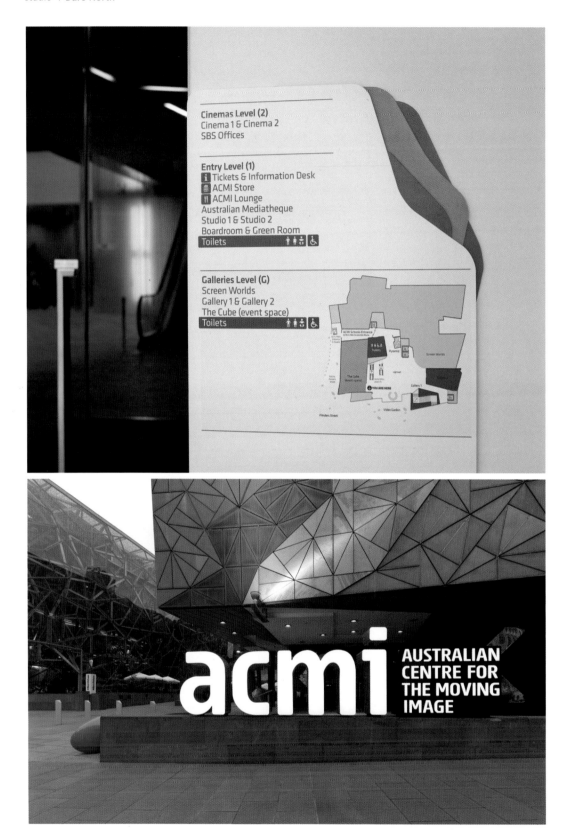

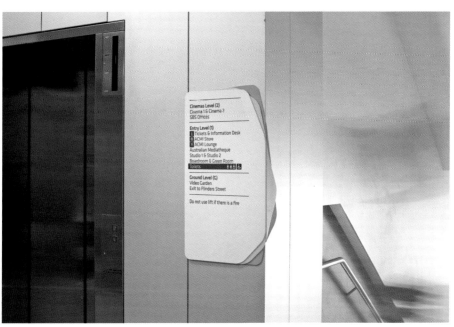

Cinemas Level (2)
Cinema 1 & Cinema 2
SBS Offices

Entry Level (1)
Tickets & Information Desk
ACMI Store
ACMI Lounge
Australian Mediatheque
Studio 1 & Studio 2
Boardroom & Green Room
Toilets

Ground Level (G)
Video Garden
Exit to Flinders Street

Do not use lift if there is a fire

Miniature Campus

studio ˥ **Nosigner**
Tokyo ˥ **Japan**
design ˥ **Nosigner**
www.nosigner.com

This is a project for exhibiting the leading edge of the studies, at the Research Campus in the University of Tokyo, for public and business. There are two devices to achieve the goals of the project; the publication and finding business partners. The 60 meter-long map of the campus is drawn on the pilotis of the building. The huge map drawn on the campus and the small handy map distributed for the visitors, are related to each other. The studies at the laboratories located on the map are exhibited inside the 50cm x 50cm showcases. Moreover, the arrows using the shadow are placed everywhere in the campus. Therefore, they can easily guide to the laboratories. The drawn map on the building is the real miniature of the campus.

The map is a primordial design of signage. I designed the graphic for the space to be an enlarged information map but smaller than the campus itself. Therefore I created a new 'map' that has a double function. On the one hand it serves as an exhibition space for the different laboratory activities in the campus and on the other hand it works as a signage for the open campus.

Este es un proyecto para exponer al público y a las empresas la vanguardia de los estudios en el Campus de Investigación de la Universidad de Tokio. Existen dos estrategias para alcanzar los objetivos del proyecto: la publicación y encontrar socios. El mapa de 60 metros de largo del campus se dibujó en el soporte del edificio. El enorme mapa trazado en el campus y el pequeño mapa de mano distribuido a los visitantes están relacionados entre sí. Las investigaciones en los laboratorios, ubicados en el mapa, están expuestos dentro de las vitrinas de 50 cm x 50 cm. Además, las flechas orientativas se encuentran por todo el campus, por lo que guían, fácilmente, hacia los laboratorios.

El mapa dibujado en el edificio es la miniatura real del campus. El mapa es un diseño primordial de señalética. Diseñé el gráfico del espacio para que fuera un mapa informativo ampliado, pero más pequeño que el propio campus. Por lo tanto, creé un mapa «nuevo» que tiene una doble función. Por un lado, sirve de espacio expositivo para las distintas actividades de los laboratorios en el campus y, por otro, sirve de señalización para el campus abierto.

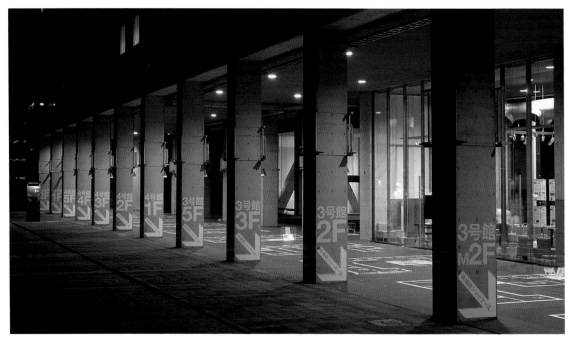

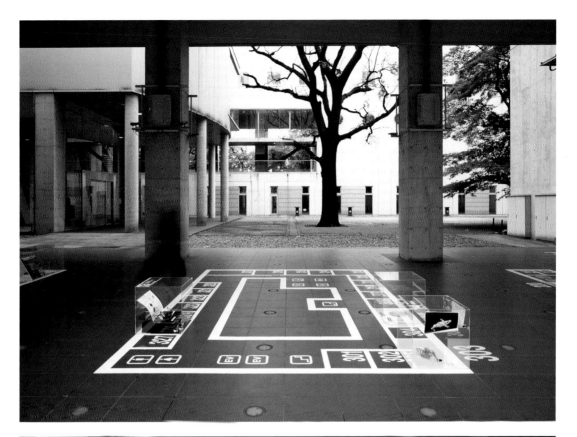

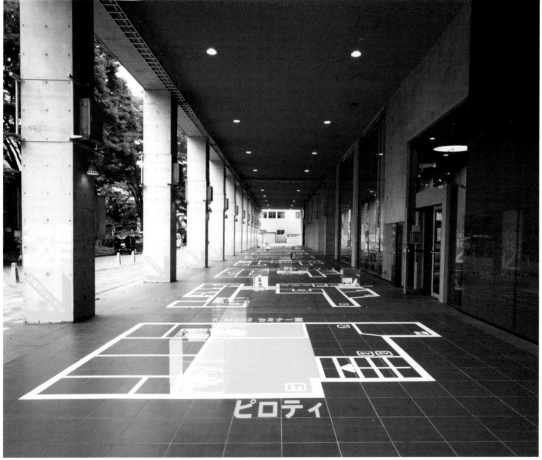

Miniature Campus
studio ⌐ Nosigner

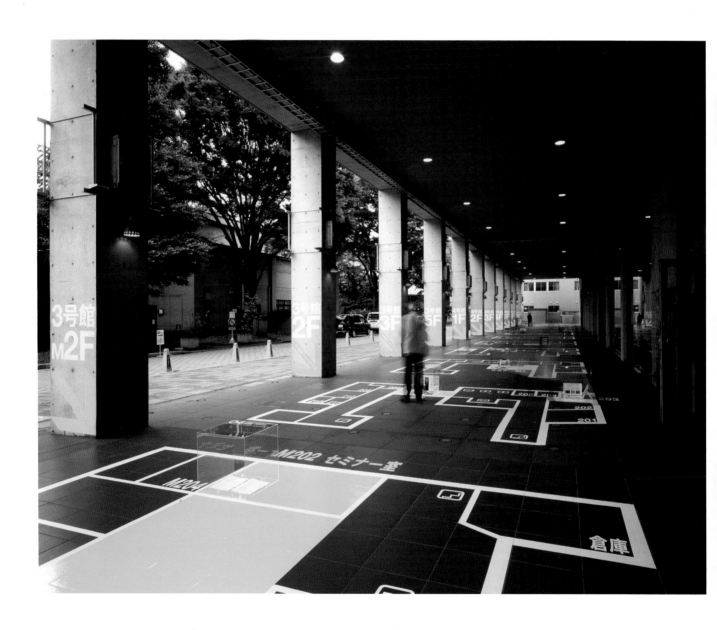

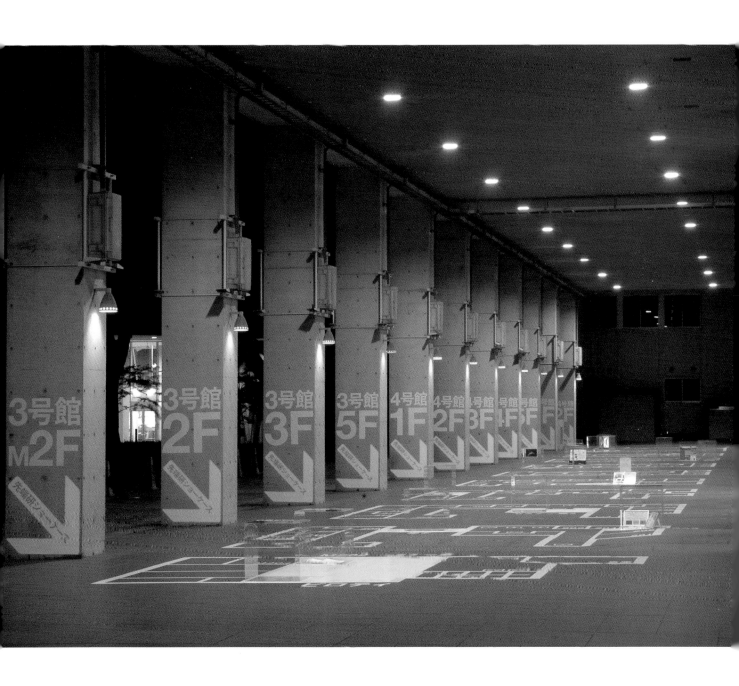

Macquarie Bank

studio ⌐ **EGG Office**
Los Angeles ⌐ California
design team ⌐ Christian Daniels, Jonathan Mark,
Jane Bogart, Kate Tews
photography ⌐ Shannon McGrath
www.eggoffice.com

Macquarie Group, Australia's largest investment bank, needed a comprehensive signage and graphics program for its new headquarters in Sydney. This forward-thinking bank values transparency, a global outlook, and collaborative work behavior, and sought to express those brand attributes in its physical space. EGG Office developed an overarching graphic device derived from the building exterior's open, diagonal grid pattern over the glass façade. Using this grid as inspiration for a custom font and pictograms used throughout the project, the designers created a unified building identity.

The grid of diagonal lines forming the letters and pictograms graphically depicts the concept of "transparency," as does the open texture of other patterns and materials used in the project. Supergraphics executed on large glass panels allow for meeting and conference room activities to be revealed in whole or in part. Gridwork patterns laser-cut through opaque panels create rhythm and continuity, and the surprising scale of pictograms and the playfulness of the supergraphics support an open attitude and a collaborative work environment.

Themed plazas on each level underscore the notion of collaboration by referring to various collaborative environments and meeting places through time: dining table, library, garden, tree house, playroom, and coffee house. The EGG team developed unique graphic design elements and color palettes for each plaza area to communicate each typology, aiding in creating distinctive environments in which employees meet and collaborate.

The exterior main identification signage takes the form of tall, vertical totems with LED screens that project patterns, colors, and type that hint at the building interiors, animate the entry courtyard, and draw visitors inside.

El Grupo Macquarie, el banco de inversiones más grande de Australia, necesitaba un programa completo de señalética y gráficos para su nueva sede central en Sídney. Este banco innovador valora la transparencia, la perspectiva global y un comportamiento de trabajo colaborativo, y buscaba expresar estas características en su espacio físico. EGG Office desarrolló una estrategia gráfica global obtenida del diseño en forma de cuadrícula abierta y en diagonal del exterior del edificio sobre la fachada de vidrio. Utilizando esta cuadrícula como inspiración para una letra y unos pictogramas personalizados que sirvieran para todo el proyecto, los diseñadores crearon una identidad unificada del edificio.

La cuadrícula de líneas diagonales que forman las letras y los pictogramas representa, gráficamente, el concepto de «transparencia», igual que la textura abierta de otros diseños y materiales usados en este proyecto. Los enormes gráficos utilizados en los paneles grandes de vidrio permiten que las actividades llevadas a cabo en las salas de reuniones y conferencias se dejen ver completa o parcialmente. Los diseños hechos en forma de cuadrícula, cortados con láser por los paneles opacos, crean ritmo y continuidad, y la sorprendente escala de pictogramas y la alegría de los gráficos de gran tamaño contribuyen a una actitud abierta y a un ambiente de trabajo cooperativo.

Las galerías temáticas de cada nivel recalcan el concepto de colaboración, al hacer referencia a distintos ambientes cooperativos y lugares de reunión: una mesa para comer, la biblioteca, el jardín, una casa en el árbol, un cuarto de juguetes y la cafetería. El equipo de EGG desarrolló unos elementos de diseño gráfico y unas paletas de colores únicos para cada galería con el fin de transmitir cada tipología, creando ambientes distintivos donde los empleados pueden reunirse y trabajar juntos.

La principal señalización identificativa del exterior adquiere la forma de tótems altos y verticales con pantallas led que proyectan imágenes, colores y letras que hacen alusión a los interiores del edificio, dan vida a la entrada del patio y guían a los visitantes al interior.

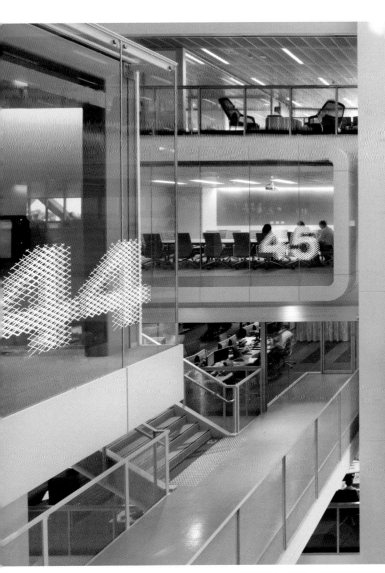

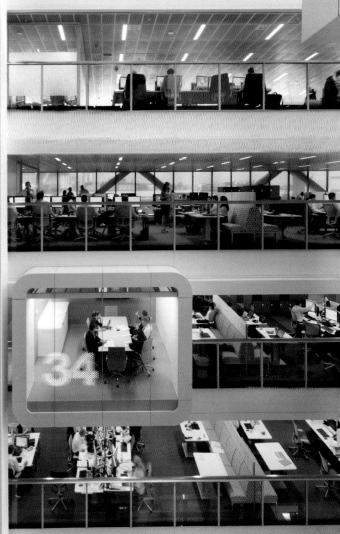

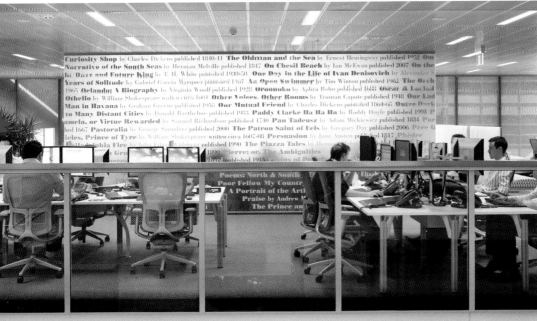

Curiosity Shop by Charles Dickens published 1840-41 **The Oldman and the Sea** by Ernest Hemingway published 1952 **Om**
Narrative of the South Seas by Herman Melville published 1847 **On Chesil Beach** by Ian McEwan published 2007 **On the**
the Once and Future King by T. H. White published 1938-58 **One Day in the Life of Ivan Denisovich** by Alexander S
Years of Solitude by Gabriel García Márquez published 1967 **An Open Swimmer** by Tim Winton published 1982 **The Orch**
1965 **Orlando: A Biography** by Virginia Woolf published 1928 **Oroonoko** by Aphra Behn published 1688 **Oscar & Lucind**
Othello by William Shakespeare written circa 1604 **Other Voices, Other Rooms** by Truman Capote published 1948 **Our Lad**
Man in Havana by Graham Greene published 1958 **Our Mutual Friend** by Charles Dickens published 1864-67 **Outwr Dark**
to Many Distant Cities by Donald Barthelme published 1983 **Paddy Clarke Ha Ha Ha** by Roddy Doyle published 1993 **P**
amela, or **Virtue Rewarded** by Samuel Richardson published 1740 **Pan Tadeusz** by Adam Mickiewicz published 1834 **Par**
hed 1667 **Pastoralia** by George Saunders published 2000 **The Patron Saint of Eels** by Gregory Day published 2006 **Père G**
icles, **Prince of Tyre** by William Shakespeare written circa 1607-08 **Persuasion** by Jane Austen published 1817 **Phèdre**
hiladelphia Fire by John Edgar Wideman published 1990 **The Piazza Tales** by Herman Mel
Gr 1890 **Pierre: or, The Ambiguities**
published 1915

Poems: North & South
Poor Fellow My Countr
A Portrait of the Arti
Praise by Andrew M
The Prince an

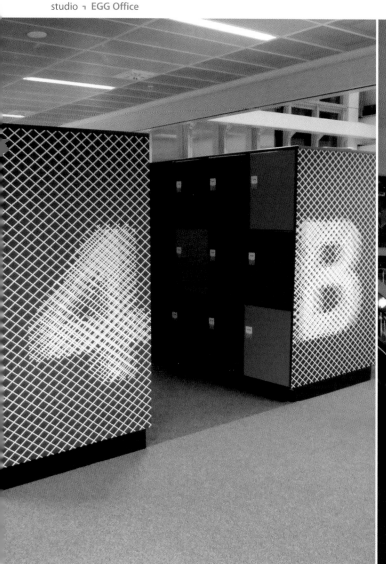

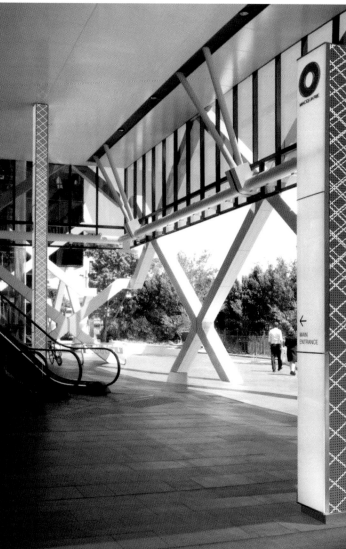

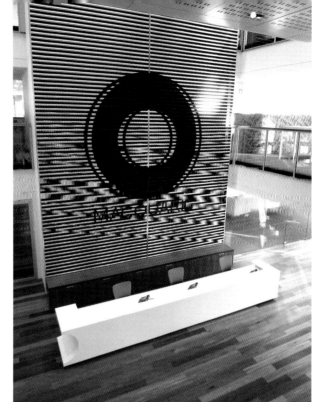

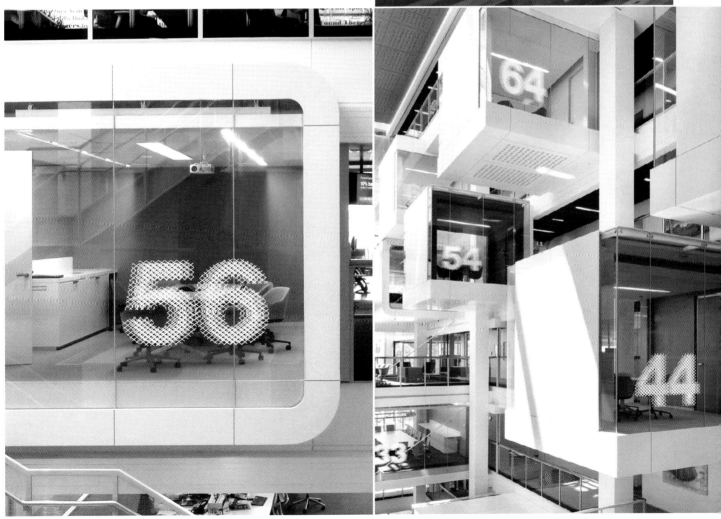

Macquarie Bank

studio ⌐ **EGG Office**

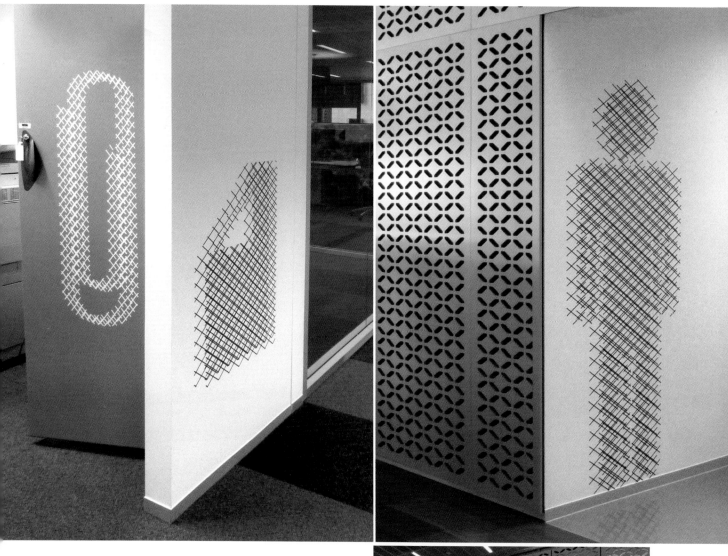

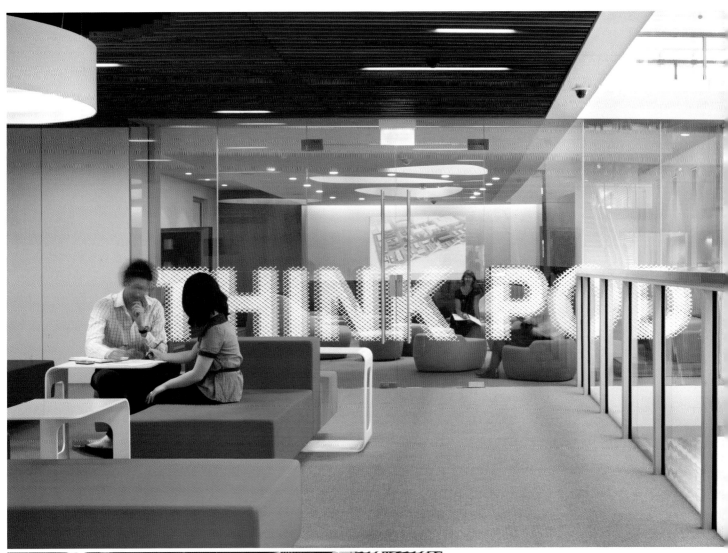

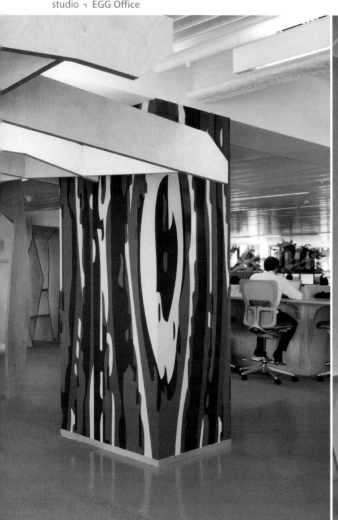
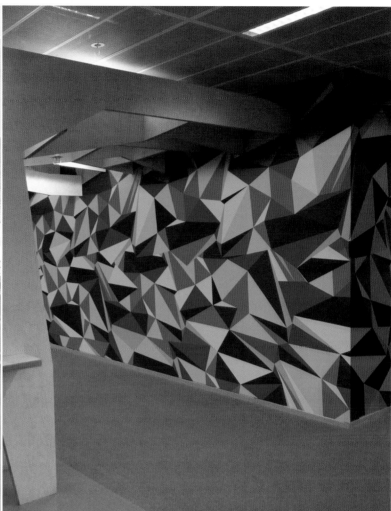

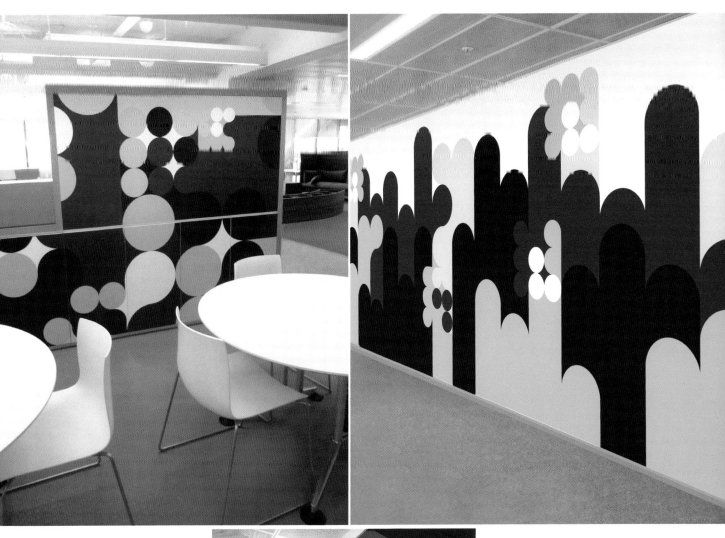

Macquarie Bank
studio 1 EGG Office

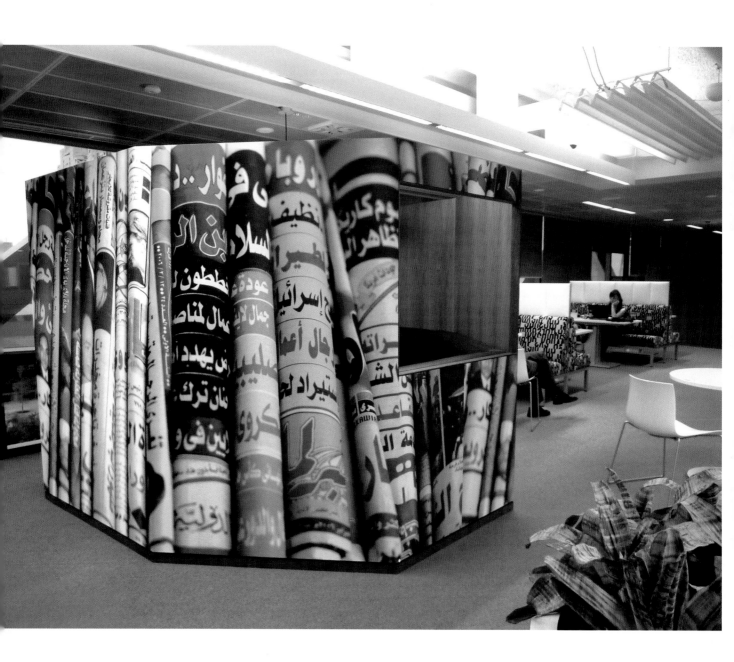

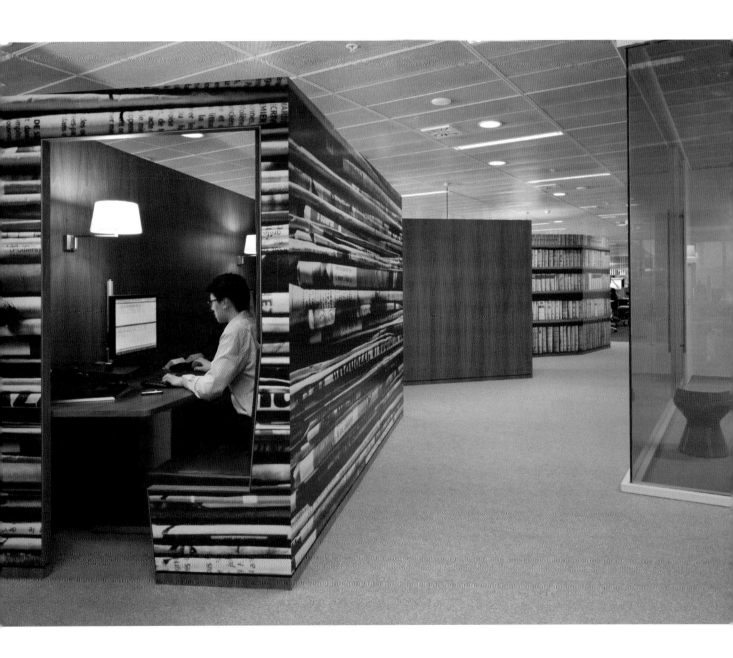

Fish pavement

studio ˥ Gordon Young
London ˥ UK
design ˥ Gordon Young
collaborators ˥ Martin Bellwood, Russell
Coleman, Ian Cooper, Brian Fell, Tony Slater
www.gordonyoung.net

Gordon Young is a visual artist who focuses on
creating art for the public domain. The common
denominator for all projects is the basis of relevance
to the surroundings. The idea behind this was to
encourage people to visit the lesser known parts of
Hull. Inspired by labels from fish crates found on the
pavement, The Hull City Trail or Fish Pavement is an
A-Z of sea life from anchovy to zander. Examples
include flounders at bus stops, monk fish outside
Blackfriars Gate, plaice in the market place and a
granite shark outside Barclays Bank.

Gordon Young es un artista visual que se centra en
crear arte para el dominio público. El denominador
común de todos sus proyectos es la importancia del
entorno. La idea era animar a la gente a visitar las
zonas menos conocidas de Hull. Inspirado en las eti-
quetas de las cajas para pescado que se encuentran
en el suelo, el Hull City Trail o Suelo del pescado es
un abecé de la vida marina, desde la anchoa hasta el
pez zorro. Por ejemplo, en las paradas de autobús,
hay lenguados; en el exterior de la puerta de
Blackfriars, hay rapes; en el mercado hay platijas y,
en el exterior del banco Barclays, hay un tiburón
de granito.

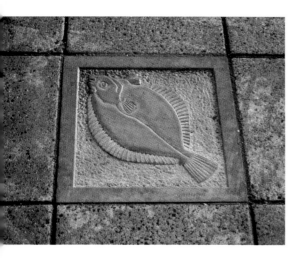

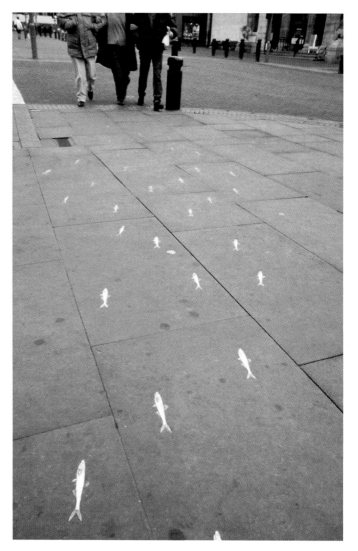

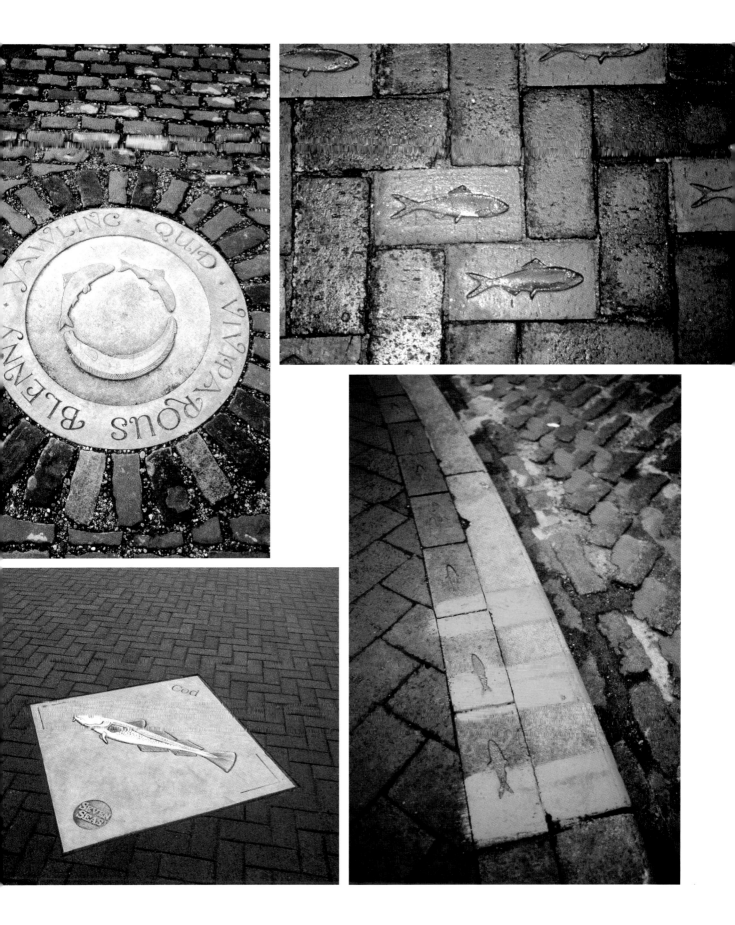

Crown Metropol Hotel

studio ˥ **Fabio Ongarato Design**
Melbourne ˥ **Australia**
creative director ˥ **Fabio Ongarato**
designers ˥ **Maurice Lai, Ryan Guppy**
photography ˥ **Shannon McGrath**
architecture and interior design ˥ **Bates Smart**
www.fabioongaratodesign.com.au

Its 658 rooms making it the largest hotel in Australia and the first under the Crown umbrella to cater for a more urban business and leisure clientele. With architecture designed by Bates Smart, FOD was responsible for the name, brand identity, print collateral and signage design for not only the hotel but also '28', the exclusive sky bar on Level 28 and residential spa 'ISIKA'. The graphic language and visual identities for these new urban leisure destinations reflects a quiet, personal sophistication, in keeping with its architectural aspirations.

Sus 658 habitaciones le convierten en el hotel más grande de Australia y el primero, bajo el paraguas de Crown, en ofrecer servicios a una clientela más urbana que viaja por placer o por negocios. Con una arquitectura diseñada por Bates Smart, FOD se responsabilizó del nombre, la marca, la identidad, el material gráfico y el sistema de señalética, no sólo para el hotel, sino también para «28», el exclusivo bar de altura que se encuentra en el piso 28 y para el balneario residencial ISIKA. El lenguaje gráfico y las identidades visuales para estos nuevos destinos de placer urbano reflejan una sofisticación personal y tranquila al conservar sus aspiraciones arquitectónicas.

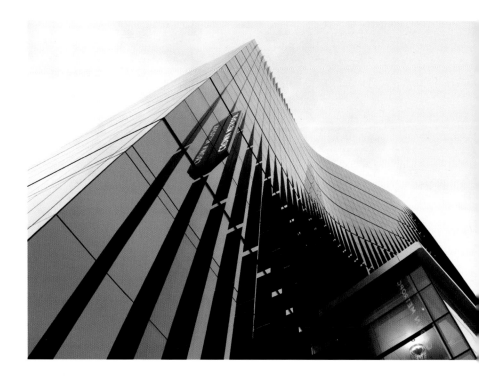

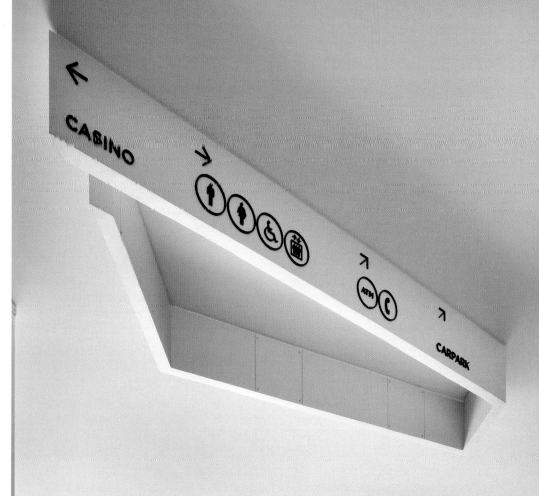

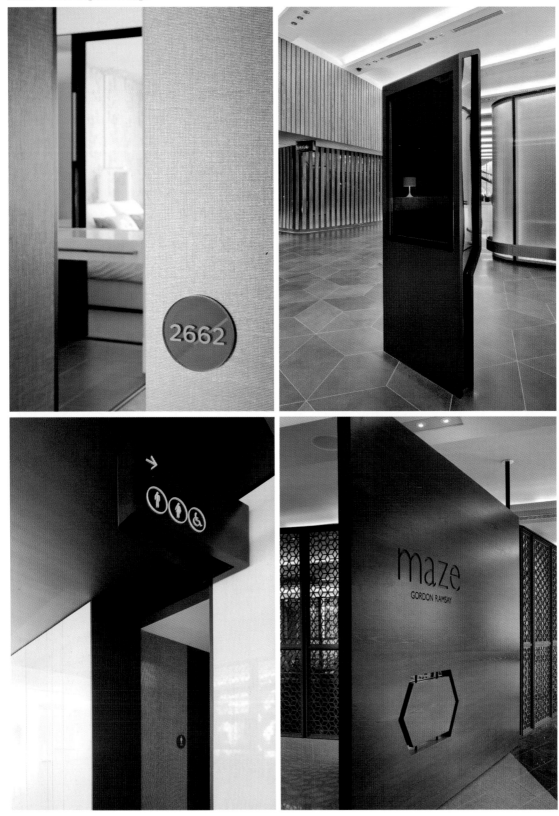

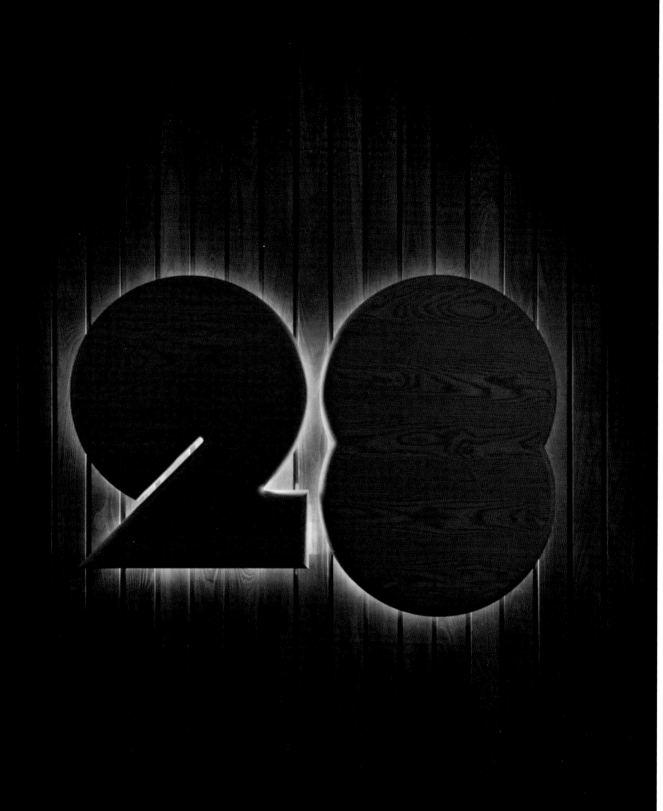

Diguedondaines

urbanist architects ˥ **Atelier 9.81**
Lille ˥ France
architects ˥ Geoffrey Galand + Cédric Michel
project chief ˥ Lucie Vandenbunder
graphic designers ˥ Corpus Studio
www.atelier981.org

This project for a nursery is part of Euralille's greater project, and more particularly in the area of the islet of St. Maurice, built on a section of the De Geyter urban project. It enhances a pedestrian area comprise varied spaces, crossing the urban project. Included in a 100-dwelling operation, the nursery is located on the ground floor, and confirms its community-building role, on the outskirt of the Place aux Érables. In this fashion, the project was required to deal with a challenge: how to offer a luminous space, widely open onto the city, while simultaneously preserving the privacy required for its resident. A fully-glassed facade was created, a support which is both informative and playful, allowing passers-by to guess rather than see the inside of the nursery.

Once this duality has been satisfactorily addressed, the volume thus inserted is distorted, "digging in", so to speak, to smooth out the rough edges of the situation that was encountered (level differences, existing structure, liquid network, etc.) These movements are put to good use, livening up the space both visually and spatially through specific work done to the ceiling: white multi-sized disks blend in with the height differences, creating an astonishing landscape which fosters the children's stimulation. These waves are also encountered at floor level, through the use of a flexible resin following a series of gentle curves, inviting various uses. In this manner, the nursery offers graceful, playful spaces which flow between cocoon-like closed areas such as the sleeping quarters, the kitchen or the milk-formula room.

Este proyecto para una guardería es parte del gran proyecto de Euralille, más concretamente, la zona de la isleta de St. Maurice, y se ha construido sobre una sección del proyecto urbano De Geyter. Éste mejora una zona peatonal que consta de varios espacios, atravesando el proyecto urbano. Incluida en un plan de 100 viviendas, la guardería está ubicada en la planta baja y confirma su papel de edificio social, en las afueras de la Place aux Érables. De este modo, el proyecto tuvo que enfrentarse a un reto: cómo ofrecer un espacio luminoso, abierto a la ciudad, mientras, a su vez, protege la intimidad de sus vecinos. Se creó una fachada completamente de vidrio, un soporte que es tanto informativo como desenfadado, que permite a los transeúntes imaginar, más que ver, el interior de la guardería.

Una vez que esta dualidad es satisfactoria, la dimensión establecida se distorsiona, «cavando», por así decirlo, para suavizar las irregularidades de la situación que se encontró: diferencias de nivel, una estructura ya existente, red de líquidos, etc. Estos movimientos se realizaron por un buen uso, dando vida al espacio de manera visual y espacial, mediante el trabajo específico realizado en el techo: discos blancos de diferentes tamaños mezclados con los distintos pesos, creando una impresionante imagen que fomenta la estimulación de los niños. Estas ondas también se encuentran en el suelo, al utilizar una resina flexible que sigue una serie de suaves curvas, que invita a tener diferentes usos. De esta manera, la guardería ofrece espacios elegantes y alegres que fluyen entre las zonas cerradas, como si fueran envoltorios, entre las que se encuentran los dormitorios, la cocina o la sala para la leche de los bebés.

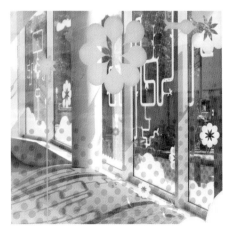

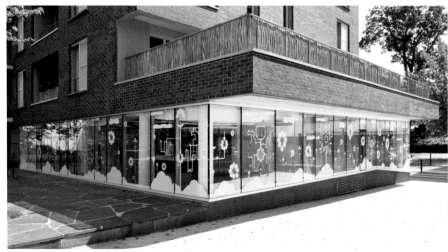

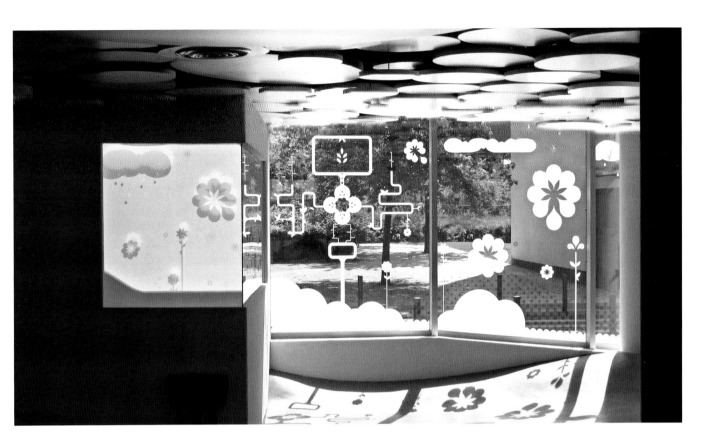

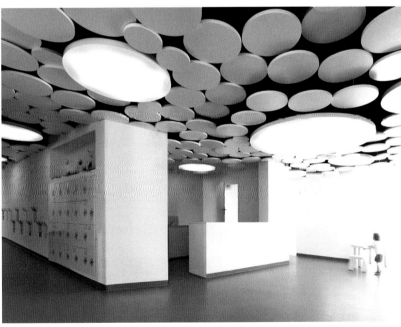

Diguedondaines
studio ⌐ Atelier 9.81

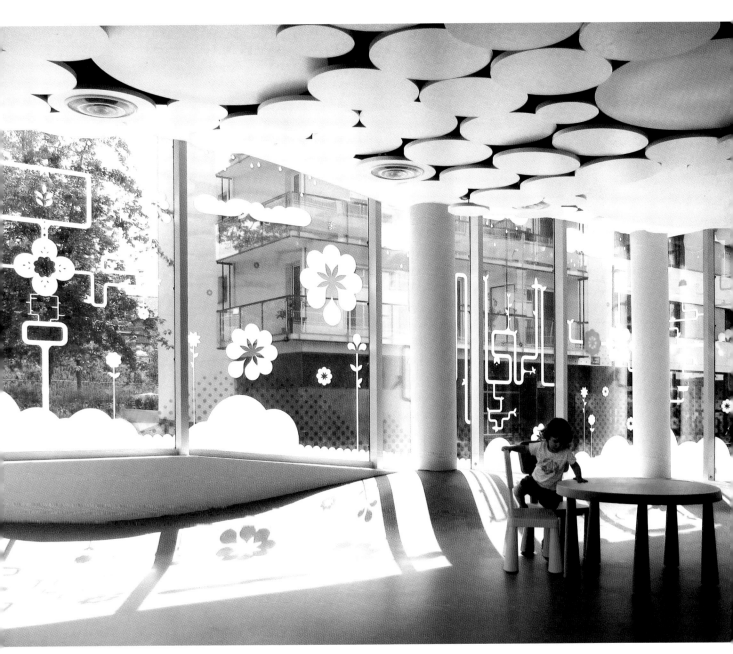

MYER

studio ˥ **Buro North**
Melbourne ˥ Australia
team ˥ Soren Luckins, David Wiliamson,
Jules Zaccak, Sarah Napier, Tom Allnutt
photography ˥ Peter Bennetts
www.buronorth.com

MYER, Australia's largest department store recently relocated their head office to Docklands. BVN Architects commissioned Büro North to design graphic embellishments and signage throughout the space.

After a thorough research phase, we crafted design which evolves throughout the nine floors; each floor is themed by a specific decade in twentieth century fashion, starting with the 1910's and working up through the building to the 1990's. Wall Graphics were relief routered and signage developed using a feature material relevant to the decade, toilet pictograms were given the same decade relevant treatment creating a subtle and sophisticated interpretation of MYER's heritage.

MYER, los almacenes más grandes de Australia, reubicó, hace poco, sus oficinas centrales en los Docklands. BVN Architects encargó a Büro North el diseño de la decoración gráfica y la señalética del espacio.

Tras una fase de rigurosa investigación, creamos un diseño que evoluciona a lo largo de los nueve pisos. Cada planta gira en torno a una década específica de la moda del siglo XX, empezando por 1910 y evolucionando por el edifico hasta llegar a los años 90. Los gráficos murales se hicieron en relieve y la señalética se realizó utilizando el material característico de la década. Los pictogramas de los aseos conservan el mismo diseño de la década a la que pertenecen, creando una interpretación sutil y sofisticada de la herencia MYER.

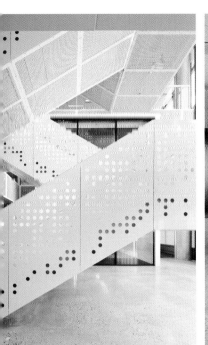

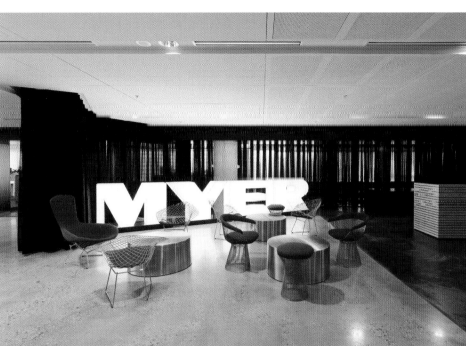

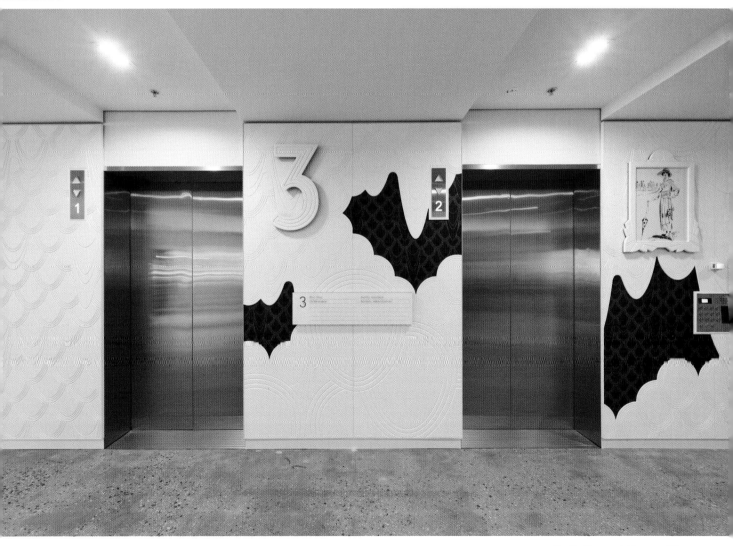

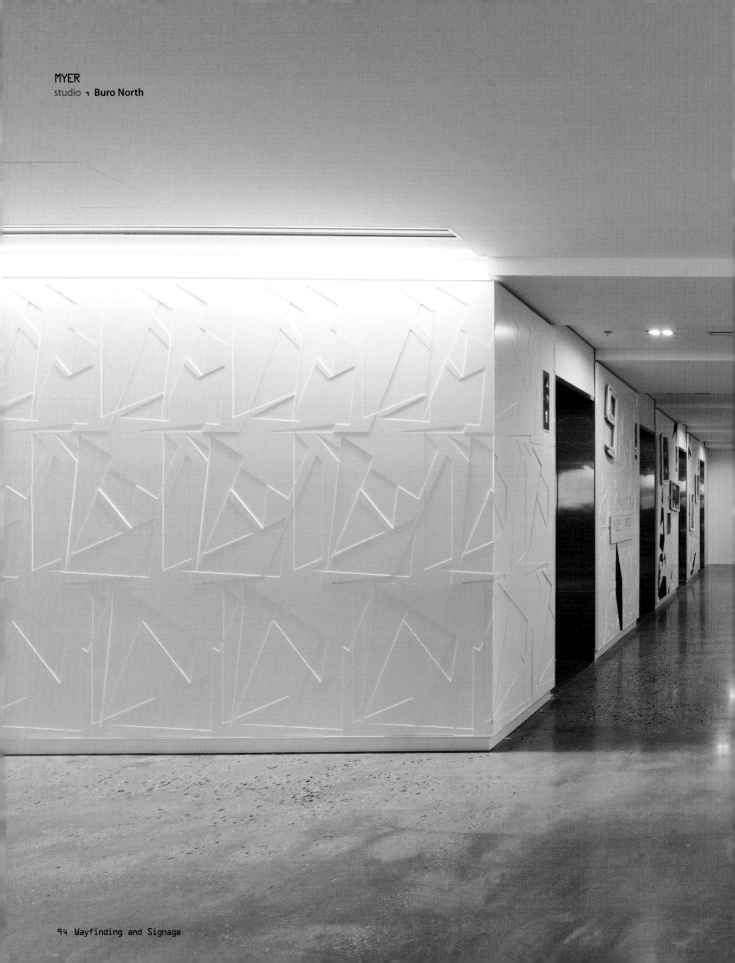

MYER
studio ㄱ **Buro North**

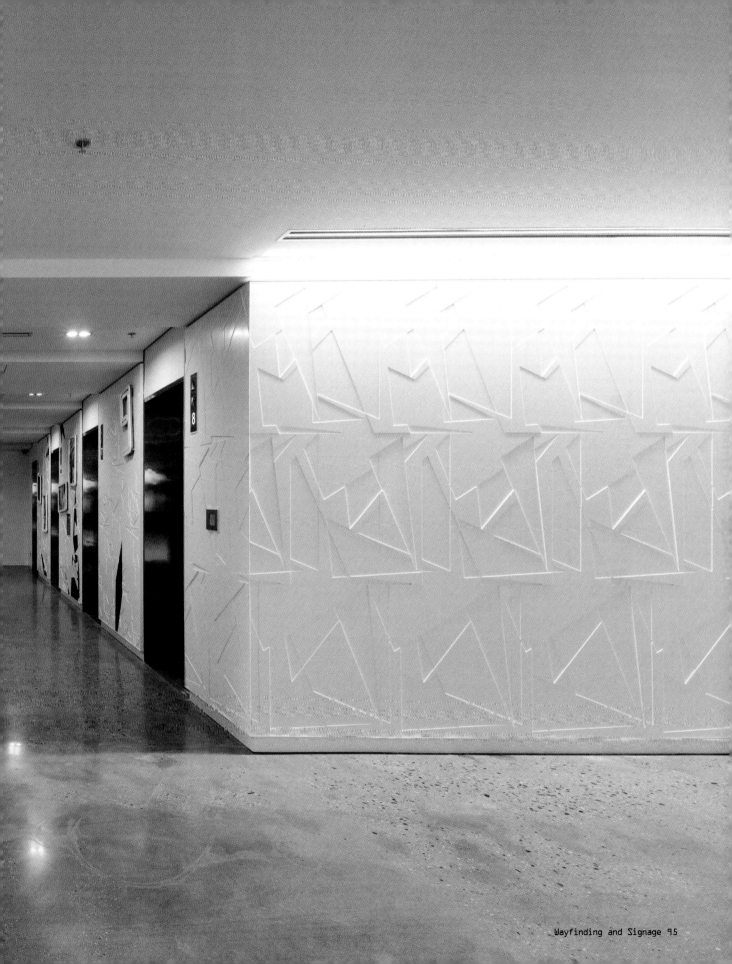

MYER
studio ⌐ **Buro North**

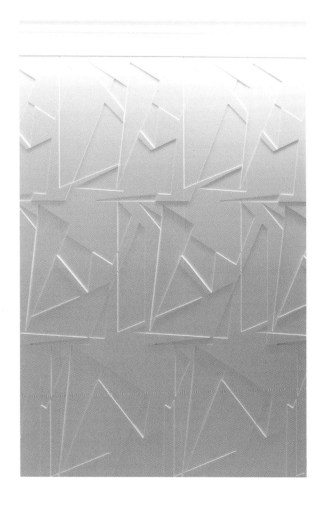

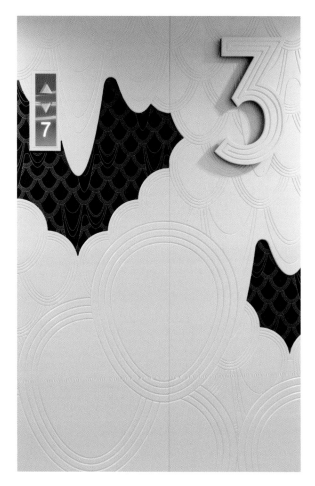

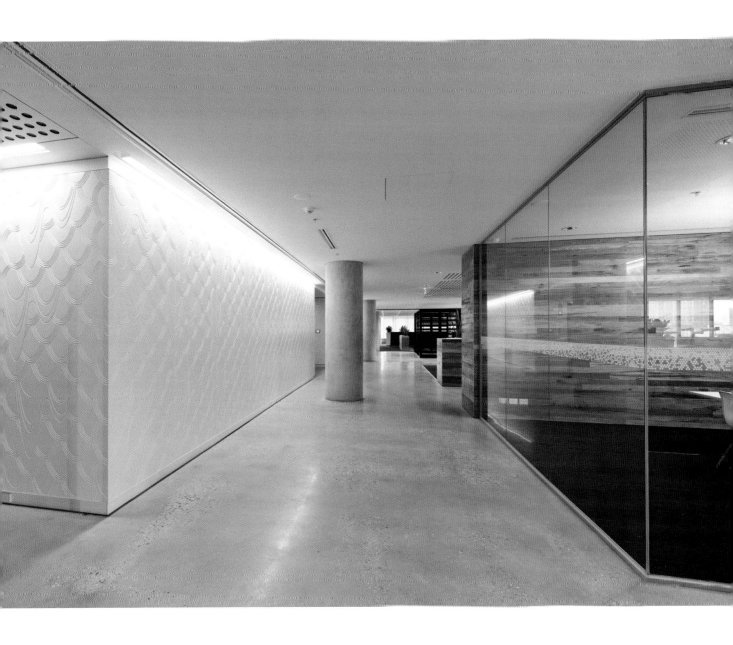

Manhattan Towers

studio ˥ EGG Office
Los Angeles ˥ California
design team ˥ Christian Daniels, Jonathan Mark,
Kate Tews
photography ˥ Christian Daniels
www.eggoffice.com

manhattan
towers

For a double office tower refresh in Manhattan Beach,
California, EGG Office developed a new property
logotype, logo mark and color palette that referenced
the towers and their integration with the sunset colors
of the area. The color palettes from building to buil-
ding varied in order to assist in wayfinding for pedes-
trian and vehicular visitors.

Para la renovación de las dos torres de oficinas en
Manhattan Beach, California, EGG Office desarrolló un
nuevo logotipo de propiedad, un logotipo para la
marca y una paleta de colores que hiciera alusión a las
torres y a su integración con los colores del atardecer
de la zona. Las paletas de colores variaron de un edifi-
cio a otro para ayudar a orientarse a los peatones y a
los coches.

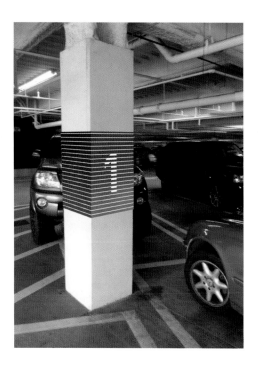

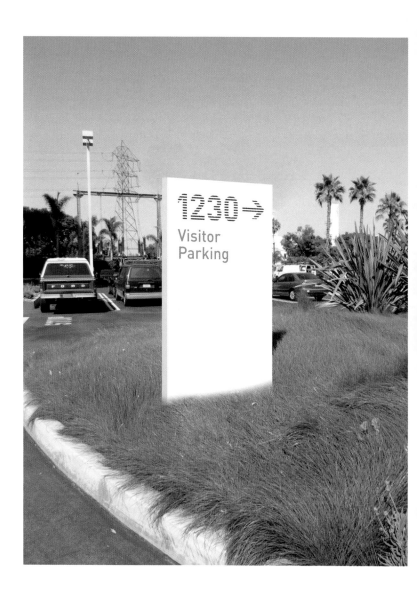

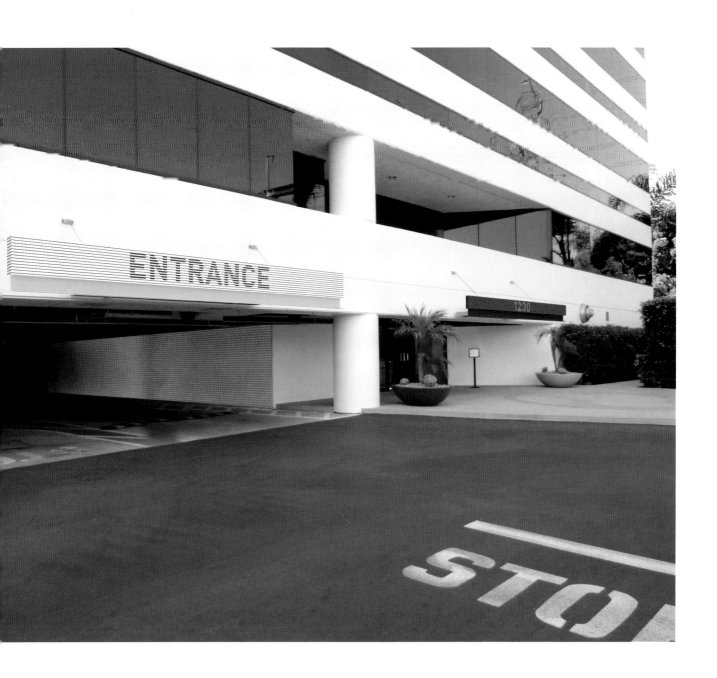

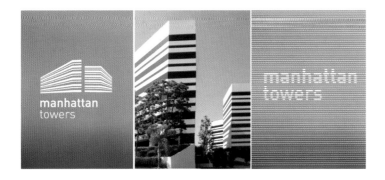

Manhattan Towers
studio ˥ **EGG Office**

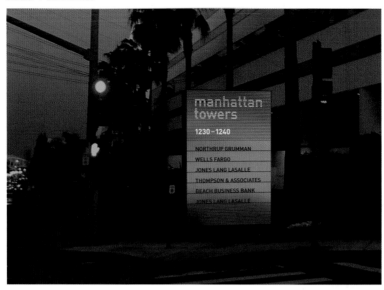

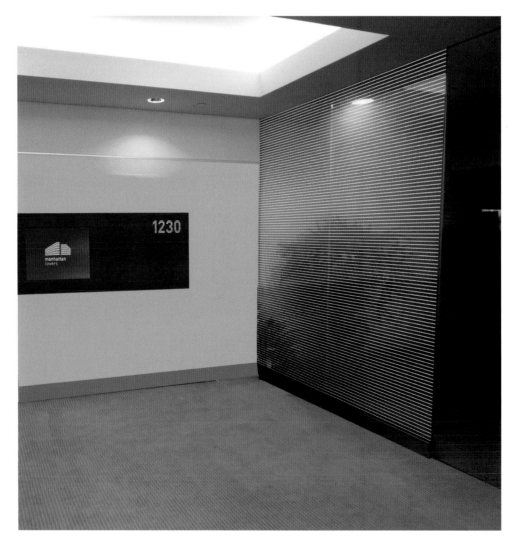

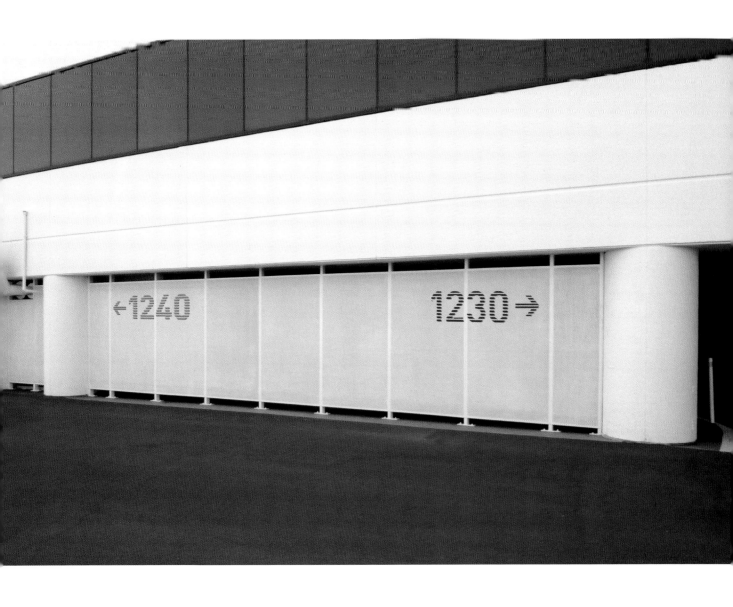

Manhattan Towers
studio ⌐ EGG Office

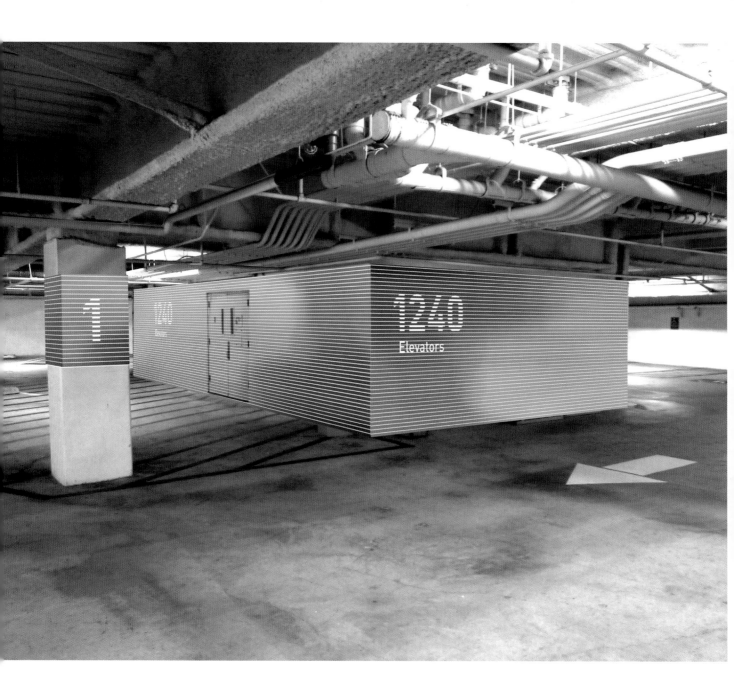

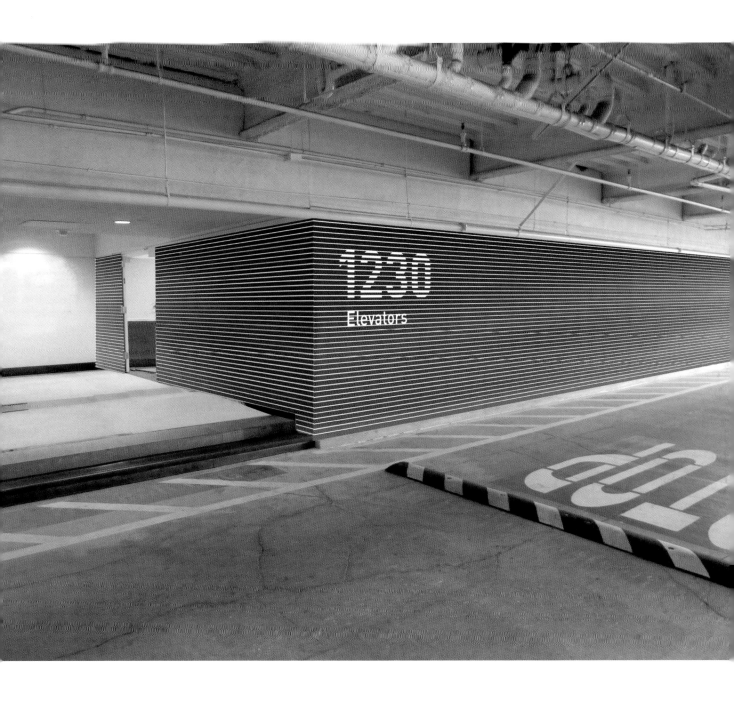

National Gallery

agency ⌐ **Emerystudio**
Melbourne ⌐ Australia
creative director ⌐ Garry Emery
managing director ⌐ Bilyana Smith
www.emerystudio.com

Identity is at the heart of all memorable design. The National Gallery of Victoria asked emerystudio to reposition the parent brand of its two galleries, develop a cohesive yet distinct visual language for each gallery and integrate them with their architectural contexts. The two galleries NGV International on St Kilda Road and the Ian Potter Centre, NGV Australia, at Federation Square. It was important to reflect and reinforce the architectural design intentions and to treat the graphics and signage as a complementary design layer applied to the built form. Our role entailed developing the overall NGV brand strategy, the brand identity and multimedia guidelines, a visual language for signage, wayfinding and mapping, multimedia screens, print and merchandise.

Inheriting the dot matrix typeface, emerystudio derived a new graphic language for NGV Australia based on the dot, the most basic element. The single dot proliferates to become a code that represents the gallery collection. The signage reinterprets the alphabet in three- dimensional expressions. Many versions of dot matrix typefaces exist, from the supermarket receipts to ink-jet printers to airport signage. It is a supremely utilitarian and economic type form of the digital age, using the least ink (or light) to generate a legible form. Here we expand on the utilitarian connotations of the dot matrix to suggest a range of ideas codes, computers, and data as well as abstracted, decorative contemporary imagery.

La identidad es la base para que un diseño sea inolvidable. La Galería Nacional de Victoria (NGV) encargó a Emerystudio reponer el sello principal de sus dos galerías, desarrollar un lenguaje visual coherente pero distintivo para cada galería e integrarlas en sus contextos arquitectónicos. Las dos galerías son la NGV International, en St Kilda Road, y The Ian Potter Centre: NGV Australia, en Federation Square. Era importante reflejar y reforzar las intenciones del diseño arquitectónico y tratar los gráficos y la señalética como un diseño complementario aplicado a la forma del edificio. Nuestro papel consistió en desarrollar la estrategia de la marca NGV en conjunto, su identidad y las pautas multimedia, un lenguaje visual para la señalética, el sistema de wayfinding y mapas, pantallas multimedia, impresos y productos de venta.

Empleando el tipo de letra que utiliza la matriz de puntos, Emerystudio generó un nuevo lenguaje gráfico para la NGV Australia basado en el punto, el elemento más básico. El punto sencillo prolifera para convertirse en un código que representa la colección de la galería. La señalética reinterpreta el alfabeto con expresiones tridimensionales. Existen muchas versiones de la tipología de letra que emplea la matriz de puntos, desde los recibos del supermercado hasta las impresoras de inyección, pasando por la señalética de los aeropuertos. Es una tipología de fuente de la era digital sumamente práctica y económica que emplea el mínimo de tinta (o luz) para generar una forma legible. En este caso, desarrollamos las connotaciones prácticas de la matriz de puntos para sugerir una variedad de códigos de ideas, ordenadores y datos, así como imágenes contemporáneas decorativas y abstractas.

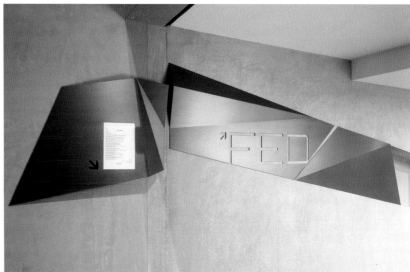

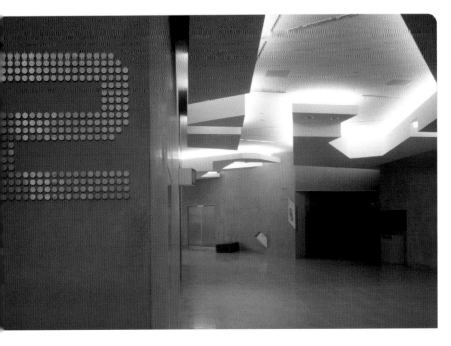

500 Bourke St

agency ˥ **Emerystudio**
Melbourne ˥ Australia
creative director ˥ **Garry Emery**
managing director ˥ **Bilyana Smith**
www.emerystudio.com

The redevelopment of an office foyer and the addition of a retail plaza at 500 Bourke Street required a wayfinding and signage system. A unique sculptural expression of the project logo (designed by others) and bright colour, sets the signage apart from its internal and external settings. The design character of the signage is aligned with that of the architecture.

La remodelación de un vestíbulo de oficinas y la construcción de una galería comercial en el número 500 de Bourke Street requería un sistema de wayfinding y señalética. La señal escultural del logo del proyecto (diseñado por otros) y su color brillante distingue la señalética de sus decorados internos y externos. La naturaleza del diseño de las señales se ajusta con el de la arquitectura.

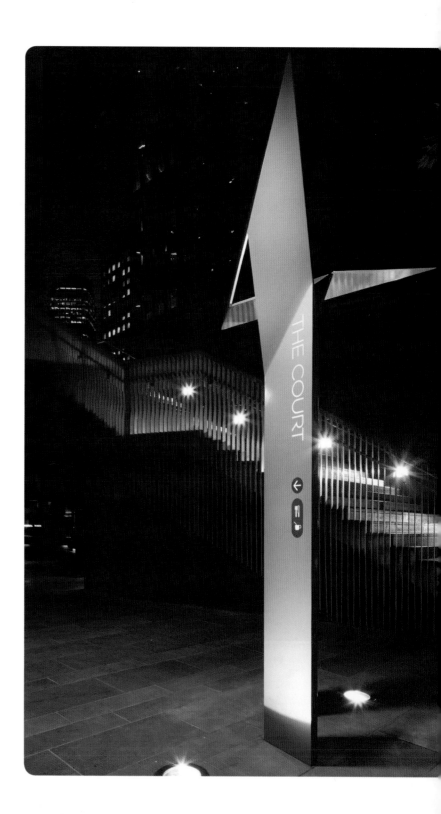

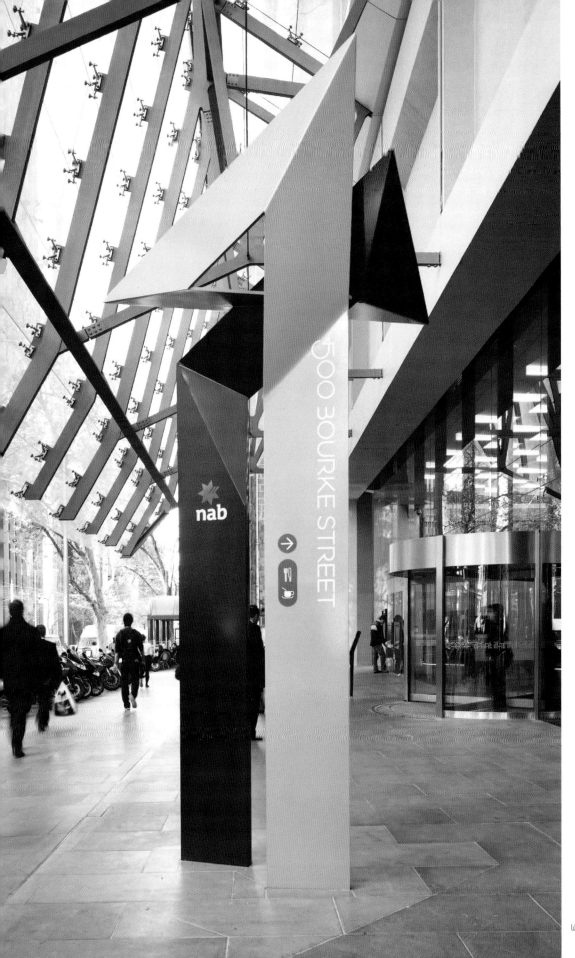

500 BOURKE STREET

nab

500 Bourke St
studio ⌐ **Emerystudio**

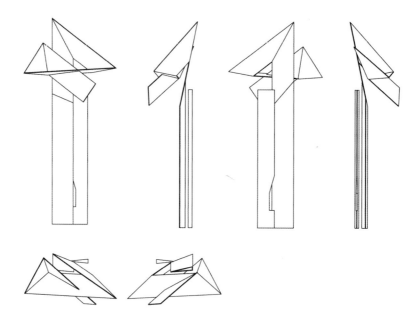

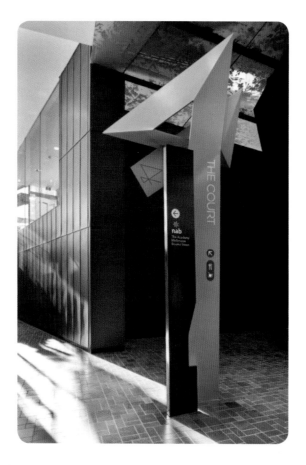

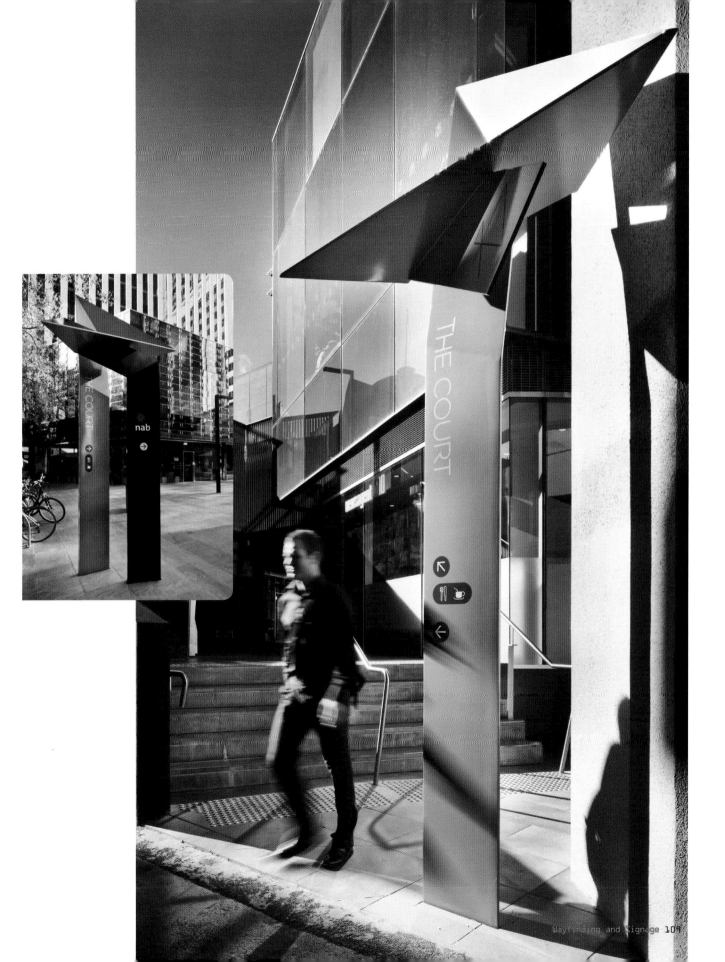

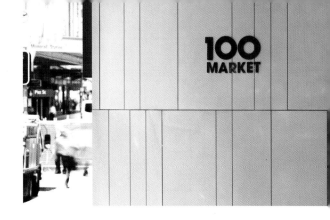

Westfield Sydney

studio ⌐ **Buro North**
Melbourne ⌐ Australia
team ⌐ Soren Luckins, Finn Butler, Jess Caffin, Giovanni Mendini,
Shane Loorham, Jules Zaccak
photography ⌐ Daniel Colombo
www.buronorth.com

Buro North have just completed the wayfinding and signage system for Westfield's new flagship store in Sydney's CBD. The new development is one of Sydney's premier retail destinations, built around the Sydney Central Tower, the new development caters for over 21 million shoppers each year.

The challenge faced by our studio was to develop a wayfinding strategy that predicted the complex internal shopper movements that are created by seven levels of retail, with bridge and tunnel connections to adjacent buildings and the impact of the surrounding pedestrian traffic on activity at major entrances.

Using established principles for pedestrian movement, proximity of transport nodes and extensive site audits, we developed an anticipated pedestrian load model for the development of appropriate signage. Combined with
predicted turnover targets for various retail types and shopper behavioural data, we were able to develop a clear indication of activity at each level, entrance and decision point of both horizontal and vertical circulation.

A design solution for signage and graphics was developed that created a dialogue between the John Wardle Architects designed facade and the Wonderwall Japan designed interiors.

A neutral, sophisticated palette of white on white was adopted, referencing materials from the rest of the project and integrating with the interior environment seamlessly.

The facade signs, directional signs and interactive kiosks are impossibly thin and delicate, featuring bright white LED illumination on minimalist white backdrops, with the text illuminated to give the required contrast ratio.

Along with the wayfinding and signage package, we produced interpretive heritage solutions for Westfield that included embedded stainless steel heritage site specific quotes in the paving at major entrances and an illuminated heritage timeline tracking the history of the site.

Büro North acaba de finalizar el sistema de wayfinding y señalética para la nueva tienda estrella de Westfield, en el distrito financiero de Sídney. La nueva creación es una de las principales metas comerciales de la ciudad, construida cerca de la Torre Central de Sídney, y ofrece servicios a más de 21 millones de compradores cada año.

El reto al que se tenía que enfrentar nuestro estudio era desarrollar una estrategia de wayfinding que previera los complejos movimientos de los compradores en el interior, generados por los 7 niveles de comercios, con un puente y conexiones mediante túneles a los edificios adyacentes, y el impacto del tráfico peatonal circundante en las entradas principales.

Teniendo en cuenta los principios establecidos para el movimiento peatonal, la cercanía de los nodos de transporte y los exhaustivos estudios del lugar, desarrollamos un modelo de carga peatonal prevista para la creación de una señalética adecuada. Al combinar los objetivos de facturación previstos de varios tipos de comercio con información sobre la conducta de los compradores, fuimos capaces de crear una indicación clara de la actividad de cada nivel, entrada y punto decisivo de la circulación tanto horizontal como vertical.

Se desarrolló una solución de diseño para la señalización y los gráficos que formó un dialogo entre la fachada diseñada por John Wardle Architects y los interiores diseñados por Wonderwall Japan.

Se eligió una paleta sofisticada y neutral de blanco sobre blanco, que hacía referencia a los materiales del resto del proyecto y encajab con el ambiente interior perfectamente.

Las señales de la fachada, las que indican dirección y los quioscos interactivos son increíblemente finos y delicados, provistos de una iluminación led blanca y brillante sobre fondos blancos minimalistas, donde se ilumina el texto para dar la proporción de contraste necesaria.

Junto con el paquete de wayfinding y señalética, ofrecimos soluciones patrimoniales interpretativas para Westfield, que incluían una protección de acero inoxidable permanente, indicaciones específicas del suelo en las entradas principales y una línea temporal protegida e iluminada que va marcando la historia del lugar.

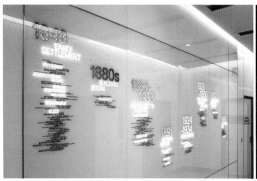
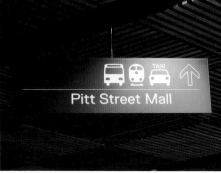
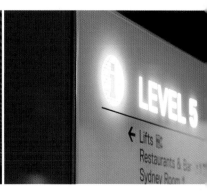

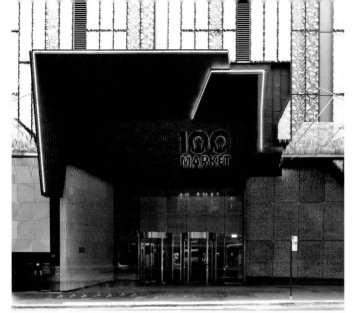

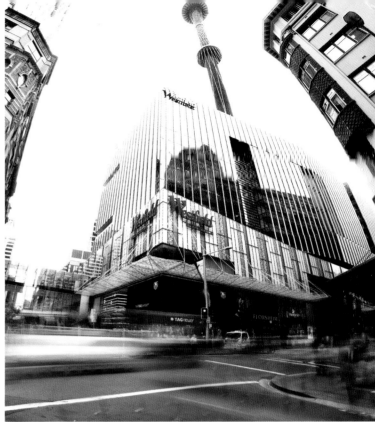

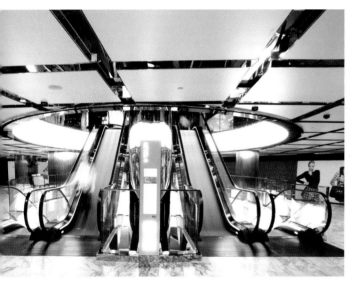

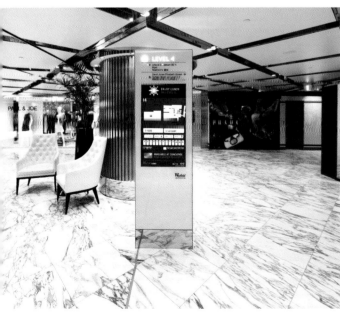

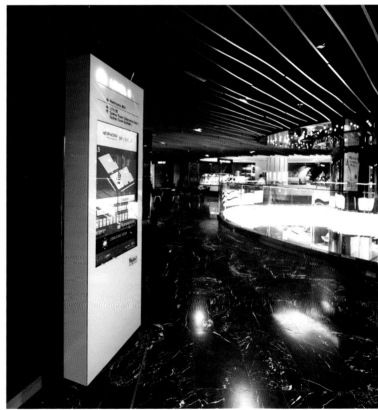

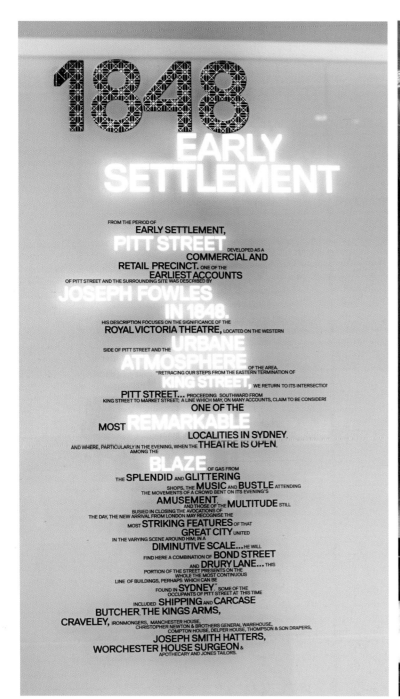

1848
EARLY SETTLEMENT

FROM THE PERIOD OF
EARLY SETTLEMENT,
PITT STREET DEVELOPED AS A
COMMERCIAL AND
RETAIL PRECINCT. ONE OF THE
EARLIEST ACCOUNTS
OF PITT STREET AND THE SURROUNDING SITE WAS DESCRIBED BY
JOSEPH FOWLES
IN 1848.
HIS DESCRIPTION FOCUSES ON THE SIGNIFICANCE OF THE
ROYAL VICTORIA THEATRE, LOCATED ON THE WESTERN
SIDE OF PITT STREET AND THE URBANE
ATMOSPHERE OF THE AREA.
"RETRACING OUR STEPS FROM THE EASTERN TERMINATION OF
KING STREET, WE RETURN TO ITS INTERSECTION
PITT STREET... PROCEEDING SOUTHWARD FROM
KING STREET TO MARKET STREET; A LINE WHICH MAY, ON MANY ACCOUNTS, CLAIM TO BE CONSIDERED
ONE OF THE
MOST REMARKABLE
LOCALITIES IN SYDNEY,
AND WHERE, PARTICULARLY IN THE EVENING, WHEN THE THEATRE IS OPEN,
AMONG THE
BLAZE OF GAS FROM
THE SPLENDID AND GLITTERING
SHOPS, THE MUSIC AND BUSTLE ATTENDING
THE MOVEMENTS OF A CROWD BENT ON ITS EVENING'S
AMUSEMENT,
AND THOSE OF THE MULTITUDE STILL
BUSIED IN CLOSING THE AVOCATIONS OF
THE DAY, THE NEW ARRIVAL FROM LONDON MAY RECOGNISE THE
MOST STRIKING FEATURES OF THAT
GREAT CITY UNITED
IN THE VARYING SCENE AROUND HIM; IN A
DIMINUTIVE SCALE...HE WILL
FIND HERE A COMBINATION OF BOND STREET
AND DRURY LANE... THIS
PORTION OF THE STREET PRESENTS ON THE
WHOLE THE MOST CONTINUOUS
LINE OF BUILDINGS, PERHAPS WHICH CAN BE
FOUND IN SYDNEY." SOME OF THE
OCCUPANTS OF PITT STREET AT THIS TIME
INCLUDED SHIPPING AND CARCASE
BUTCHER, THE KINGS ARMS,
CRAVELEY, IRONMONGERS, MANCHESTER HOUSE,
CHRISTOPHER NEWTON & BROTHERS GENERAL WAREHOUSE,
COMPTON HOUSE, DELPER HOUSE, THOMPSON & SON DRAPERS,
JOSEPH SMITH HATTERS,
WORCHESTER HOUSE SURGEON &
APOTHECARY AND JONES TAILORS.

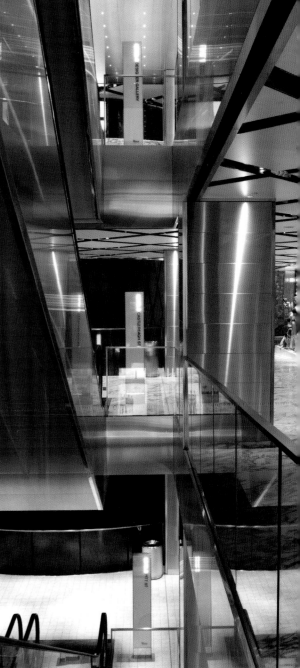

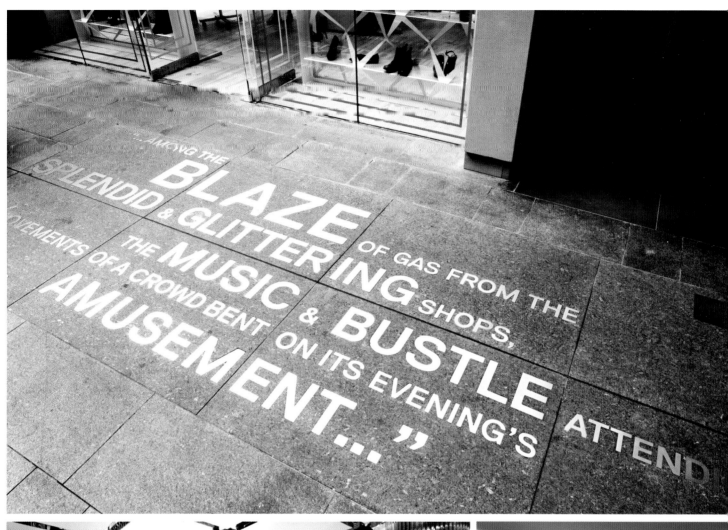

"...AMONG THE **BLAZE** OF GAS FROM THE **SPLENDID & GLITTERING** SHOPS, THE **MUSIC & BUSTLE** MOVEMENTS OF A CROWD BENT ON ITS EVENING'S **AMUSEMENT...,"** ATTEND

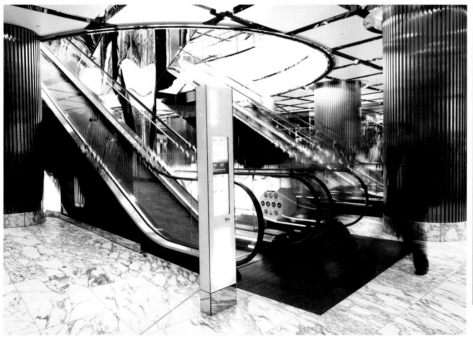

Burns Steps

studio ꟷ Gordon Young
London ꟷ UK
design ꟷ Gordon Young
typography ꟷ Why Not Associates
implementation ꟷ Russell Coleman
www.gordonyoung.net

A more subtle way of celebrating Ayr's most famous
poet Robert Burns, a verse from Burn's Whisky drink
was carved into a set of granite steps outside the
Tam O' Shanter pub in Ayr.

O whiskey! soul o'plays
an' pranks! accept
a bardies gratff u'
thanks! when wanting
thee what tuneless cranks
are my poor verses!.

Una manera más ingeniosa de conmemorar a Robert
Burns, el poeta más famoso de Ayr. Se grabó un
verso sobre el poema del whisky de Burns en unos
peldaños de granito que se encuentran fuera del
pub Tam O' Shanter, en Ayr.

O whiskey! soul o'plays
an' pranks! accept
a bardies gratff u'
thanks! when wanting
thee what tuneless cranks
are my poor verses!.

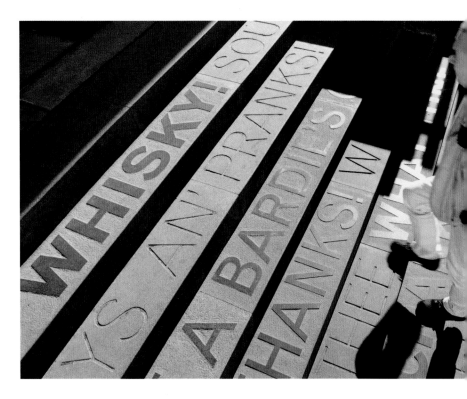

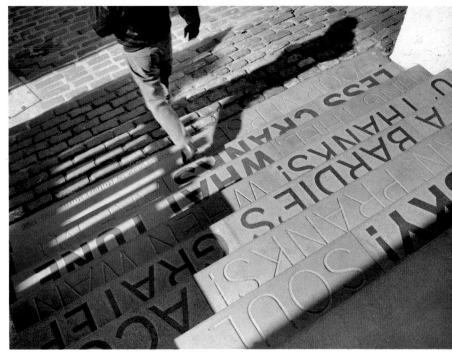

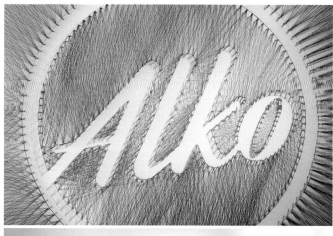

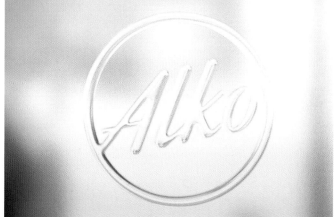

Alko

agency ⌐ Bond Creative Agency Oy
Helsinki ⌐ Finland
creative directors ⌐ Aleksi Hautamäki, Anders Nord
photographer ⌐ Pierre Björk
www.bond-agency.com

The design is breaking the conventional style of wine shops with dark wood and cases of wine. The new graphic identity has been carefully considered and merged into the three-dimensional store design – adding to the total Alko experience. The colour scheme and material palette function consistently on all the elements from outside to in, mixing the red colour and wooden surfaces.
The designers also made a large logo of cotton strings, using a traditional technique, to create intimacy by the tills.

El diseño rompe el estilo convencional con maderas oscuras y barriles de vino de las bodegas. Se ha estimado, cuidadosamente, la nueva identidad gráfica y se ha fusionado con el diseño tridimensional de la tienda, complementando la experiencia total Alko. El esquema de colores y la paleta de materiales son coherentes con todos los elementos externos e internos, mezclando los tonos rojos y las superficies de madera. Los diseñadores también crearon un gran logo de cuerdas de algodón, empleando una técnica tradicional, para crear intimidad junto a las cajas.

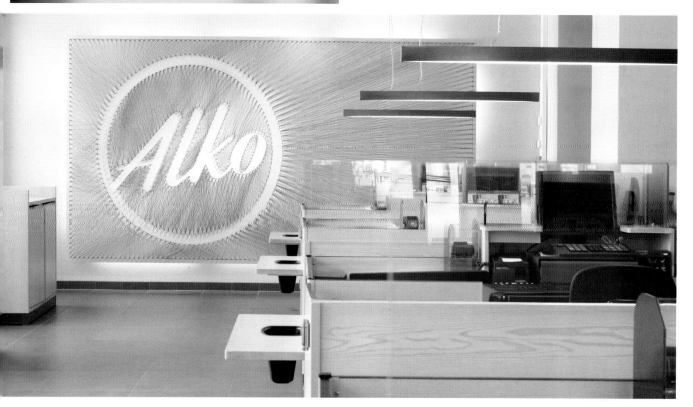

Melbourne Grammar School

agency ˥ **Emerystudio**
Melbourne ˥ Australia
creative director ˥ Garry Emery
managing director ˥ Bilyana Smith
www.emerystudio.com

A system of inte-grated signage has been developed
for a new building project for the school. The forms
of the signage are derived from the architectural
expression whilst also referring to graphic elements
visible in the traditional school crest. The visual
language has been extended into a custom
designed alphabet, reflecting both contemporary
and traditional values.

Se ha desarrollado un sistema de señalética integra-
da para un nuevo proyecto de edificación para la
escuela. Las formas de las señales vienen de la arqui-
tectura, a la vez que hacen referencia a los elemen-
tos gráficos visibles en el tradicional emblema de la
escuela. El lenguaje visual se ha extendido hasta un
alfabeto personalizado que refleja tanto los valores
tradicionales como los contemporáneos. .

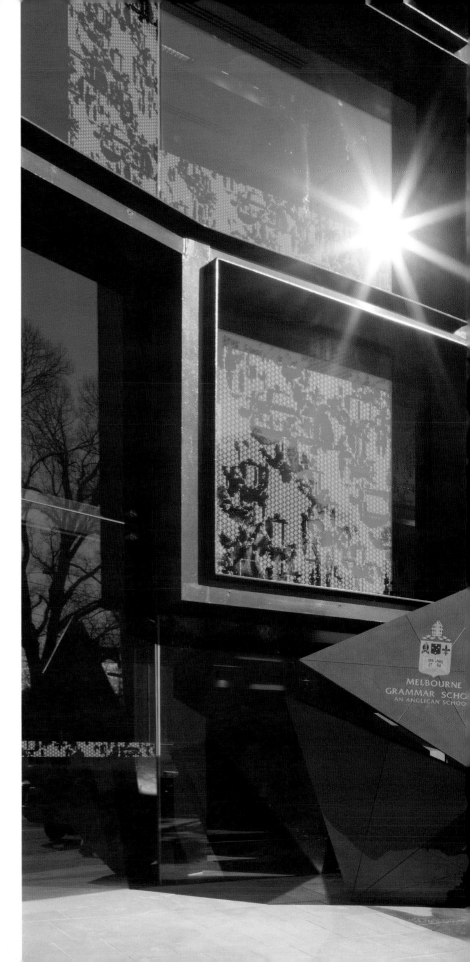

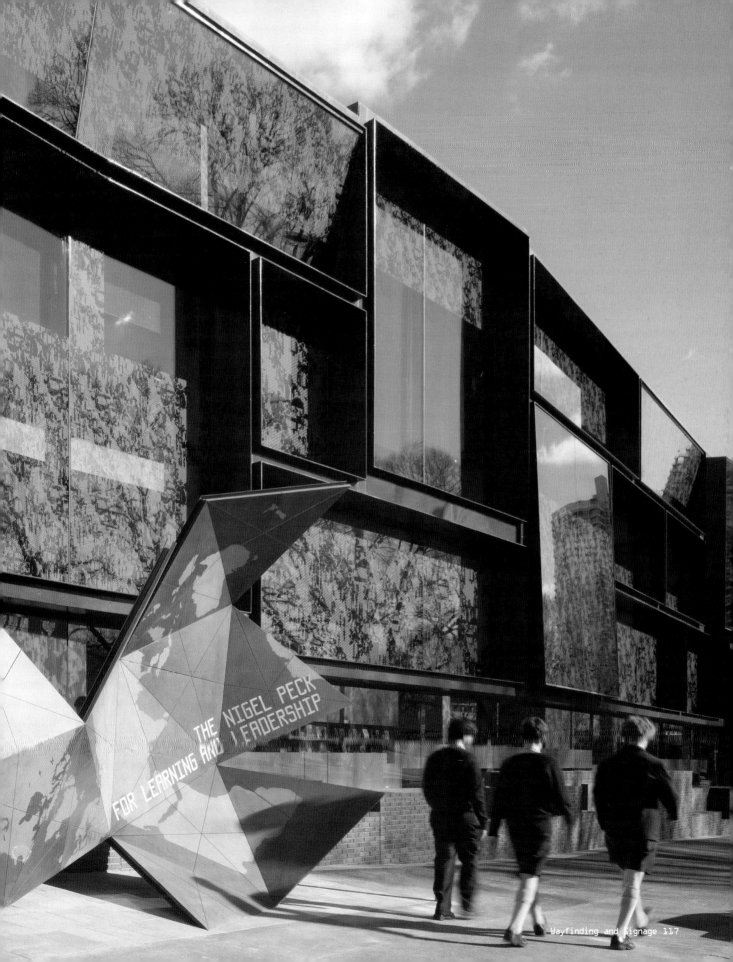

THE NIGEL PECK
FOR LEARNING AND LEADERSHIP

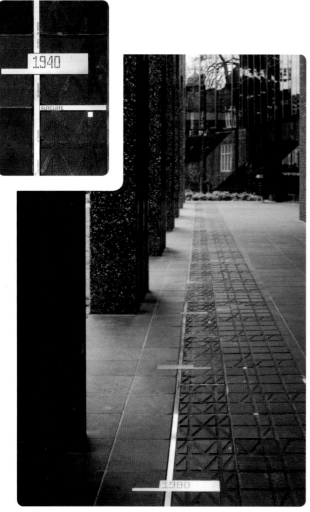

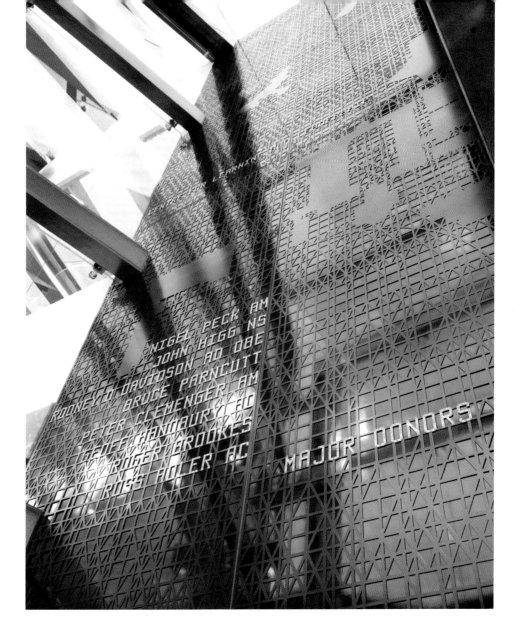

a.

a. north elevation
b. west elevation
c. top view

b.

c.

Achievement First School

studio ˥ **Pentagram**
New York ˥ USA
project team ˥ Paula Scher, Drew Freeman,
Drea Zlanabitnig
architect ˥ Rogers Marvel
www.pentagram.com

With a little paint and some bold typography, a school designed to change the life of its students has undergone a transformation of its own. For the Achievement First Endeavor Middle School, a charter school for grades 5 through 8 in Clinton Hill, Brooklyn, Paula Scher has created a program of environmental graphics that help the school interiors become a vibrant space for learning. The project was completed in collaboration with Rogers Marvel Architects, who designed the school as a refurbishment and expansion of an existing building.

All of this was accomplished with little expense. As every homeowner knows, paint can be a simple and economical solution for transforming a space. At Endeavor the process required thorough planning. Using the existing color palette, Scher and her team applied the colors to a scale model of the school to conceive of the patterns and placement for specific installations. In rooms like the cafeteria, the bands of color are used to define and enhance the architecture, creating an illusion of depth that expands the space. In other areas, the painting of typography, set in Rockwell, is intricate and detailed.

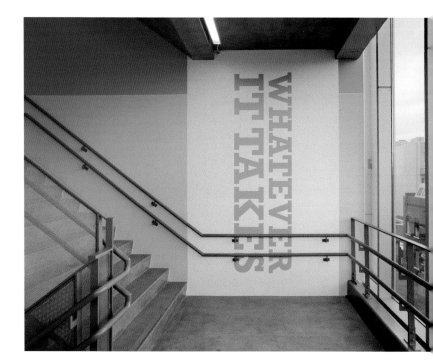

Con un poco de pintura y algunas letras llamativas, una escuela diseñada para cambiar la vida de los alumnos se ha sometido a un cambio. Para la Achievement First Endeavor Middle School, una escuela particular subvencionada que imparte clases de secundaria en Clinton Hill, Brooklyn, Paula Scher creó un programa de gráficos ambientales que convirtió los interiores de la escuela en un espacio vivo para aprender. El proyecto se finalizó en colaboración con Rogers Marvel Architects, que diseñó la escuela como una renovación y expansión del edificio existente.

Todo esto se consiguió gastando muy poco. Como todos los propietarios saben, la pintura es una solución sencilla y económica para transformar un espacio. En Endeavor, el proceso tuvo una planificación meticulosa. Empleando la paleta de colores que ya había, Scher y su equipo aplicaron los colores sobre un modelo del colegio a escala para imaginarse el diseño y la ubicación de las instalaciones específicas. En salas como la cafetería, las gamas de colores se utilizan para definir y realzar la arquitectura, creando una ilusión de profundidad que hace que el espacio parezca más grande. En otras zonas, la pintura de la tipografía, hecha con «Rockwell», es intrincada y minuciosa.

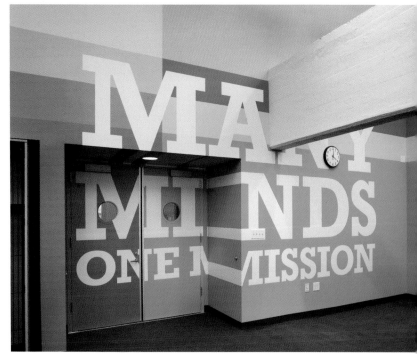

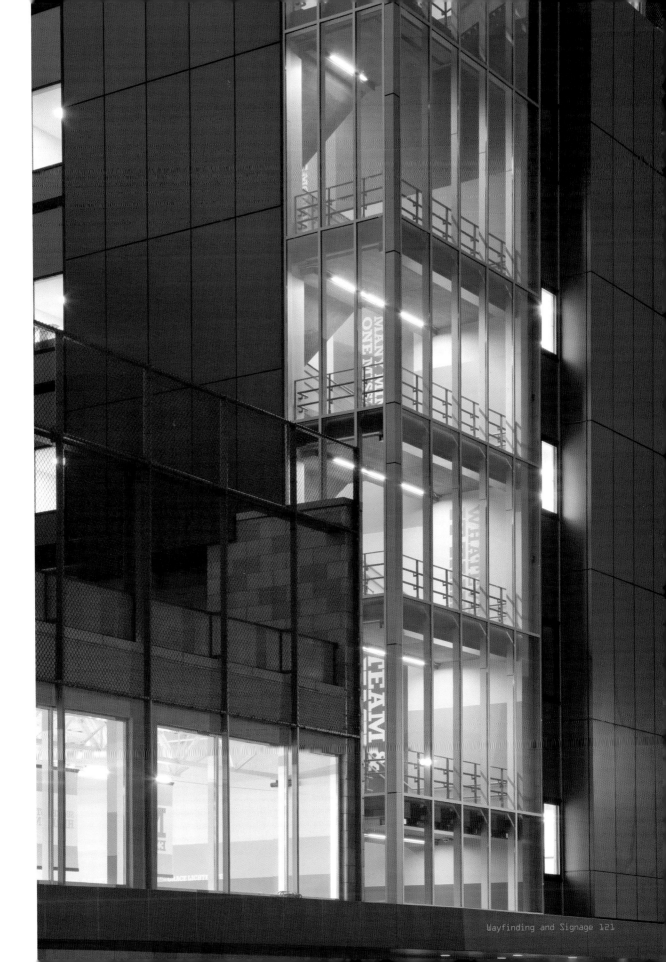

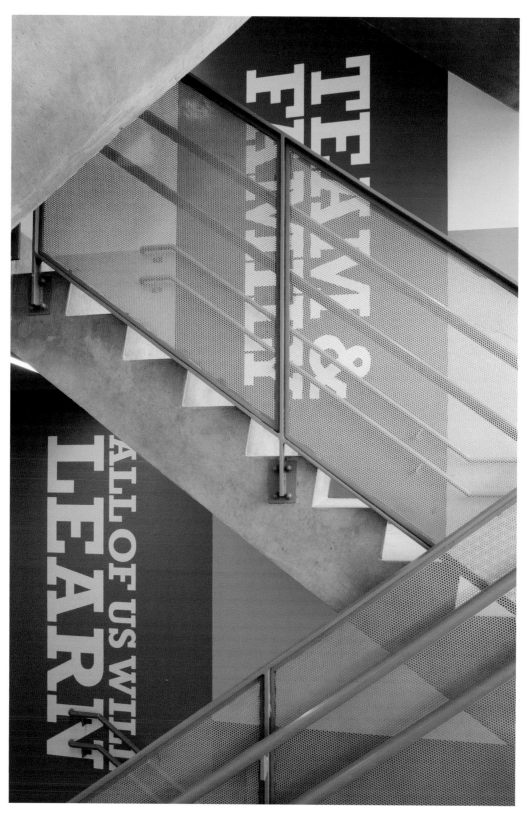

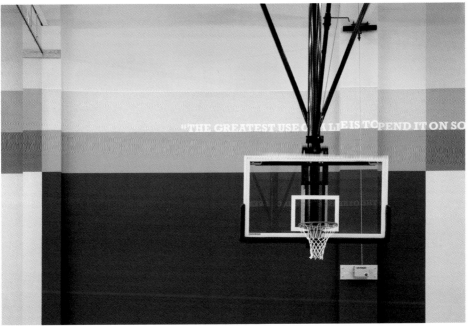

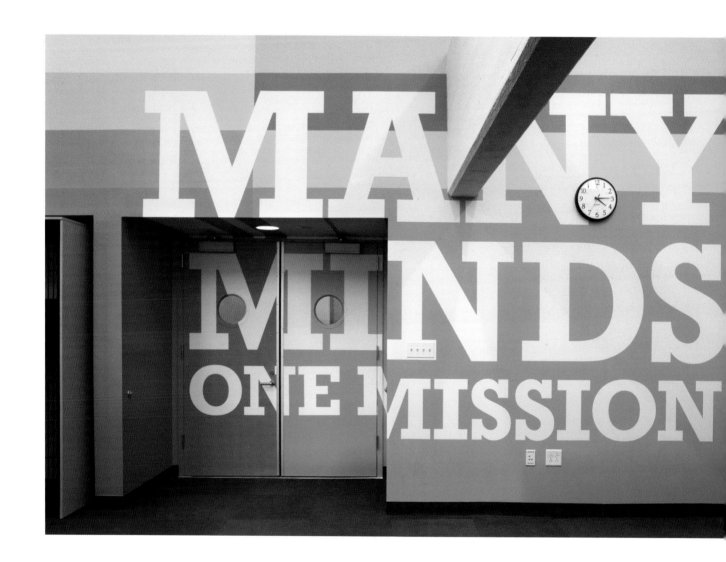

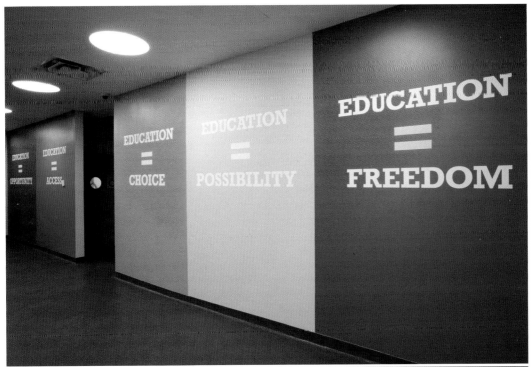

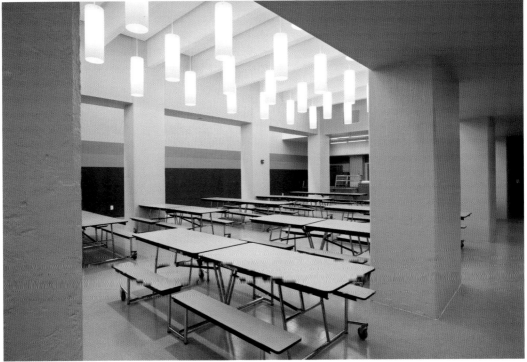

Soho

agency ⌐ **Emerystudio**
Melbourne ⌐ **Australia**
creative director ⌐ **Garry Emery**
managing director ⌐ **Bilyana Smith**
www.emerystudio.com

Emerystudio has completed several Soho China projects located in Beijing and designed by celebrated international architects. Our tasks include brand identity, wayfinding, signage and retail image overlays. Principal considerations informing our work are identification, placemaking, urban legibility, pedestrian orientation and navigation, and sympathetic integration of signage within the architectural and urban settings. Detail of the sign showing opal acrylic sign face which is illuminated at night. By day, shiny bright colours stand out in the grey urban setting, while at night the illuminated sign joins the rhapsody of dynamic colour that animates modern Asian cities. The use of English and Chinese languages underscores the intention to be seen as international.

The fast pace of urban renewal and the repositioning of China's image in the world is exemplified by progressive design and architecture, often by prominent foreign architects and designers. The impression of Beijing, like that of many cities in China, is that it's grey or a variety of different greys, not only from dust and the pollution of industry and traffic but also because of colourless modern construction materials such as asphalt and concrete. The monumental scale and brightly coloured geometric letterforms of the Soho wordmark signify the presence of the mixed-use property development in the robust urban setting of Beijing, where advertising signage is generally super-sized, more so than in most Western cities.

Wayfinding provides mental maps to help people orient themselves and navigate efficiently. Shown here, one of four precinct maps, each oriented to the north, south, east or west. An objective is to define the various uses of the buildings- offices, residential and retail - and to clearly mark entries to the retail podium and connections to various destinations.

Emerystudio ha realizado diversos proyectos en el Soho de China, en Pekín, y ha realizado diseños en colaboración con famosos arquitectos internacionales. Trabajamos haciendo identidad de marcas, wayfinding, señalética y fotomontajes al por menor. Principalmente, tenemos en consideración en nuestro trabajo la identificación, placemaking, legibilidad urbana, orientación y guía peatonal, y la integración bien dispuesta de la señalética dentro del escenario arquitectónico y urbano. Detalle de la señal que muestra una superficie de acrílico del ópalo que se ilumina de noche. Durante el día, los colores brillantes destacan en el marco urbano gris, mientras que por la noche, la señal iluminada se une a la rapsodia de los colores dinámicos que animan las ciudades modernas de Asia. El uso del inglés y del chino subraya la intención de proyectar internacionalidad.

El ritmo rápido de la renovación urbana y la reconsideración de la imagen de China en el mundo se ha demostrado con el diseño progresivo y la arquitectura, a menudo, realizada por destacados arquitectos y diseñadores extranjeros. La imagen de Pekín, como muchas ciudades chinas, es gris o de distintas tonalidades grises, no sólo por el polvo y la contaminación de la industria y el tráfico, sino también por la falta de colorido de los materiales modernos de construcción como el asfalto o el cemento. Las letras geométricas de tamaño gigantesco y de colores brillantes del emblema del Soho indican la presencia del desarrollo inmobiliario mixto en el sólido escenario urbano de Pekín, donde la señalética publicitaria es, por lo general, descomunal, más que la mayoría de las ciudades occidentales. El sistema wayfinding ofrece mapas mentales para ayudar a la gente a orientarse y guiarse eficazmente.

Aquí se muestra uno de los cuatro mapas, cada uno de ellos orientado al norte, al sur, al este y al oeste. Uno de los objetivos es definir los diferentes usos de los edificios (de oficina, residenciales y comerciales) y marcar claramente los accesos al podio comercial y las conexiones con los diferentes destinos.

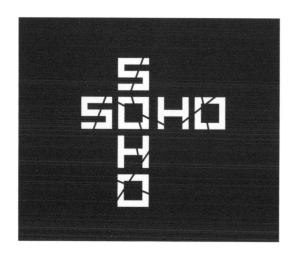

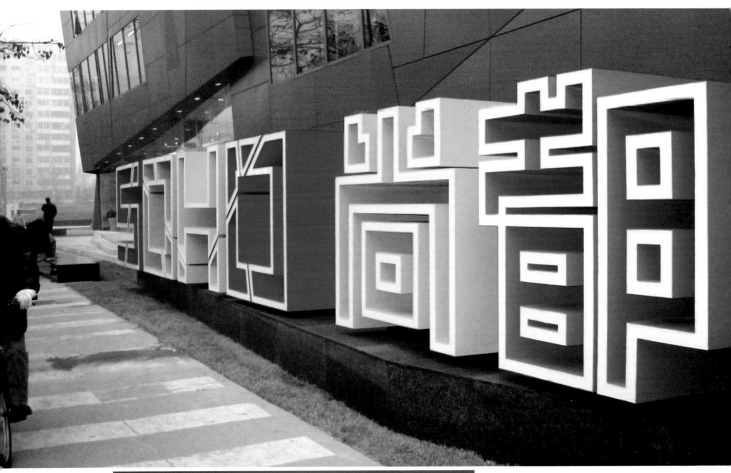

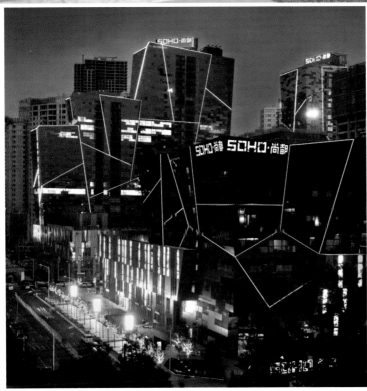

Soho
studio ٦ Emerystudio

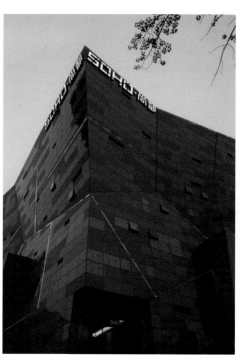

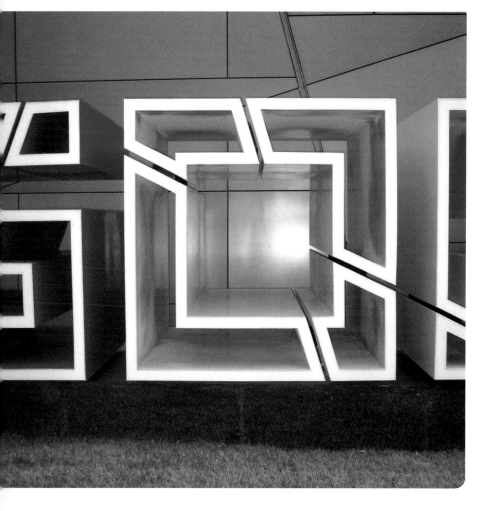

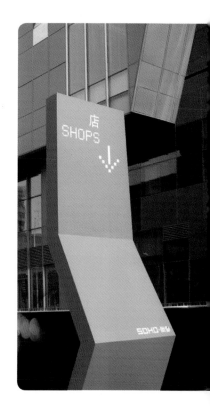

商铺 RETAIL E̲A̲S̲T̲ 商铺 RETAIL W̲E̲S̲T̲

东大桥东路 EAST DONGDAQIAO ROAD

南塔 TOWER SOUTH

北塔 TOWER NORTH

商务中心三号路 3RD ROAD OF CBD

朝外 SOHO CHAO WAI SOHO

商务中心四号路 4TH ROAD OF CBD

您在此处 YOU ARE HERE

GREY Group

studio ⌐ **Pentagram**
New York ⌐ USA
project team ⌐ Paula Scher, Drew Freeman
architect ⌐ Tom Krizmanic
www.pentagram.com

The program utilizes materials used in the interior design to create a series of optical illusions that brand the agency in the space. "It's a house of visual games". The signage mixes the materials with elements of reflection, transparency, lighting and pattern to create a series of optical illusions that sets each department apart and at the same time ties the headquarters together into a cohesive environment.

El programa emplea materiales utilizados en el diseño interior para crear una serie de ilusiones ópticas que ponen el sello de la agencia en el espacio. «Es un lugar de juegos visuales.» La señalética mezcla los materiales con elementos de reflejo, transparencia, iluminación y formato para crear una serie de ilusiones ópticas que diferencie cada departamento y, a su vez, unifique todas las oficinas en un ambiente cohesivo.

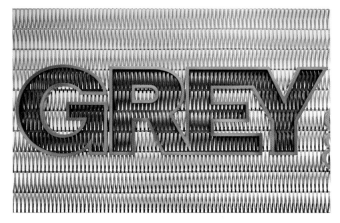

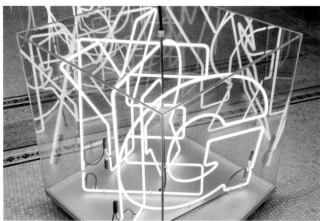

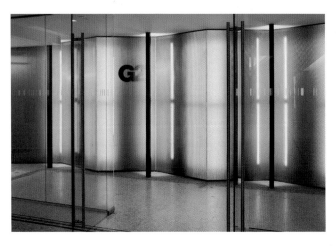

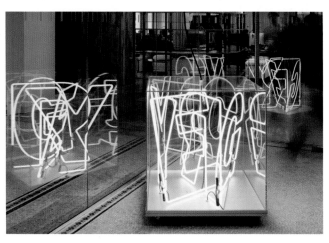

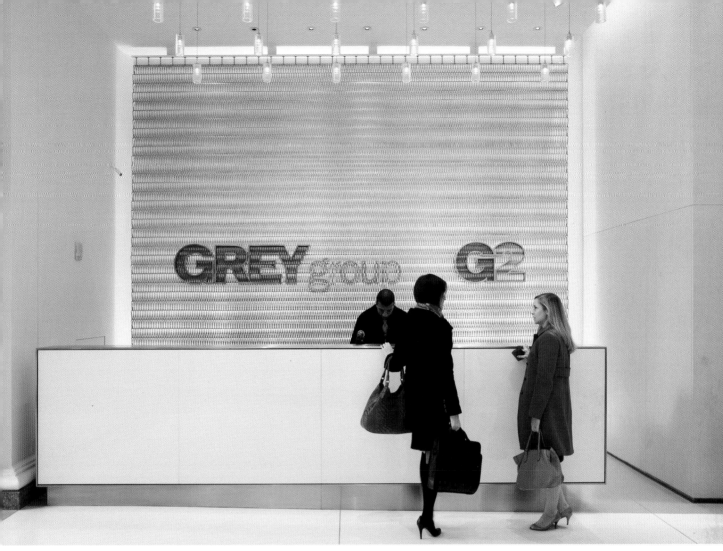

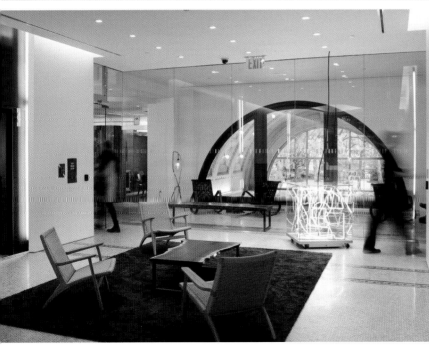

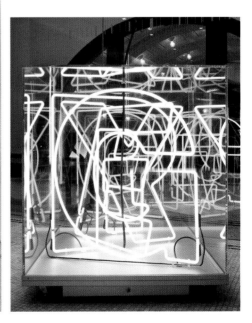

GREY Group
studio ٦ Pentagram

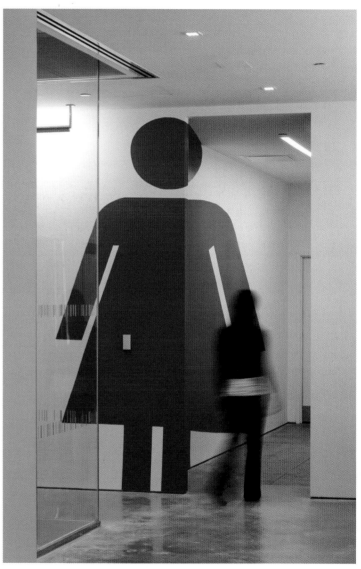

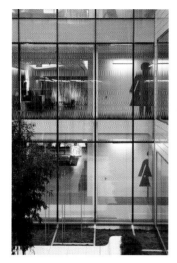
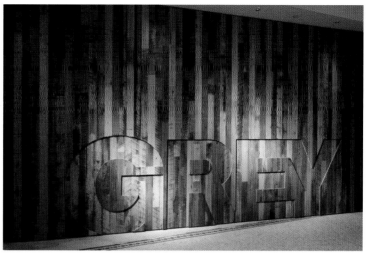
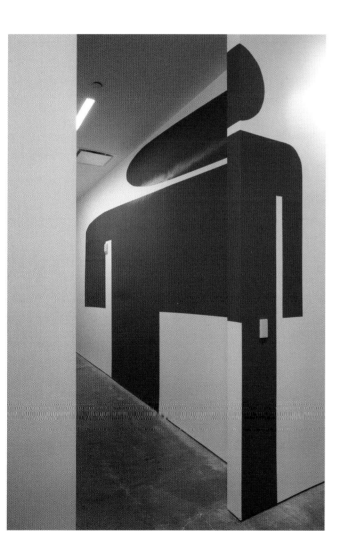
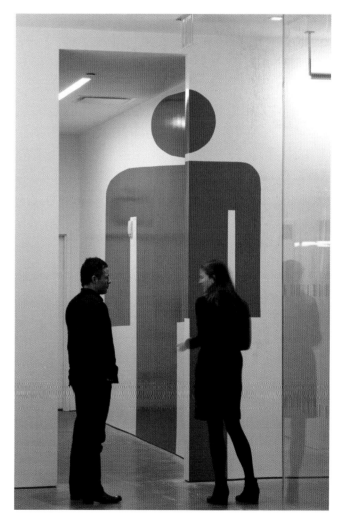

SCALES

studio ⌐ **Nosigner**
Tokyo ⌐ Japan
design ⌐ **Nosigner**
www.nosigner.com

Space became a scale. For the signage design of the private cramming school, for pupils who became withdrawal and truancy, I used motifes of measure. The concept of the signing is "Measure that achieved growth". I used the consecutive reinforced concrete columns at the entrance of the building to resemble the scales of nine units of size (mm, cm, m, yard, feet, inch). Children comprehend unfamiliar scales and achieve knowledge based on their own body dimensions by measuring their height.. The design offers a space fusing contrivance that enables children to get to know various scales unconsciously.

Un espacio convertido a escala. Utilicé motivos de medida para el diseño señalético de la escuela privada preparatoria para alumnos que faltaban a la escuela o que dejaron de asistir. El concepto de la señalización es: «La medida que consiguió crecer». Utilicé las columnas de hormigón armado dispuestas en hilera de la entrada del edificio para reflejar las escalas de las unidades de medida: mm, cm, m, yarda, pie, pulgada. Los niños entienden las escalas que desconocían y consiguen aprender sus propias dimensiones corporales al medir su altura. El diseño ofrece un espacio estratégico que permite a los niños aprender las distintas escalas sin darse cuenta.

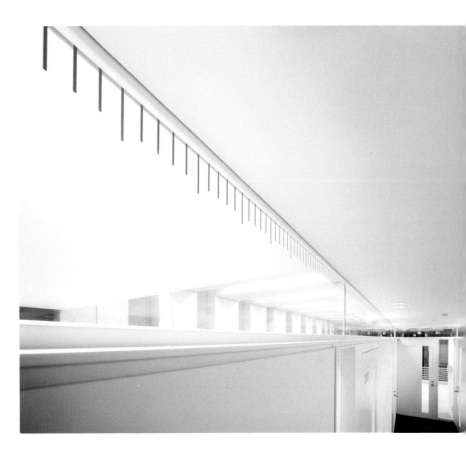

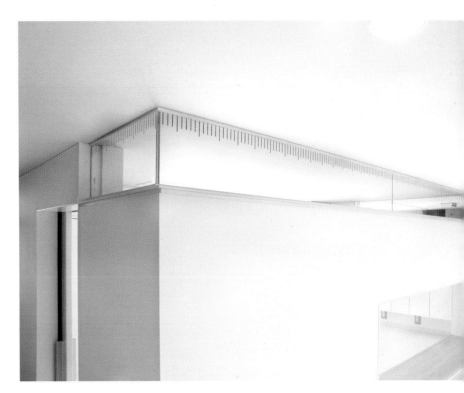

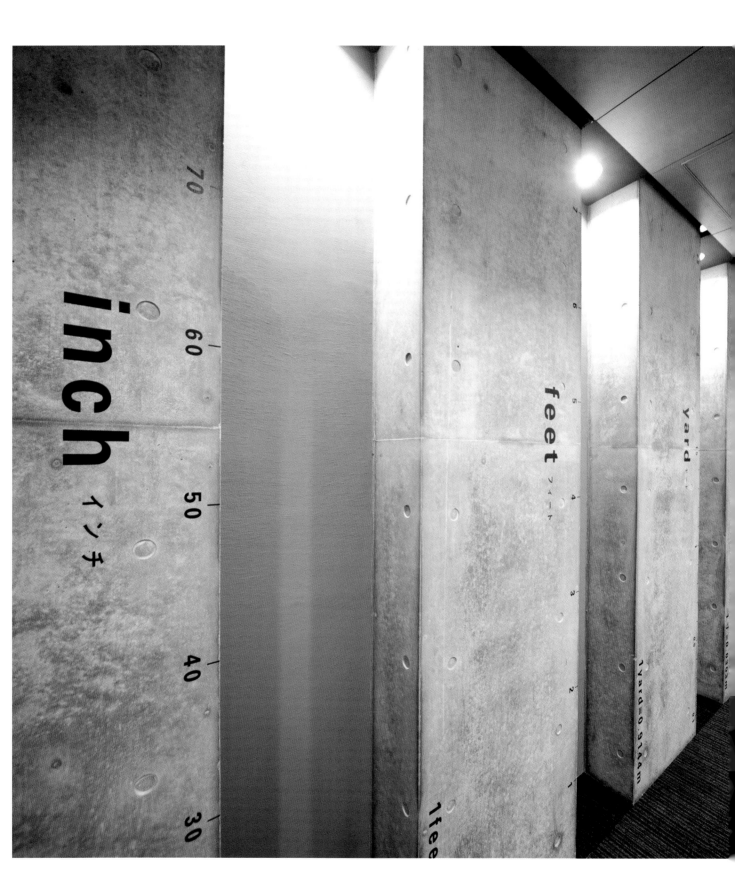

SCALES
studio ㄱ Nosigner

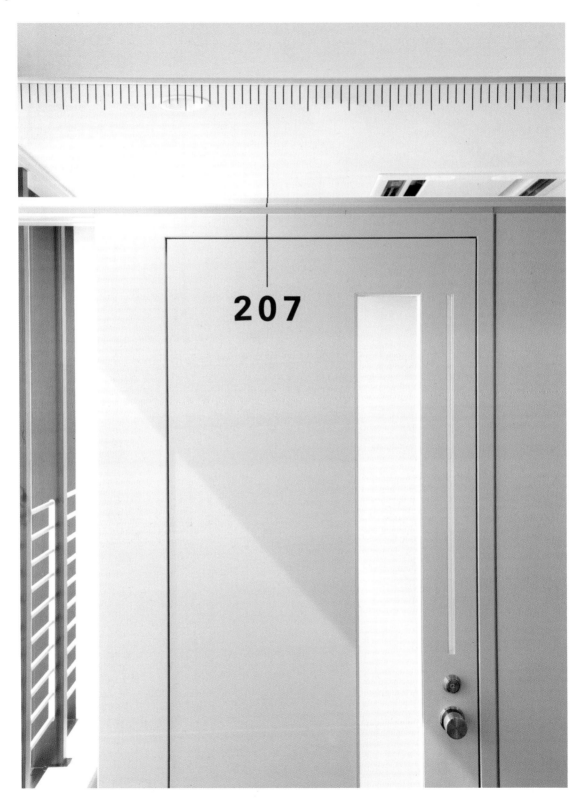

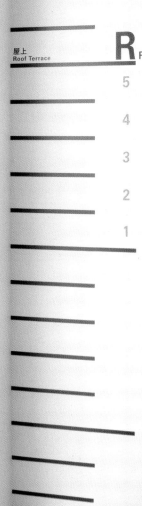

屋上
Roof Terrace

R_F

5

4

3

2

1

SCALES
studio ㄱ Nosigner

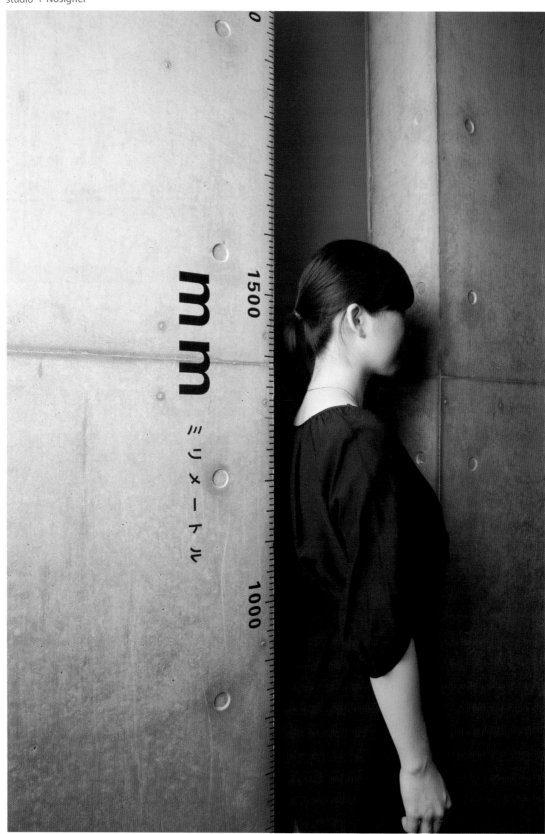

mm
ミリメートル
1500
1000
0

5 理事長室 / 多目的ホール
Principal's Office / Hall

4 食堂・談話室 / 自習室
Salon / Study Room

3 セミナールーム・教室 301-302
Seminar Room・Classroom 301-302

2 教室 201-207 / カウンセリングルーム
Classroom 201-207 / Counseling Room

1F 職員室・受付
Teacher's Room

studio Ꟁ **Nosigner**

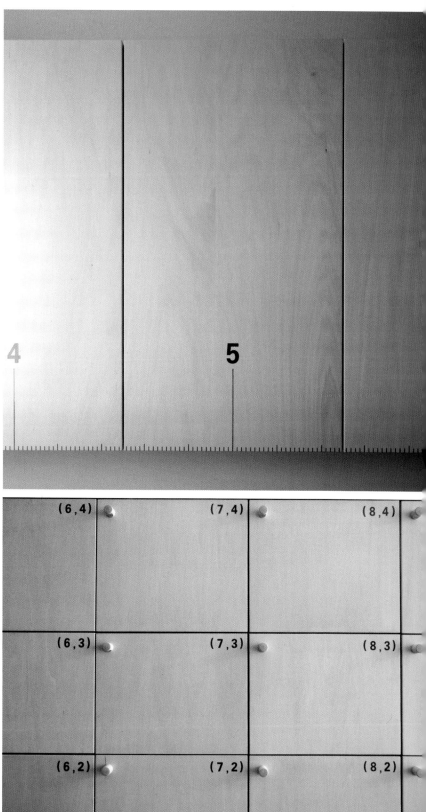

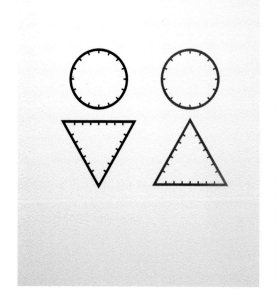

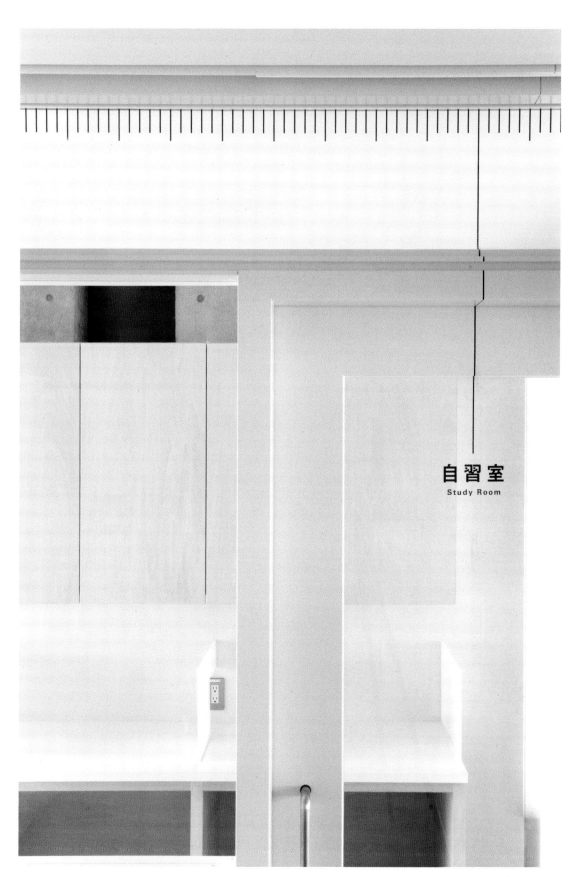

自習室
Study Room

Eureka Skydeck

agency ⌐ **Emerystudio**
Melbourne ⌐ **Australia**
creative director ⌐ **Garry Emery**
managing director ⌐ **Bilyana Smith**
architects ⌐ **Maddison**
www.emerystudio.com

Eureka Tower is Melbourne's tallest building. At level 88, the Skydeck offers the highest public vantage point in the southern hemisphere, providing visitors with unimpeded 360 degree views of the city and surrounding countryside. The Skydeck has an interactive exhibition as well as a terrifying fun park ride that accentuates experience of the extreme height of the building. On an adjacent level is a function facility. The exhibition is a multi-sensory experience: a theme park in the sky. Pulsating strips of light integrated into tilted floor surfaces, the cacophony of sound and display of motion imagery collectively activate the spatial environment and enhance visitor experience.

In the lobby, the brand identity is applied directly onto the timber boarding.

Almost everything in the building is tilted or angled to produce a dramatised, pleasurable sense of displacement, uncertainty. The floor tilts downwards towards the windows; interior walls are angled sharply; digital information streams form dynamic compositions under-foot or embedded in walls. Signs project at a dynamic angle into circulation pathways. The level identification is expressed at monumental scale and integrated with the diagonal banding of the timber wall surface.

El Eureka Tower es el edificio más alto de Melbourne. En el piso 88, el Skydeck ofrece el punto panorámico público más elevado del hemisferio sur, ya que proporciona a los visitantes unas vistas limpias de 360 grados de la ciudad y del campo que la rodea. El Skydeck dispone de una exposición interactiva, así como de una aterradora atracción que resalta la experiencia de la extrema altura del edificio. Sobre un nivel adyacente, es una instalación funcional. La exposición es una experiencia multisensorial: un parque temático en el cielo. Al pulsar las tiras de luz integradas en las superficies del suelo inclinadas, la cacofonía del sonido y la muestra de las imágenes en movimiento activan, de manera colectiva, el ambiente espacial e intensifican la experiencia del visitante. En el vestíbulo, la identidad de la marca aparece directamente en el entablado de madera.

En el edificio, casi todo está inclinado o desviado para producir una sensación placentera y exagerada de desplazamiento e incertidumbre. El suelo se inclina hacia las ventanas de manera descendente, las paredes interiores están bruscamente torcidas, los chorros de información digital forman composiciones dinámicas bajo los pies o en las paredes. Las señales proyectan, en un ángulo dinámico, los senderos para circular. La identificación de la planta se muestra a gran escala y está integrada en el efecto diagonal de la superficie de la pared de madera.

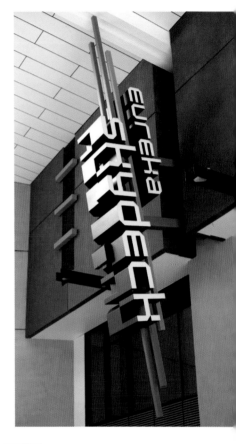

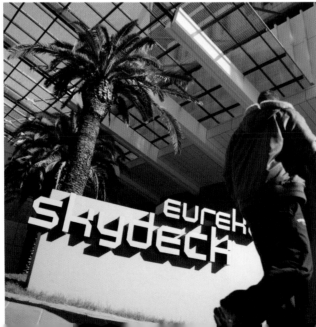

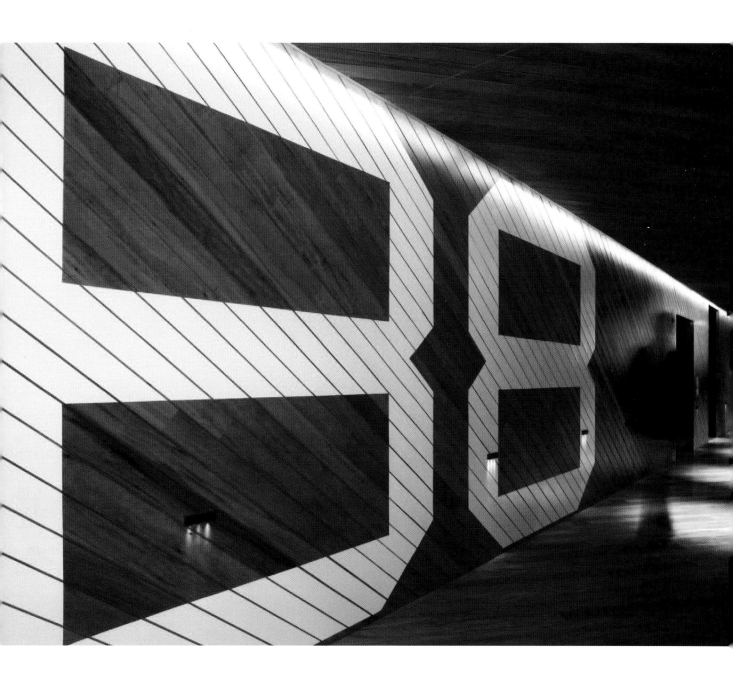

Eureka Skydeck
studio ‧ Emerystudio

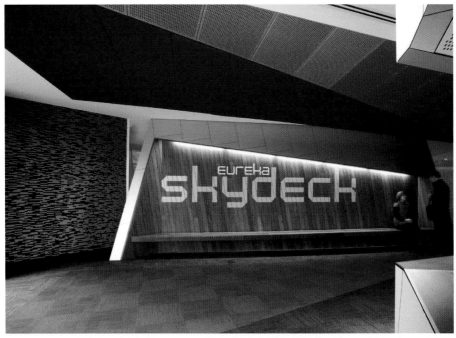

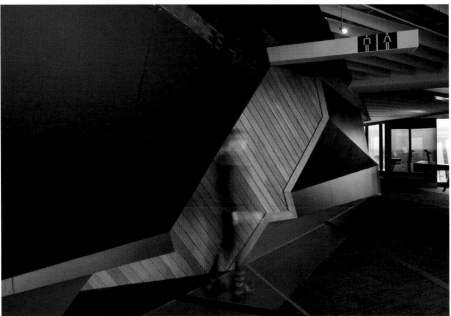

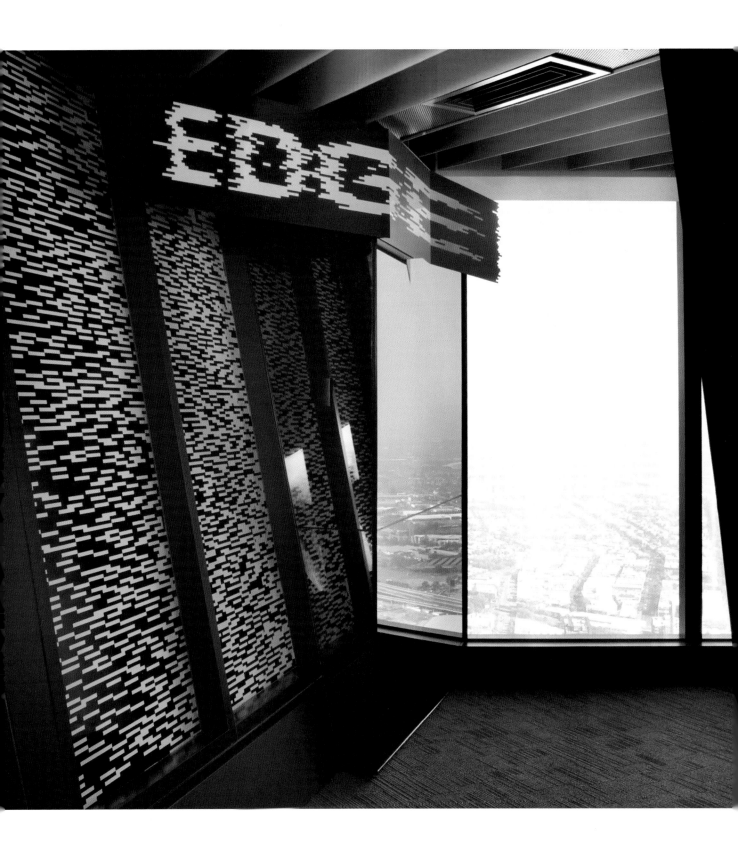

SKIN

studio ¬ P-06 ATELIER
Lisbon ¬ Portugal
design concept ¬ Nuno Gusmão, Pedro Anjos
designers ¬ Giuseppe Greco, Vera Sacchetti
photographer ¬ Ricardo Gonçalves
www.p-06-atelier.pt

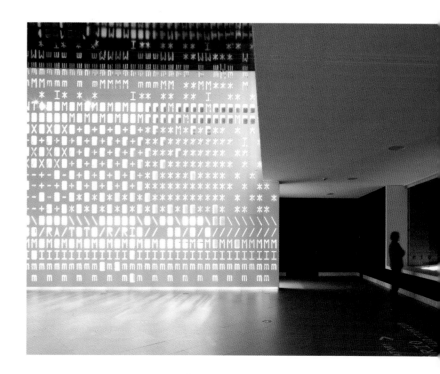

P-06 ATELIER with João Luís Carrilho da Graça architect.
Environmental design project developed in partnership with
the architect João Luís Carrilho da Graça, for a multipurpose
room, the foyer of the Pavilion of Knowledge, a science
museum in Lisbon. The intention, due to the versatility on
the usage of this space, was to create a texture for a perfora-
ted wall with acoustic and lightning purposes.
The theme, ASCII (American Standard Code for Information
Interchange) is an analogy to museum intents of sharing
information. By creating different pattern densities with big-
ger or smaller cuts, acoustic percentages and the openings in
the window areas of the rear rooms were managed.
LED white lightning between the wall and the SKIN was
balanced with natural light.

P-06 ATELIER junto con el arquitecto João Luís Carrilho da
Graça. Proyecto de diseño ambiental, desarrollado conjunta-
mente con el arquitecto João Luís Carrilho da Graça, de una
sala multiuso: el vestíbulo del Pabellón del Conocimiento, un
museo de la ciencia en Lisboa. La intención, debido a la ver-
satilidad del uso del espacio, era crear una textura para una
pared perforada con usos acústicos y de iluminación.
La temática, ASCII (Código Estándar Americano para el
Intercambio de Información), es una analogía al propósito de
los museos de compartir información. Al crear distintas den-
sidades de imágenes con cortes más pequeños o más gran-
des, se controlaron las proporciones acústicas y las aberturas
en las zonas de las ventanas de las salas de la parte trasera.
La iluminación led blanca entre la pared y la «piel» metálica
se equilibró con luz natural.

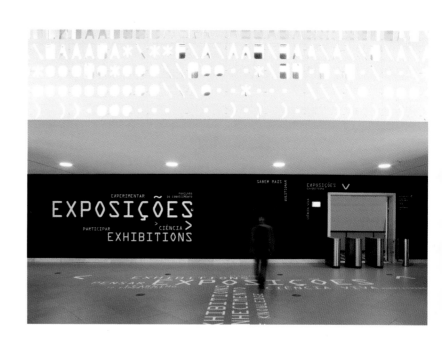

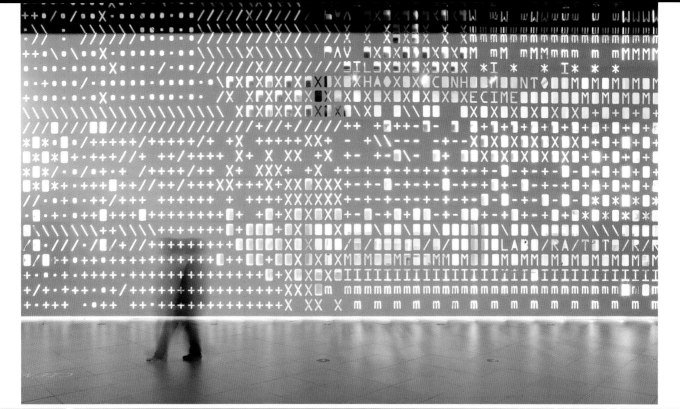

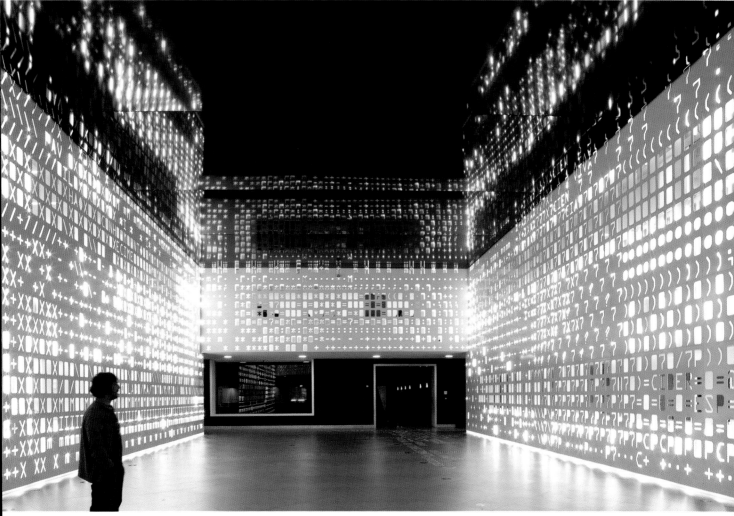

SKIN
studio ↴ P-06 ATELIER

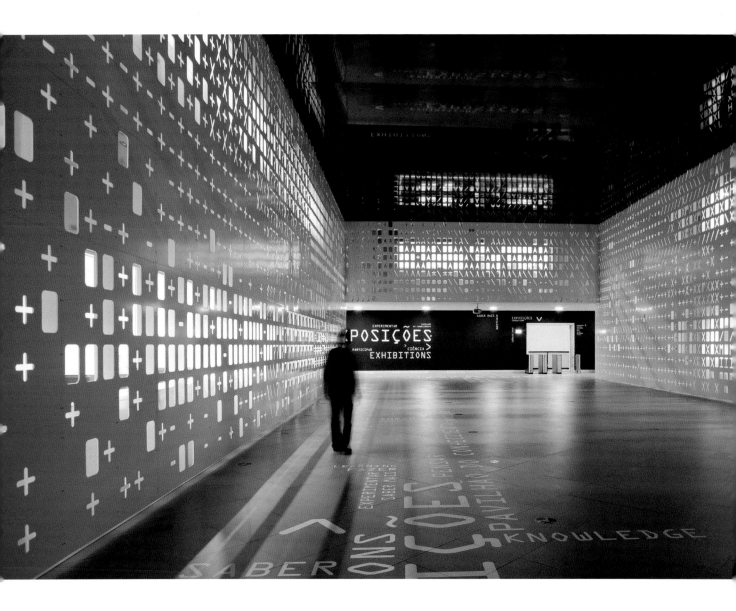

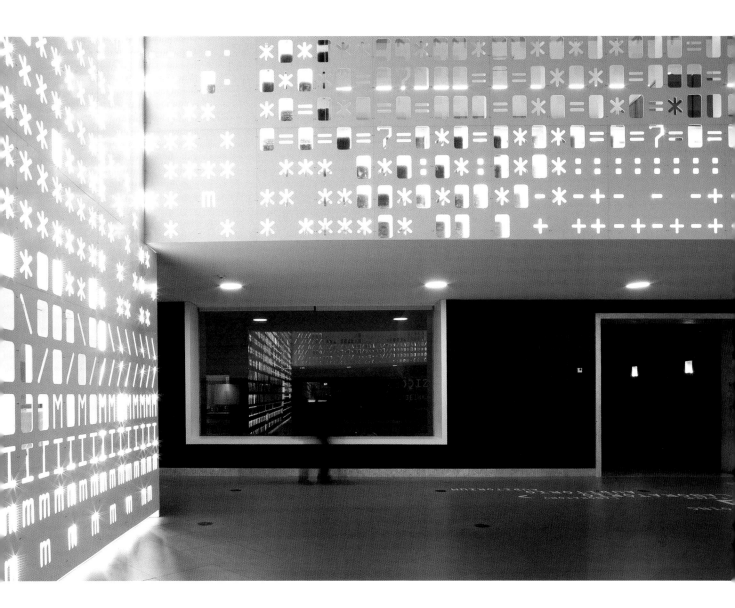

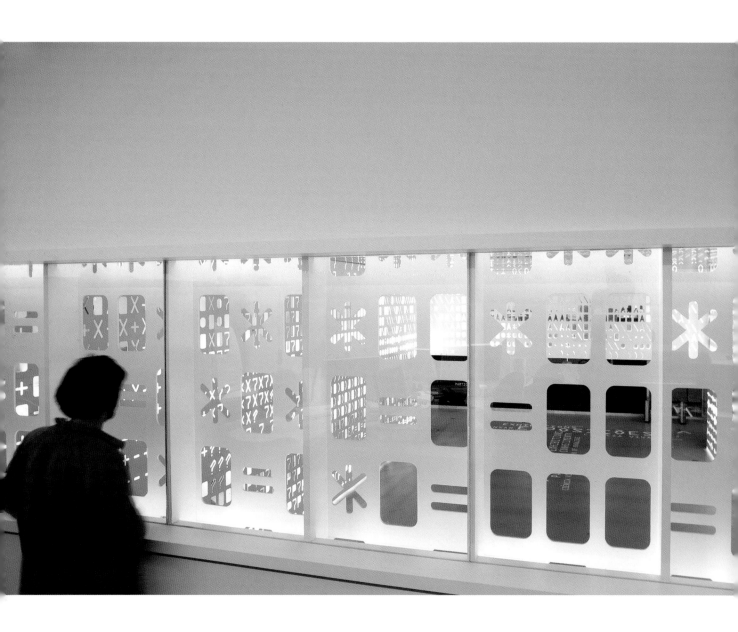

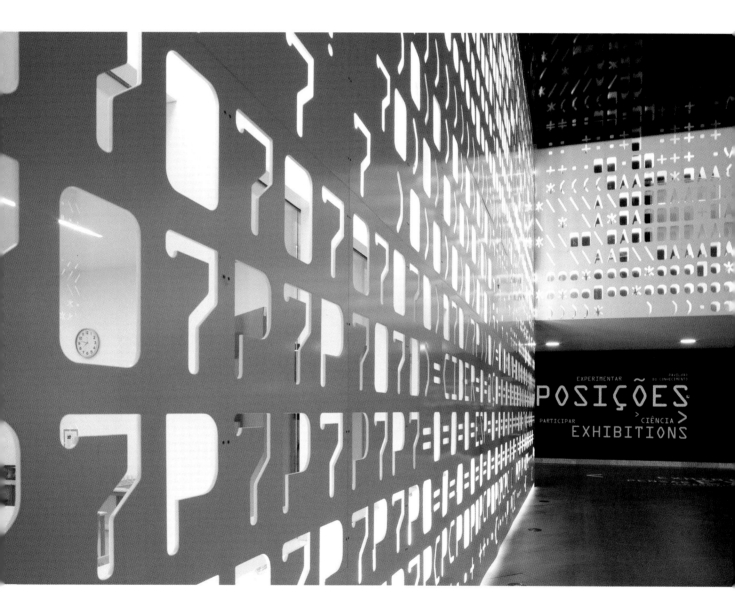

World Trade Centre Melbourne

agency ˥ Emerystudio
Melbourne ˥ Australia
creative director ˥ Garry Emery
managing director ˥ Bilyana Smith
www.emerystudio.com

A branding strategy for a precinct of four office towers
with food and beverage retail outlets. The existing
buildings and public space are being progressively
revitalised into a vibrant urban riverside precinct. The
legibility of the existing buildings is poor: there is a
proliferation of past and present naming and branding
for the place as a whole and for individual buildings;
the retail outlets and offices have little presence and
low public visibility; access and circulation for vehicles
and pedestrians are confusing; there are no wayfin-
ding information and navigational cues.
The World Trade Centre and precinct require a clear
and coherent brand identity as well as legibility to be
established within the urban precinct. The branding
ensures the riverfront retail now has significant
presence through the use of an emphatic colour, red.
A system of brightly coloured metal panels brings life
and visibility to the retail and sets it apart from the
corporate offices.

Estrategia de marca para un recinto de cuatro torres de
oficinas con tiendas de comida y bebida. Los edificios
existentes y el espacio público se están convirtiendo,
progresivamente, en un recinto urbano lleno de vida
junto al río. La legibilidad de los edificios es pobre: hay
una proliferación de nombres y marcas anteriores y
actuales tanto del lugar como de los edificios indivi-
duales; las tiendas y las oficinas tienen poca presencia
y una visibilidad pública baja; los accesos peatonales y
para los coches no son claros; no hay información
orientativa ni señales para guiarse.
El World Trade Centre y la zona necesitan una identi-
dad clara y coherente, así como una legibilidad que se
establezca en el recinto urbano. La creación de una
marca de identidad garantiza el comercio de la orilla
del río, que ahora tiene una presencia importante por
el uso de un color enérgico: el rojo.
Un sistema de paneles metálicos con colores brillantes
da vida y visibilidad a las tiendas y las diferencia de las
oficinas corporativas.

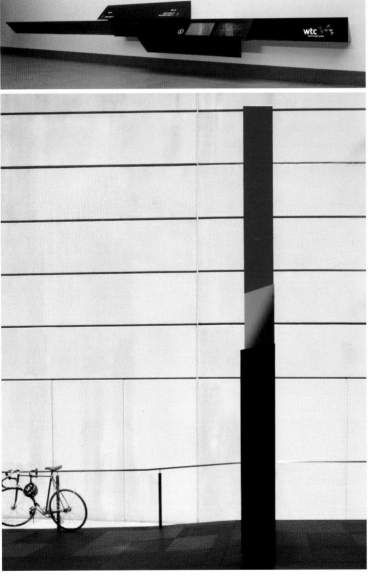

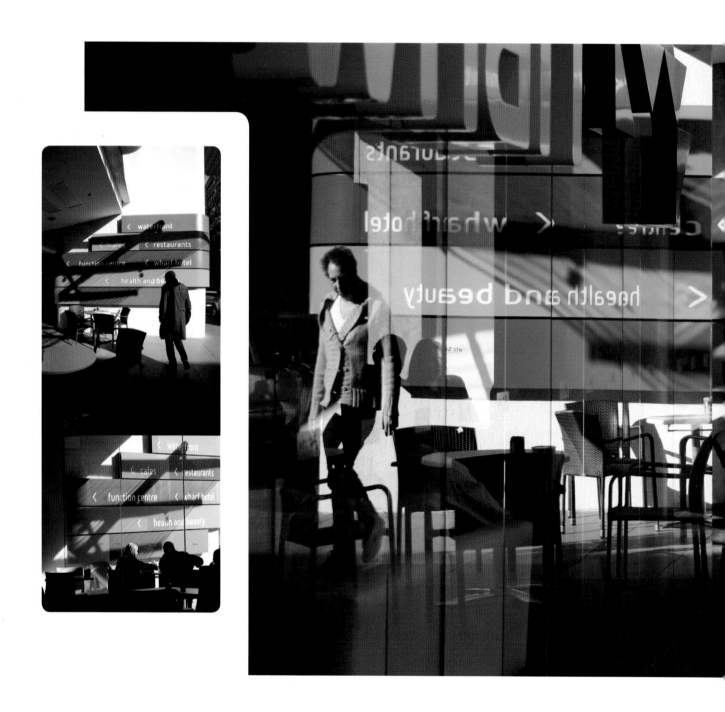

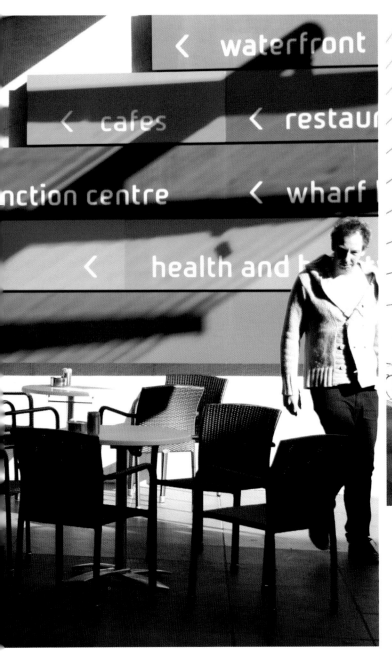

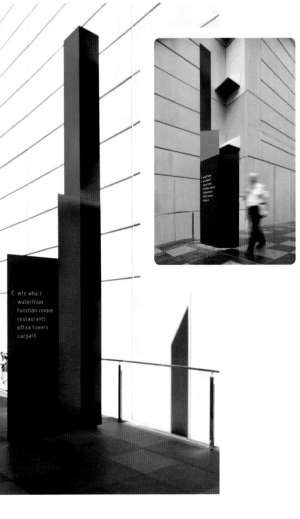

Typographic Trees/Crawley Library

studio ˥ **Gordon Young**
London ˥ UK
design ˥ Gordon Young
typography ˥ Why Not Associates
implementation ˥ Russell Coleman
community engagement ˥ Anna Sandberg
www.gordonyoung.net

For the new library designed by architects Penoyre and Prasard, Gordon has created a 'forest' of oak columns which are sited throughout the library and installed from floor to ceiling like supporting pillars. Workshops with users of the library were held by artist Anna Sandberg to gather information on people's favourite books, places and memories. Using this generated content, Gordon worked with typographers Why Not Associates to design the columns. Each of the 14 solid oak columns reflect different subjects from the gothic to the romantic and are sited in specific relevant locations within the library.

Para la nueva biblioteca diseñada por los arquitectos Penoyre & Prasard, Gordon ha creado un «bosque» de columnas de roble que están repartidas por la biblioteca y que van del suelo hasta el techo como pilares de soporte. Anna Sandberg organizó talleres con los usuarios de la biblioteca para reunir información sobre los libros, los lugares y los recuerdos favoritos de la gente. Utilizando esta información, Gordon trabajó con los tipógrafos Why Not Associates para diseñar las columnas. Cada una de las 14 columnas de sólido roble refleja temas distintos, desde lo gótico hasta el romanticismo, y están situadas en puntos específicos de la biblioteca.

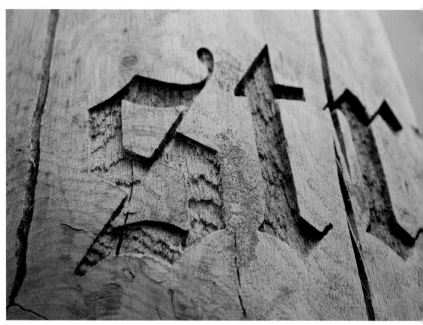

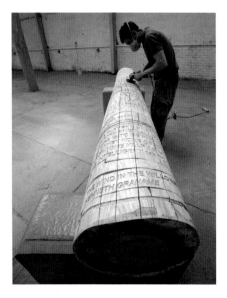

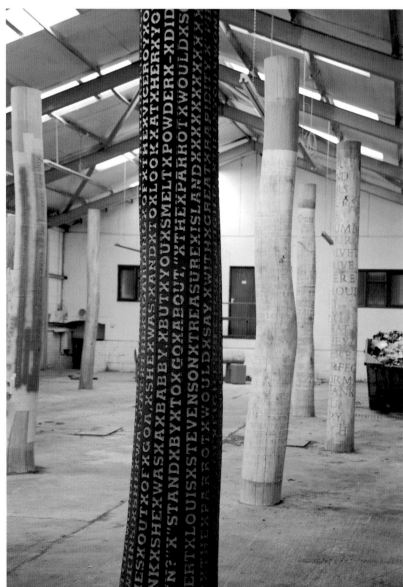

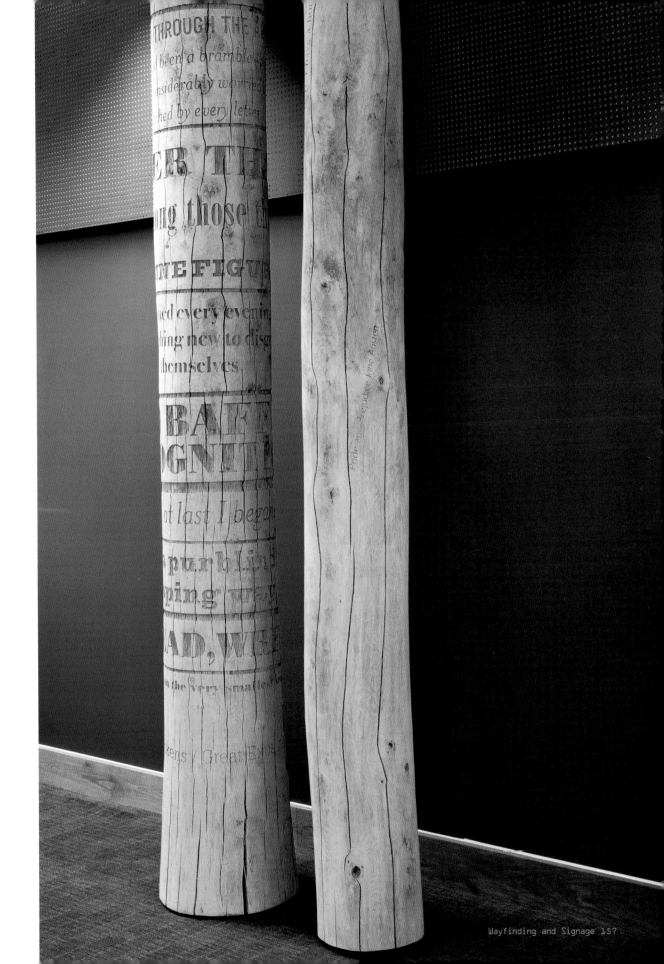

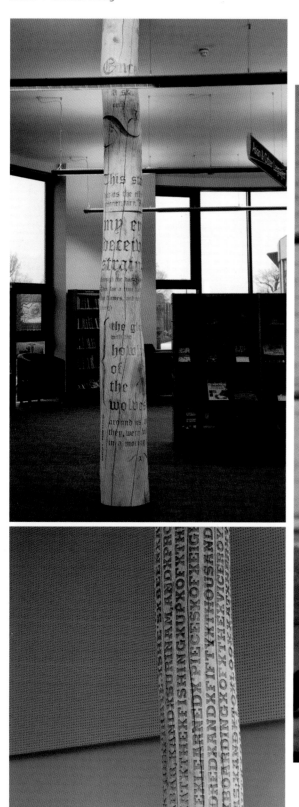

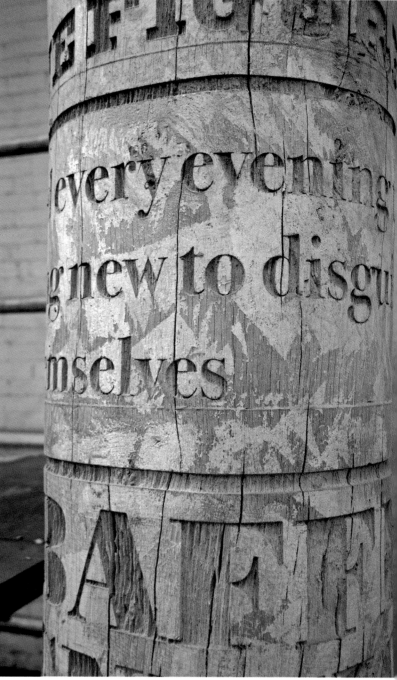

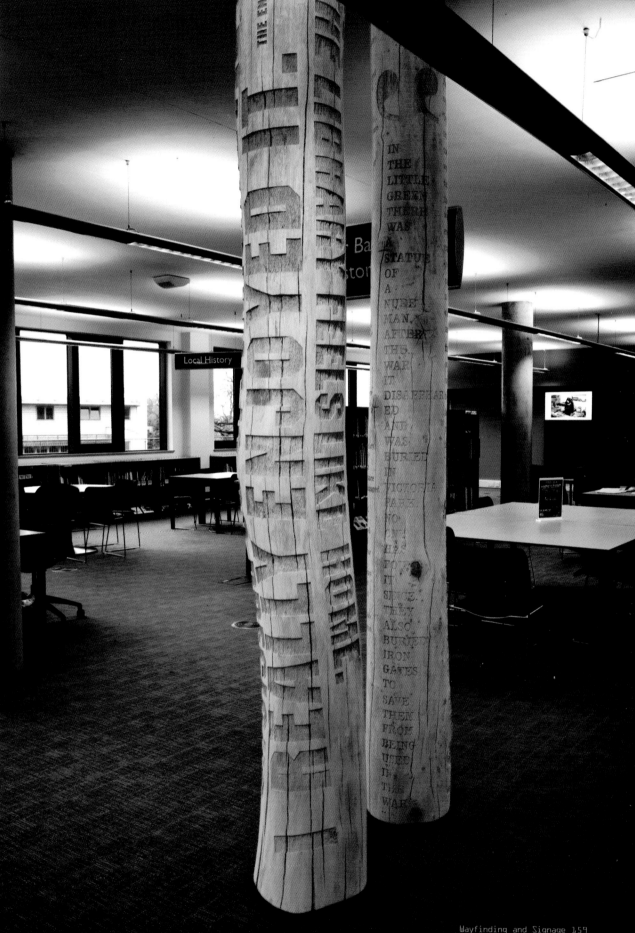

Eureka Tower carpark

agency ˥ **Emerystudio**
Melbourne ˥ Australia
creative director ˥ **Garry Emery**
managing director ˥ **Bilyana Smith**
www.emerystudio.com

This is a memorable approach to wayfinding within the cavernous concrete car park beneath Melbourne's Eureka Tower. Perspectival distortion has been used to manipulate space and form, and to mix two and three dimensions. Warped super-sized letterforms can be read as IN, OUT, UP and DOWN only when the motorists reach the appropriate point in their journey. A projector was used to cast super-sized letterforms onto walls and floors, such that the letters fall across the wall-to-floor junction and wrap around corners. The letters were traced with brightly coloured paint. The result is a series of bold graphic illusions realised through false perspectives. From different vantage points, the super-sized letterforms are perceived as either abstracted or informative.

Esta es una propuesta memorable de wayfinding para el gran y profundo aparcamiento de hormigón, situado bajo el Eureka Tower, en Melbourne. Se ha utilizado la distorsión visual para manipular el espacio y la forma, y para mezclar la bidimensionalidad con la tridimensionalidad. Las gigantescas letras combadas pueden leerse como IN (dentro), OUT (fuera), UP (arriba) y DOWN (abajo) sólo cuando los conductores se sitúan en el punto justo de su trayecto. Se utilizó un proyector para dar forma a las enormes letras sobre las paredes y los suelos, ya que éstas se encuentran en la juntura del suelo y la pared y en las esquinas. Se trazaron las letras con pintura de color brillante. El resultado es una serie de llamativas ilusiones gráficas creadas a partir de perspectivas falsas. Desde distintas posiciones estratégicas, las enormes letras se perciben o de manera abstracta o informativa.

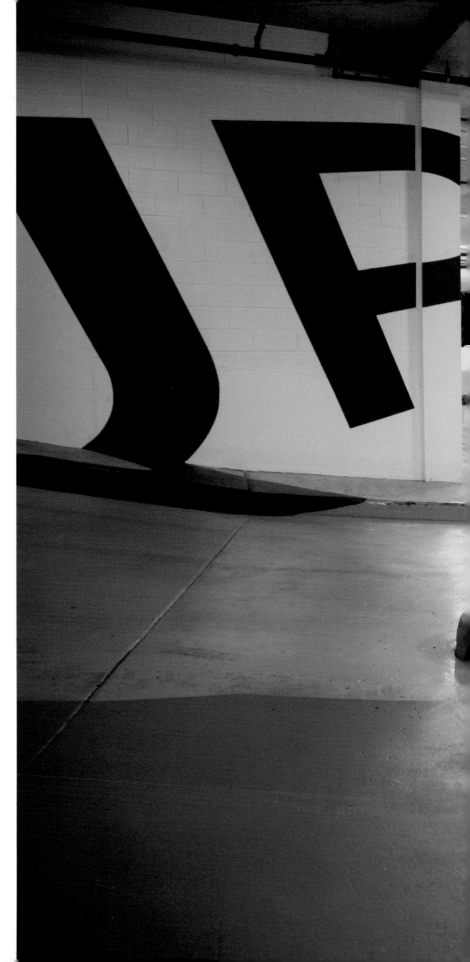

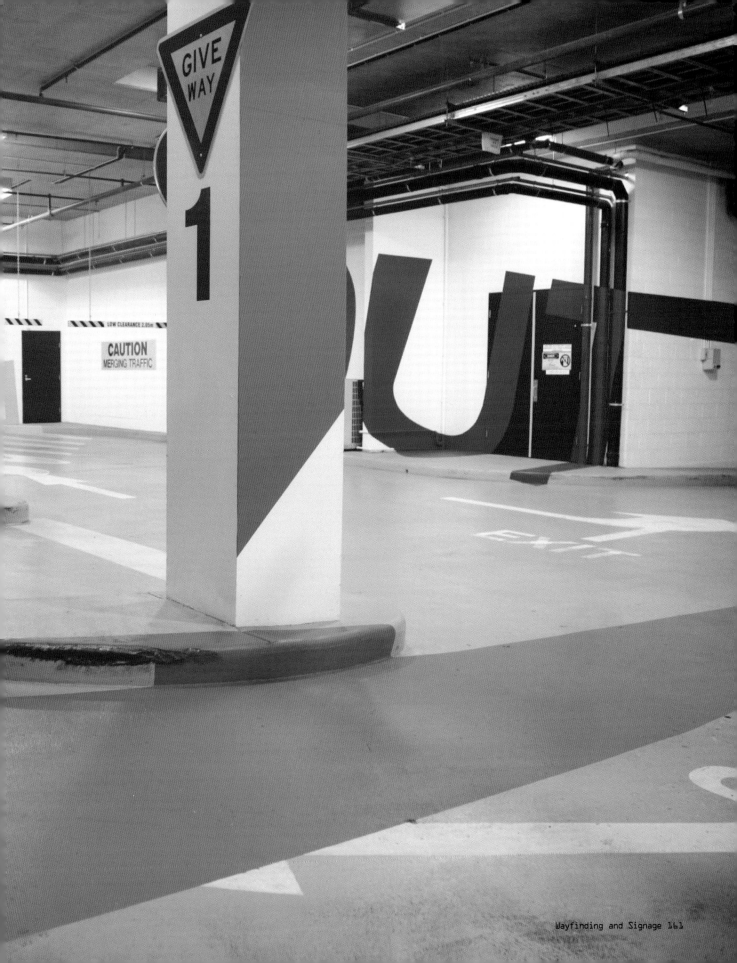

Eureka Tower carpark
studio ⌐ Emerystudio

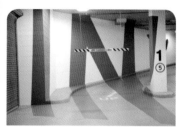

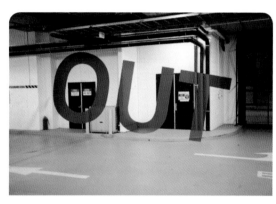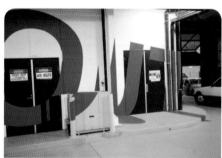

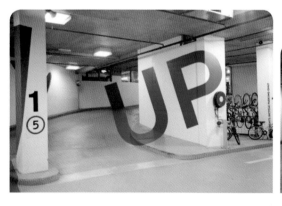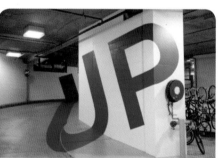

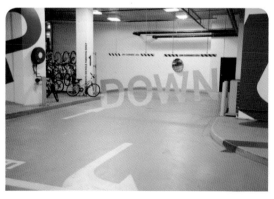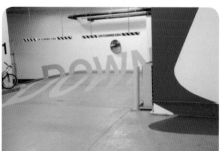

Dock 5

agency ˥ Emerystudio
Melbourne ˥ Australia
creative director ˥ Garry Emery
managing director ˥ Bilyana Smith
www.emerystudio.com

Part of a comprehensive system of signage for a residential
development at Melbourne Docklands. Shown here are
identification signs for the home offices.

Parte de un completo sistema señalético para una urbani-
zación residencial en Melbourne Docklands. Aquí se mues-
tran las señales de identificación para las oficinas centrales.

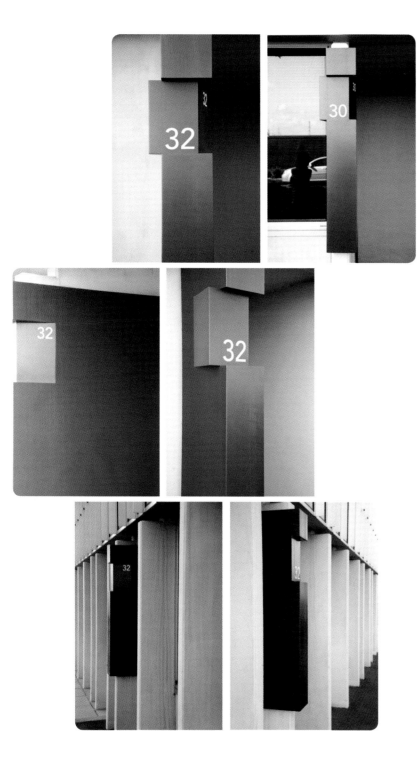

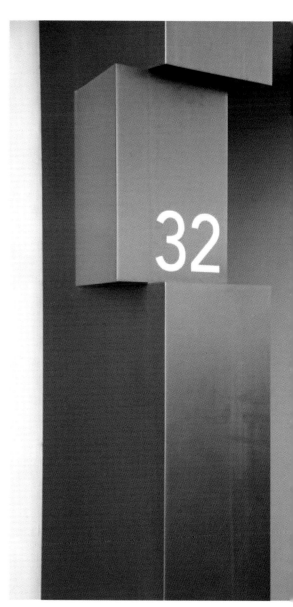

The Cooper Union

studio ˺ **Pentagram**
New York ˺ USA
project team ˺ Abbott Miller, Jeremy Hoffman,
Brian Raby, Susan Brzozowski
architect ˺ Thom Mayne
photography ˺ Chuck Choi, Iwan Baan
www.pentagram.com

This fall the Cooper Union for the Advancement of Science and Art opened its new academic building on its Cooper Square campus in New York's East Village. Designed by the Pritzker Prize-winning architect Thom Mayne of Morphosis, the building has quickly become one of the city's new landmarks. Abbott Miller has designed a unique program of signage and environmental graphics for the building that is fully integrated with the building's dynamic architecture.

For the signage typography Miller chose the font Foundry Gridnik, which resembles the lettering on the façade of the Foundation building. The original signage has a strong, angular look that suggests art, architecture and engineering. ("It looks like it was drawn with a T-square," says Miller.) Gridnik also has a tough and futuristic character that makes it especially sympathetic to the forms and materials of the new building.

The environmental graphics were also inspired by some of Miller's typographic explorations in his book Dimensional Typography. The signage typography has been physicalized in different ways, engaging multiple surfaces of the three-dimensional signs, appearing extruded across corners, or cut, extended and dragged through the material. Miller worked closely with Morphosis to integrate the signage into the building. The building canopy features optically extruded lettering that appears "correct" when seen in strict elevation, but distorts as the profile of the letter is dragged backwards in space. The cutouts in the lower half of the letterforms echo the transparency of the building's surface "skin" of perforated stainless steel.

Miller's program of donor signage is also uniquely integrated with the architecture. The lobby of the new building is a soaring sky-lit atrium that rises up nine stories through the building's core and is dominated by staircases. A dramatic installation recognizing major donors animates the underside of a descending stairwell, the signage comprised of over 80 "blades" that cascade down the underside of the stairs, echoing the stairs' downward motion. The typography is engraved on the front, bottom and reverse surface of each blade.

A similar typographic approach was used for a series of donor signs outside classrooms and offices. The rooms feature doors that are 10-feet high. The donor sign at each room's entrance appears as a vertical stainless-steel bar that acts as a "corner guard" for the doors. The typography appears as though it has been dragged through the bar, so edges of the letterforms are visible on edges of the bar. When seen from the sides, these bars appear covered in patterns of black banding, another way to see letterforms.

Identification and wayfinding signage throughout the building use Foundry Gridnik in multiple materials and forms including etched glass, stone and stainless steel. An installation of donor signage on the building's roof terrace appears as a "constellation" of names engraved in the paving stones.

Este otoño, la Cooper Union for the Advancement of Science and Art inauguró su nuevo edificio académico en su campus de Cooper Square en el East Village de Nueva York. Diseñado por el arquitecto Thom Mayne, galardonado con el Premio Pritzker por el Morphosis, el edificio se ha convertido, en seguida, en uno de los nuevos puntos de referencia de la ciudad. Abbott Miller ha diseñado un programa único de señalética y gráficos ambientales para el edificio que se integra completamente con la arquitectura dinámica de éste.

Para la tipografía de las señales, Miller escogió la fuente «Foundry Gridnik», que recuerda a las letras que hay en la fachada del edificio Foundation. La señalética original tiene un marcado aspecto angular que sugiere arte, arquitectura e ingeniería. «Parece que se haya dibujado con una doble escuadra», dice Miller. La fuente «Gridnik» tiene un estilo duro y futurístico que hace que encaje, especialmente, con las formas y materiales del nuevo edificio. Los gráficos ambientales también estuvieron inspirados en algunas de las exploraciones tipográficas que Miller hace en su libro Dimensional Typography (Tipografía dimensional).

La tipografía de la señalética se ha hecho física de distintas maneras: acoplando las superficies múltiples de las señales tridimensionales, extrudiendo las esquinas, o cortando, ampliando y arrastrándola por el material. Miller trabajó minuciosamente con Morphosis para integrar la señalética en el edificio. El canapé del éste ofrece, de manera óptica, una inscripción extrudida que parece «correcta» cuando se ve en una elevación precisa, pero se distorsiona a medida que el rótulo se aleja en el espacio. Los cortes de la mitad inferior de las letras imita la transparencia de la «piel» de acero inoxidable perforada de la superficie del edificio. El programa de Miller para la señalética de los contribuyentes también encaja, de manera excepcional, con la arquitectura. El vestíbulo del nuevo edificio es un altísimo atrio de luz natural, que se eleva nueve pisos por el centro del edificio y está envuelto de escaleras. La espectacular instalación que identifica a los principales contribuyentes da vida a la superficie inferior de un hueco de escalera descendente, una señalética compuesta por más de 80 «láminas» que caen como una cascada por la parte inferior de las escaleras, imitando el movimiento descendente de éstas. La tipografía está grabada en la superficie frontal, inferior e inversa de cada lámina.

Un enfoque tipográfico parecido se utilizó para una serie de nombres de contribuyentes en el exterior de las clases y las oficinas. Las salas tienen puertas de tres metros de alto.

Los nombres de los contribuyentes en la entrada de la sala aparecen en una barra de acero inoxidable vertical que sirve de «protector de esquinas» para las puertas. La tipografía aparece como si hubiera sido arrastrada por las barras, que están cubiertas de tiras negras, lo que ofrece otra manera de ver las letras. La identificación y el wayfinding de todo el edificio utiliza la fuente «Foundry Gridnik» en los diferentes materiales y formas, incluyendo el vidrio grabado, la piedra y el acero inoxidable. La instalación de una señalética dedicada a los contribuyentes y situada en la azotea del edificio se muestra como una «constelación» de nombres grabados en los adoquines.

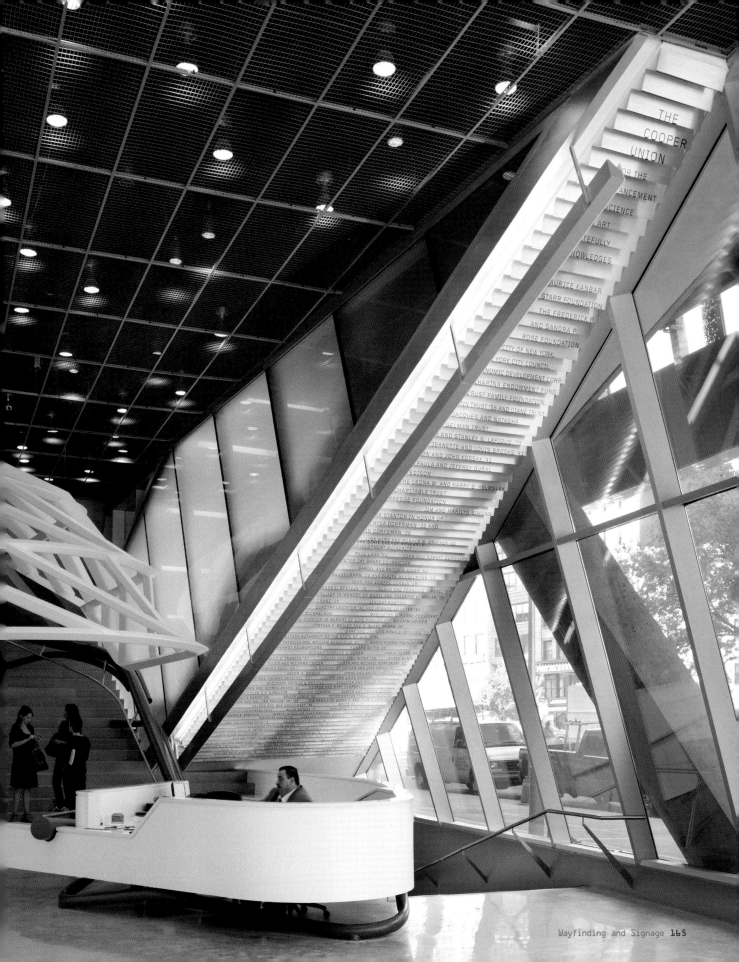

THE
COOPER
UNION
OR THE
ANCEMENT
SCIENCE
ART
TEFULLY
NOWLEDGES

AURICE KANBAR
STARR FOUNDATION
THE FREDERICK P.
AND SANDRA P.
ROSE FOUNDATION
CITY OF NEW YORK
YORK CITY COUNCIL
NOMIC DEVELOPMENT CORP.
HARINA ENDOWMENT FUND
RUST FAMILY FOUNDATION.
TIN TRUST '56 AND DIANE TRUST
JACQUES AND NATASHA
GELMAN TRUST
AND STANLEY N. LAPIDUS '70
JEANETTE AND LOUIS BROOKS '41
YN AND JOHN KOSSAK '41
PAULA AND JEFFREY GURAL
EDISON
HE LEONA M. AND HARRY B. HELMSLEY
CHARITABLE TRUST
KRESGE FOUNDATION
JIM AND MARILYN SIMONS
K STANTON IN HONOR OF
HYSA DORESMAN '59 AND
IS DORESMAN '59

The Cooper Union
studio → Pentagram

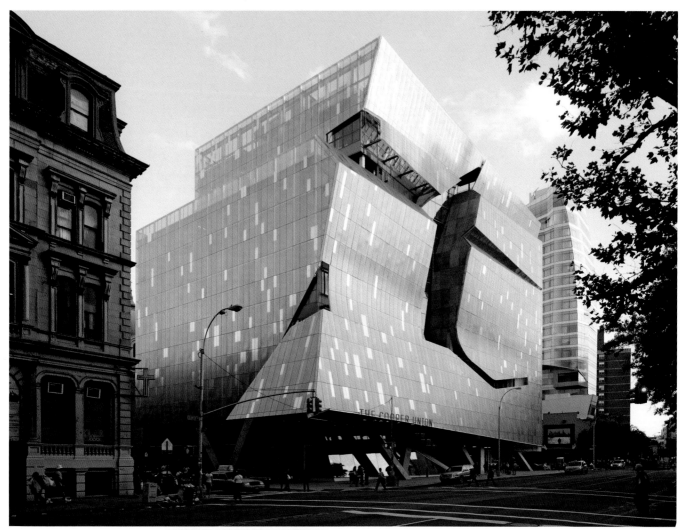

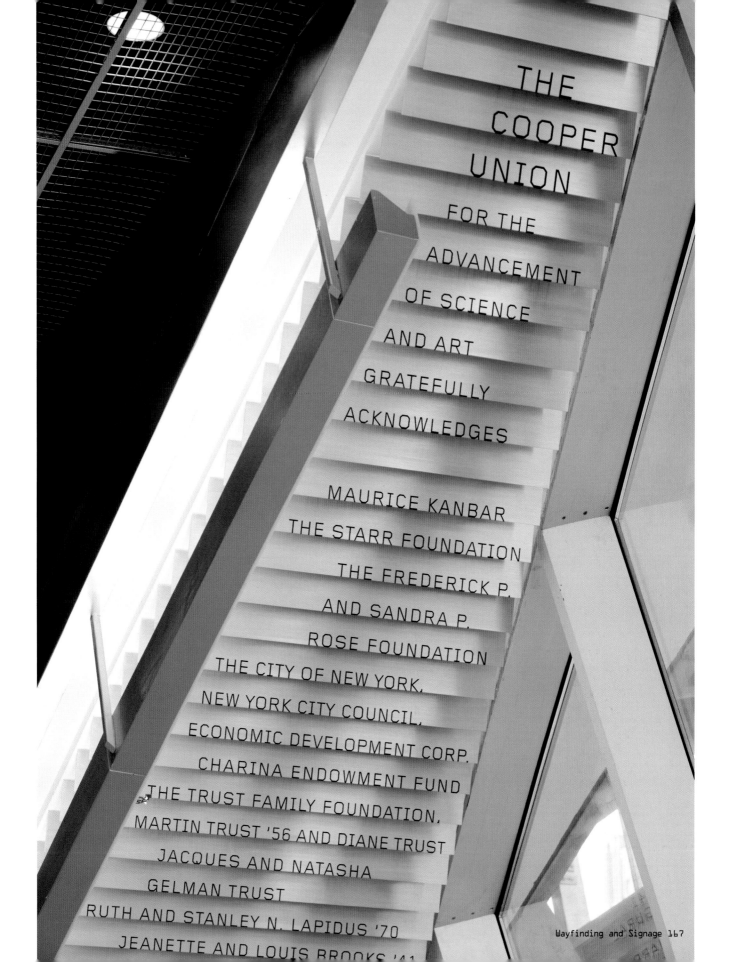

THE
COOPER
UNION
FOR THE
ADVANCEMENT
OF SCIENCE
AND ART
GRATEFULLY
ACKNOWLEDGES

MAURICE KANBAR
THE STARR FOUNDATION
THE FREDERICK P.
AND SANDRA P.
ROSE FOUNDATION
THE CITY OF NEW YORK,
NEW YORK CITY COUNCIL,
ECONOMIC DEVELOPMENT CORP.
CHARINA ENDOWMENT FUND
THE TRUST FAMILY FOUNDATION,
MARTIN TRUST '56 AND DIANE TRUST
JACQUES AND NATASHA
GELMAN TRUST
RUTH AND STANLEY N. LAPIDUS '70
JEANETTE AND LOUIS BROOKS '41

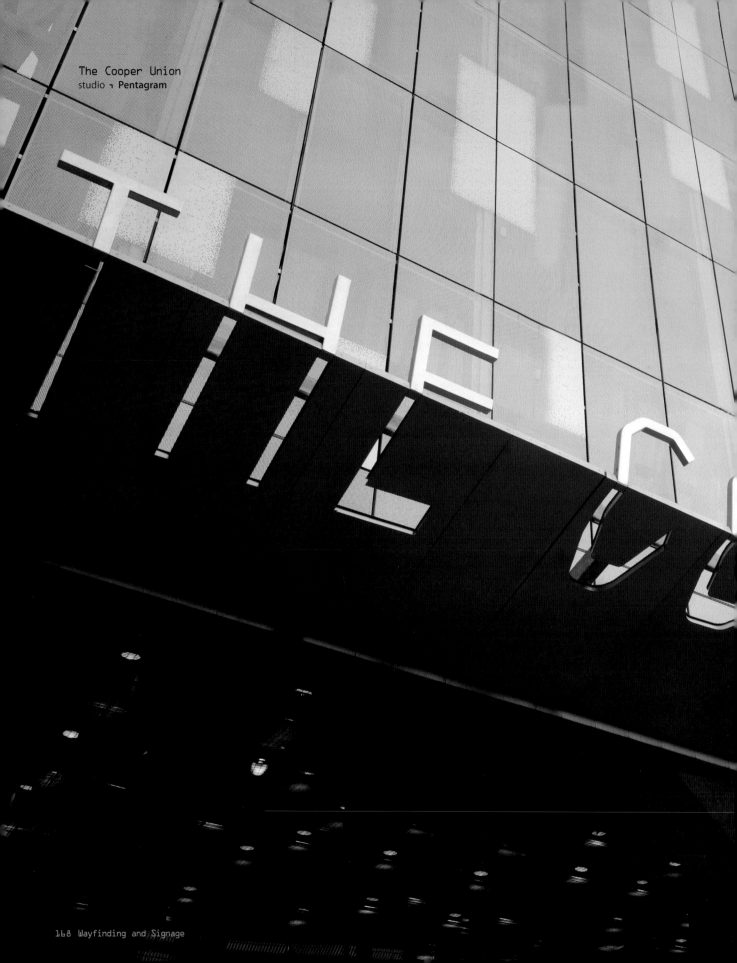

The Cooper Union
studio ¬ Pentagram

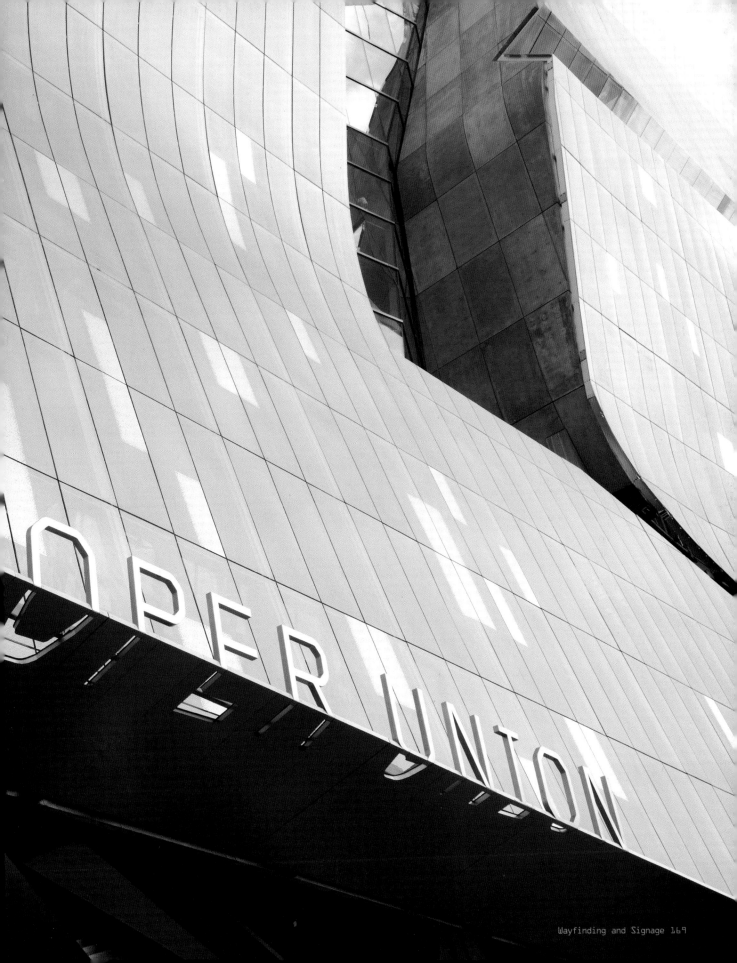

The Cooper Union
studio ⅂ Pentagram

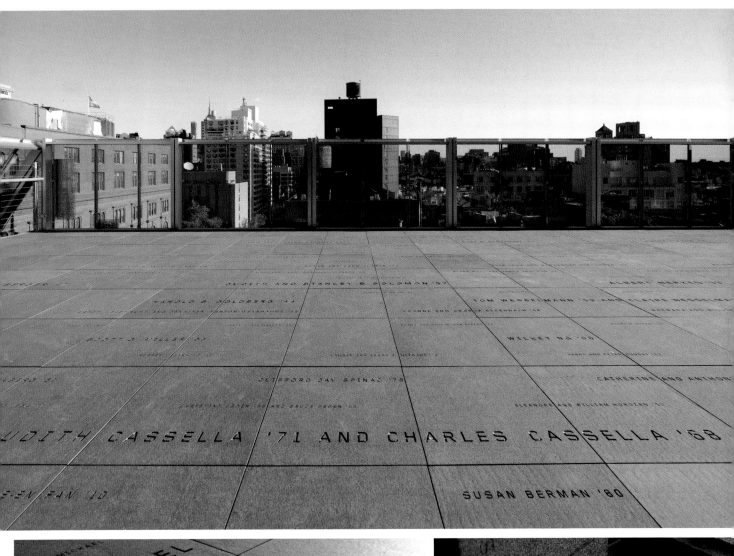

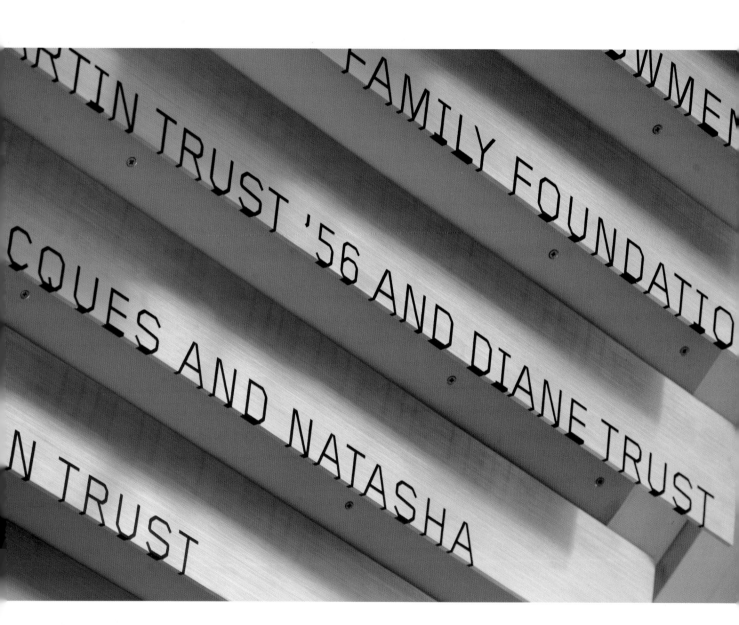

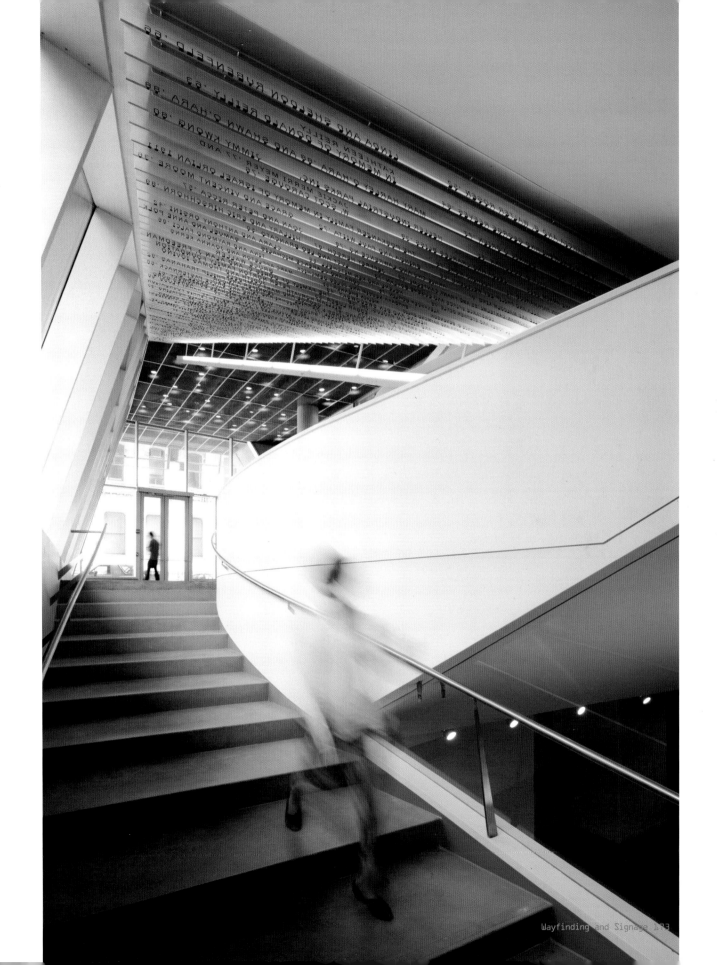

NewActon

agency ┐ Emerystudio
Melbourne ┐ Australia
creative director ┐ Garry Emery
managing director ┐ Bilyana Smith
www.emerystudio.com

What people love about Canberra, Australia's political capital, are its wide open spaces and the ease of everyday life. But what many miss are the buzz and conviviality of busy street life and the stimulation of a vibrant urban culture. Proposed for Canberra is a development offering the best of both worlds: a new, vital, city-edge urban village on Lake Burley Griffin, built around the heritage building, Acton House. NewActon is planned with a focus on arts and culture, bringing life and stimulation directly to the new precinct. The developer recognised the opportunity to capital-ise on his cultural and commercial interests. NewActon's positioning as an arts precinct is a marketing point of difference. The brand identity elaborates and reinforces this defining attribute. emerystudio developed the brand identity and marketing comm-unications program, including signage and site identification, all considered as an integrated whole. Expressions of the brand identity are designed for two, three and four-dimensional spatial environments. The design of signage varies. Signs are tailored to particular places and services rather than being consistently plastered across the precinct.

The experiential effects of the signage are equally as important as its functional role, generating a spirited, creative and festive character for the new urban development. Statutory signage typically applied to doors of service cupboards, such as electrical fire hydrant and sprinkler boosters, is usually responsibly underplayed. Here, messages are given significant status and a playful expression. The tubular steel structures of freestanding signage elements owe something to the Bauhaus and Marcel Breuer.

The urban village - accommodating office, residential and retail uses - has a low-rise historic colonial complex as well as new high-rise buildings. Some are constructed, with further buildings proposed. The design of signage reflects the eclecticism of the public art program, and signs vary from building to building. This gives NewActon an intriguing, ad hoc character. Site boundaries are marked by consistent signage.

Lo que a la gente le gusta de Canberra, la capital política de Australia, son sus grandes espacios abiertos y la comodidad del día a día. Pero lo que muchos echan de menos es el alboroto y la sociabilidad de la ajetreada vida callejera y la estimulación de una cultura urbana vibrante. Lo que se ha propuesto para Canberra es una construcción que ofrezca lo mejor de los dos mundos: una nueva villa urbana llena de vitalidad en Lake Burley Griffin, construida junto al edificio protegido Acton House. NewActon está planificada como un foco de arte y cultura, dando vida y estimulando, de manera directa, la nueva zona. El promotor vio la oportunidad de sacar provecho de sus intereses culturales y comerciales. El posicionamiento de NewAction como zona artística es un punto comercial distintivo. La identidad de la marca elabora y refuerza esta cualidad característica. Emerystudio desarrolló la identidad de la marca y el programa de comunicaciones comerciales, incluyendo la señalética y la identificación del lugar, considerados como un todo integrado. Las señales para la identidad de la marca se diseñaron para ambientes espaciales de dos, tres y cuatro dimensiones. El diseño de la señalética varía. En vez de colocarlas por todo el recinto, las señales están adaptadas a lugares y servicios particulares.

Los efectos experienciales de la señalética son igual de importantes como funcionales, generando un carácter vivo, creativo y alegre para la nueva construcción urbana. Normalmente, a la señalética reglamentaria, aplicada, por regla general, en puertas de cajas de servicio, como bocas de incendios y rociadores, se le quita, responsablemente, importancia. Aquí, a los mensajes, se les da un rango importante y una señal informal. Las estructuras de acero en forma de tubo con elementos señaléticos independientes tienen algo que ver con la Bauhaus y Marcel Breuer.

La villa urbana, de carácter residencial, comercial y de oficina, tiene un complejo colonial histórico de baja altura, así como torres de pisos nuevas. Algunas se han construido con más propuestas de edificios. El diseño de la señalética refleja el eclecticismo del programa artístico público y las señales cambian de un edificio a otro. Esto le da a NewActon un carácter enigmático. Los límites del lugar están marcados por una señalética coherente.

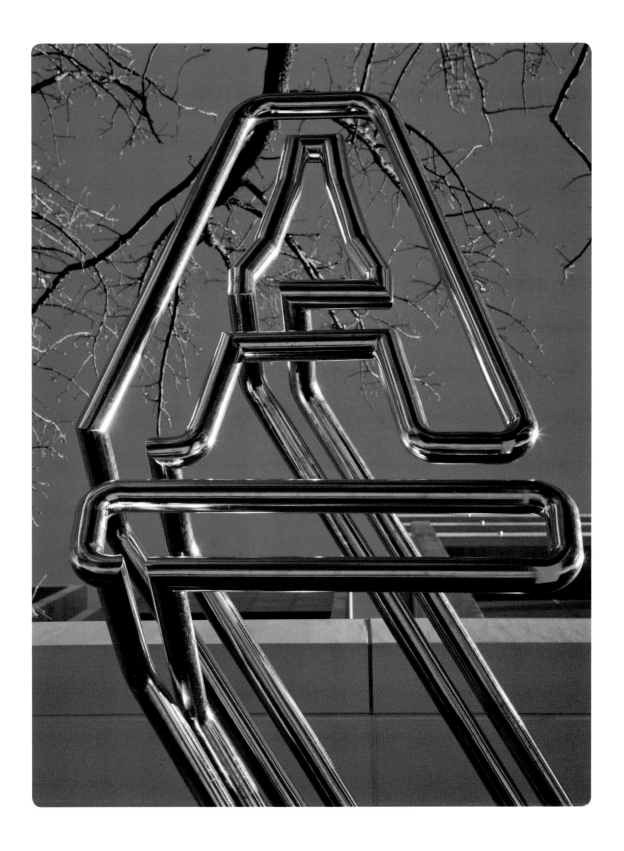

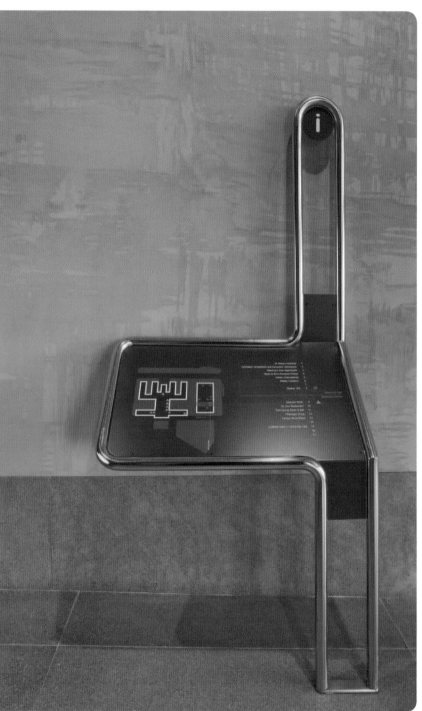

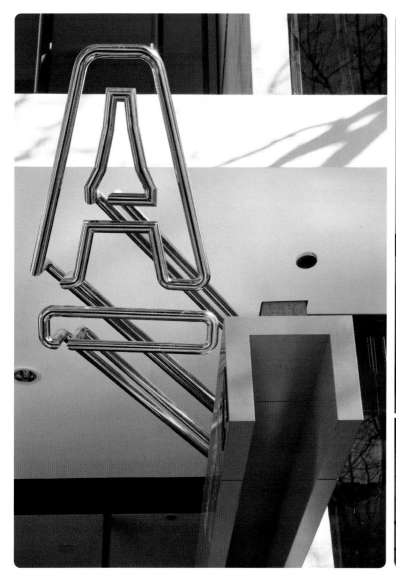

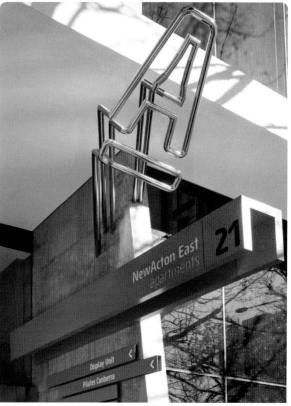

Finnish Sports Federation

agency ⌐ Bond Creative Agency Oy
Helsinki ⌐ Finland
creative directors ⌐ Aleksi Hautamäki,
Arttu Salovaara
art director ⌐ Tuukka Koivisto
photographer ⌐ Carl Bergman
www.bond-agency.com

Fun and inspiring branding for the offices of the Finnish Sports Federation as
part of the identity revamp. Simple, yet effective visual idea the employees are
faced with every morning when arriving to work.

Creación de una marca divertida e inspiradora para las oficinas de la Federación
Finlandesa del Deporte como parte de la renovación de la identidad. Es una
idea visual sencilla, aunque efectiva, que los empleados se encuentran cada
mañana cuando llegan al trabajo.

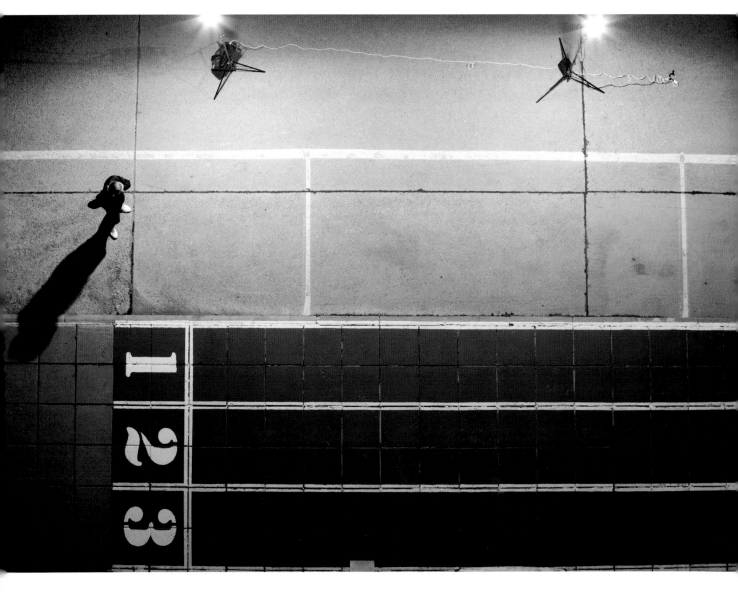

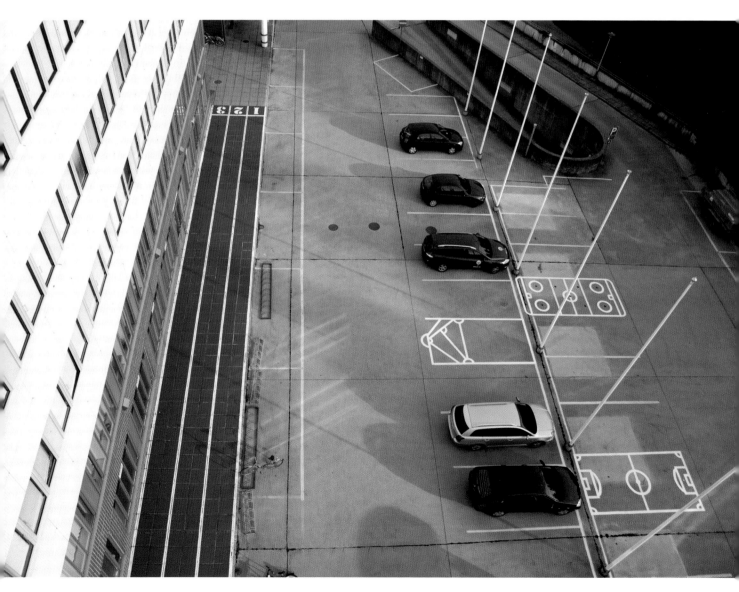

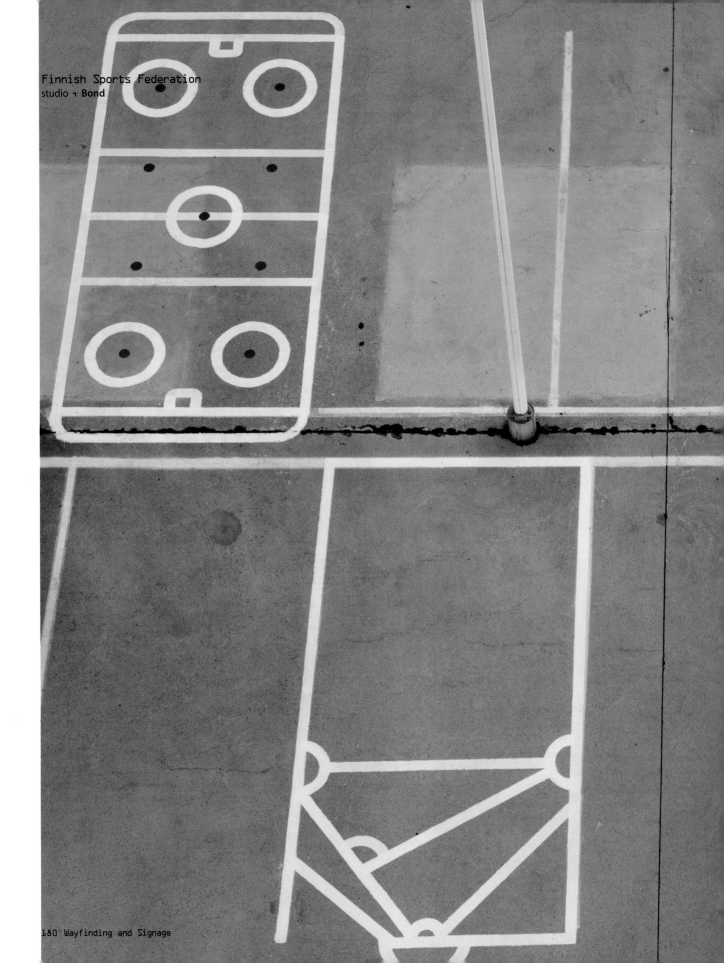

Finnish Sports Federation
studio ⌐ Bond

Fairfax Media

agency ˥ Emerystudio
Melbourne ˥ Australia
creative director ˥ Garry Emery
managing director ˥ Bilyana Smith
www.emerystudio.com

Fairfax Media is transforming itself from publishing company to integrated media business. The architecture expresses the dynamic nature of contemporary media while providing functional and enjoyable accommodation that encourages a collegiate spirit - valuable to people working in media. Emerystudio developed an overarching communications strategy. The central organising device for the information display system is a monumental, permeable wall conceived of as a work of art in itself. Envisaged as an "information highway", the media wall extends the length of the interior space. The image the media wall projects is based on a symbolic visual representation of the binary system that describes the workings of digital communications and instant information transmission. The same design language informs displays and signage. The binary system design concept is the central idea for the physical display and signage elements, sympathetically inserted into the architectural space.

Fairfax Media está transformando su una empresa de edición en un negocio de medios de comunicación. La arquitectura expresa la naturaleza dinámica de los medios contemporáneos, a la vez que ofrece un espacio funcional y agradable que estimula un espíritu universitario: valioso para la gente que trabaja en los medios. Emerystudio desarrolló una estrategia de comunicaciones general. La estrategia organizadora central para el sistema de muestra de información es una monumental pared permeable, concebida como una obra de arte en sí misma. Prevista como una «autopista de la información», la pared multimedia prolonga la largura del espacio interior. La imagen que la pared proyecta se basa en una representación visual simbólica del sistema binario que describe el funcionamiento de las comunicaciones digitales y la transmisión de información instantánea. El mismo lenguaje de diseño muestra las imágenes y la señalética.
El concepto del diseño del sistema binario es la idea central para la presentación física y los elementos señaléticos, armoniosamente insertados en el espacio arquitectónico.

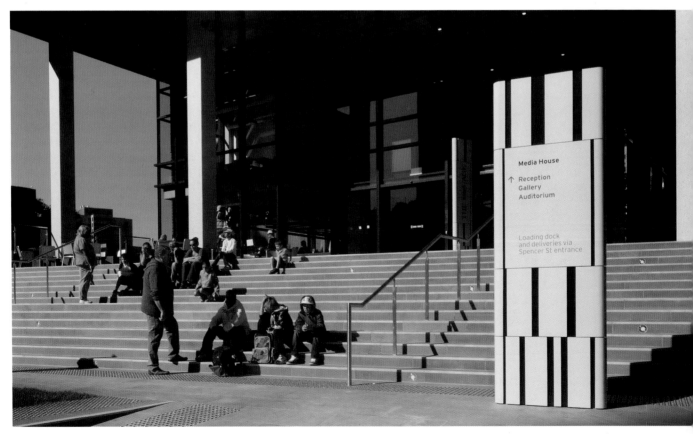

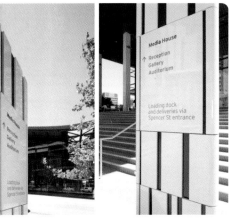

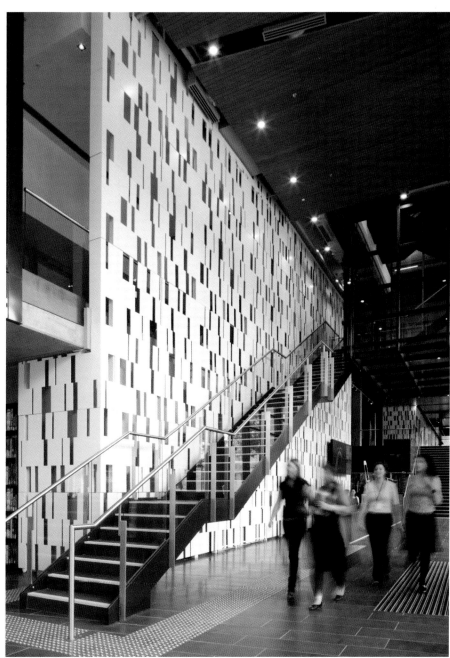

"Water Formula" – EPAL

studio ˥ P-06 ATELIER
Lisbon ˥ Portugal
design concept ˥ Nuno Gusmão, Pedro Anjos
designers ˥ Joana Gala, Mário Videira, Miguel Matos
photographer ˥ Ricardo Gonçalves
www.p-06-atelier.pt

P-06 ATELIER with Gonçalo Byrne architects. The graphic world
of chemical equations is transferred onto the wayfinding system,
through contraction of names and scale differences. On the floor
of the laboratories, large areas are identified by large-scale
applications, suitable for distant reading.
Color fills in some areas of the building were made to simplify
and organize visual space. The usage of color just on one side of
the corridors and intersections is an example of this guidance
support. A vibrant and bright blue was selected to liven up the
interior corridors. In the parking floor, the blue wall always on
the side of the driver, simplifies the logic and perception of
space. With the natural development of the process of signage
was born the identity of the building, the contraction "Lab C", as
a chemical formula.

P-06 ATELIER junto con el arquitecto Gonçalo Byrne. El mundo
gráfico de las ecuaciones químicas se ha trasladado al sistema
de wayfinding, mediante la contracción de nombres y las distin-
tas escalas. En el suelo de los laboratorios, las áreas grandes
están identificadas con aplicaciones de gran escala, adecuadas
para leerlas a distancia. Los rellenos de colores en algunas zonas
del edificio se emplearon para simplificar y organizar el espacio
visual. El uso del color sólo en uno de los lados de los pasillos y
de las intersecciones es un ejemplo de esta ayuda orientativa.
Se escogió un azul celeste llamativo para dar vida al interior de
los pasillos. En el aparcamiento, la pared azul, que está siempre
en el lado del conductor, simplifica la lógica y la percepción del
espacio. Durante el desarrollo natural del proceso señalético
nació la identidad del edificio, la contracción «Lab C», una fór-
mula química.

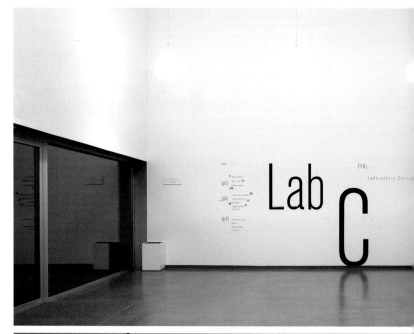

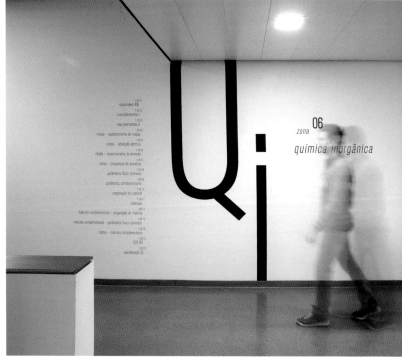

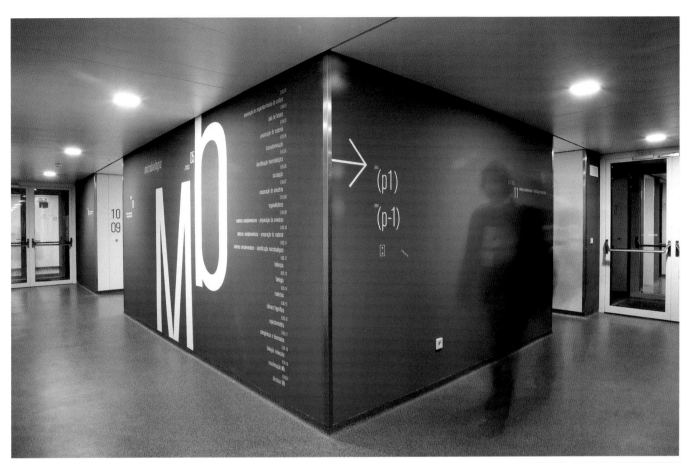

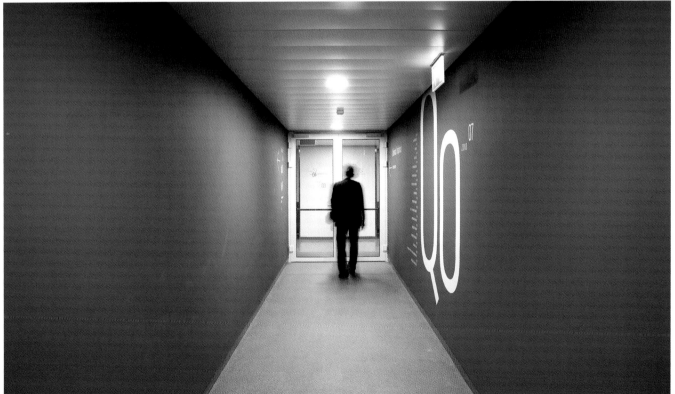

"Water Formula"
EPAL
studio ┐ P-06 ATELIER

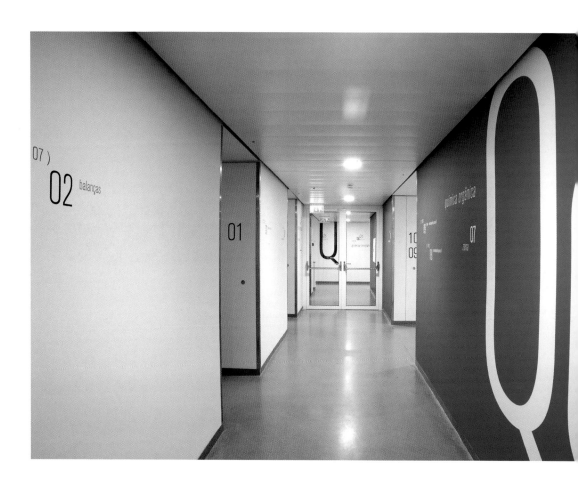

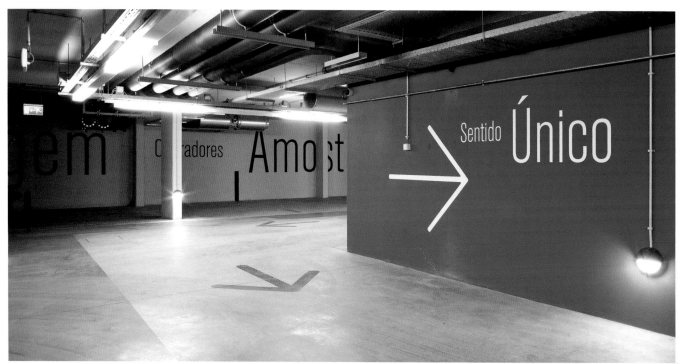

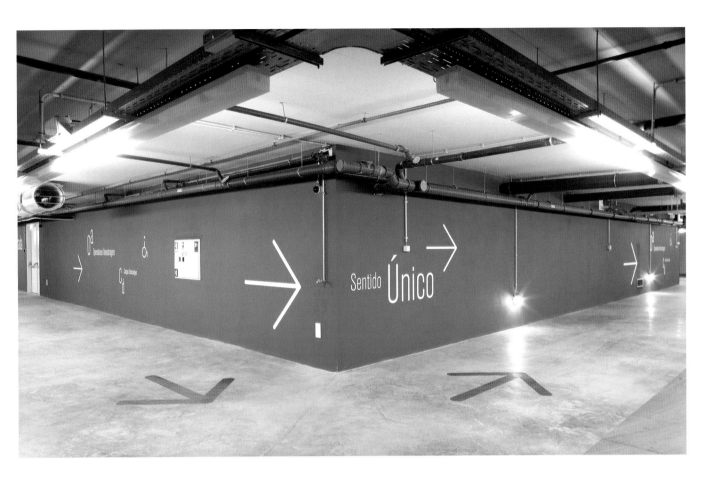

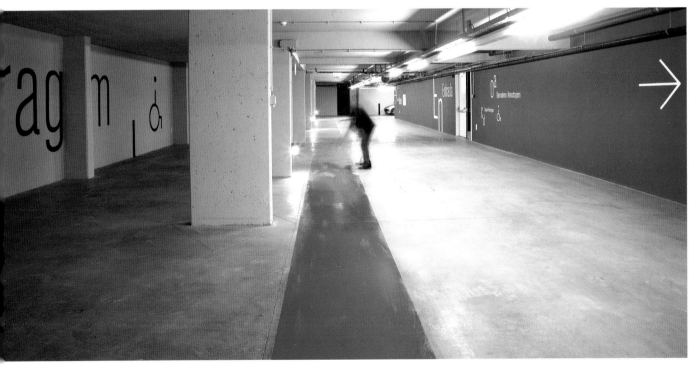

TAP – Théâtre et Auditorium de Poitiers

studio ꓶ **P-06 ATELIER**
Lisbon ꓶ Portugal
design concept ꓶ Nuno Gusmão, Pedro Anjos
designers ꓶ Giuseppe Greco, Vera Sacchetti,
Miguel Cochofel, Miguel Matos
photographer ꓶ FG+SG architectural photography,
P-06 atelier
www.p-06-atelier.pt

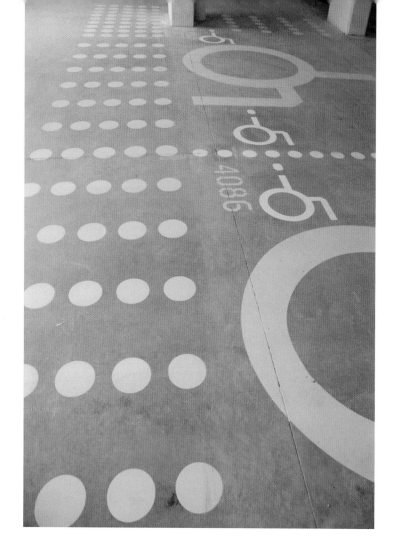

P-06 ATELIER with João Luís Carrilho da Graça architect.
The design approach started simultaneously with the
wayfinding system and the chromatic study of the building.
The concept for the wayfinding system, started from the Dada
movement. Words and letters are freely arranged and partially
expressed in an onomatopoeic way. The building is literally a
container for words and sounds. The guidance system consists
of oversized letters and numerals recognizable from a wider dis-
tance. To announce the events of each season were developed
the guidelines for the exterior video projections in the glass
"skin" of the building, like a deconstructed video screen with
moving images. An exterior signage system consisting of
"totems" in the surroundings of the building, is the limit of the
design project.

P-06 ATELIER junto con el arquitecto João Luís Carrilho da Graça.
El enfoque del diseño empezó, de manera simultánea, con el sis-
tema de wayfinding y el estudio cromático del edificio.
El concepto para el sistema de wayfinding surgió del dadaísmo.
Las palabras y las letras están dispuestas libremente y parcial-
mente colocadas de forma onomatopéyica. El edificio es, literal-
mente, un contenedor de palabras y sonidos. El sistema de
orientación consiste en letras y números descomunales y reco-
nocibles desde una gran distancia. Para anunciar los actos de
cada temporada, se crearon unas directrices para las proyeccio-
nes exteriores de vídeo sobre la «piel» de vidrio del edificio,
como si fuese una pantalla de video deconstruida con imágenes
en movimiento. Un sistema señalético exterior, que consiste en
«tótems» ubicados en los alrededores del edificio, es el límite del
proyecto de diseño.

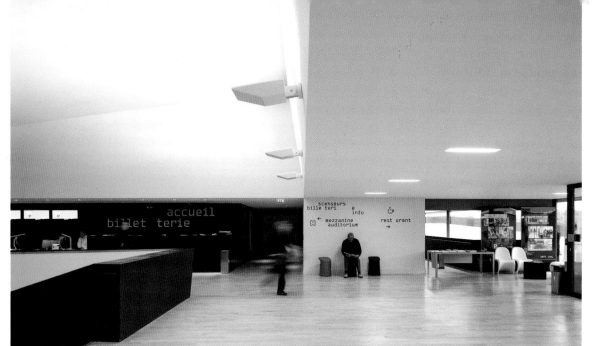

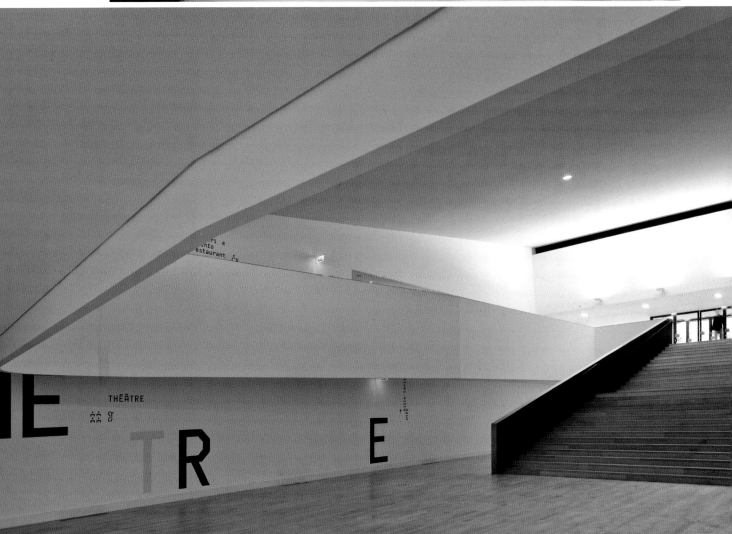

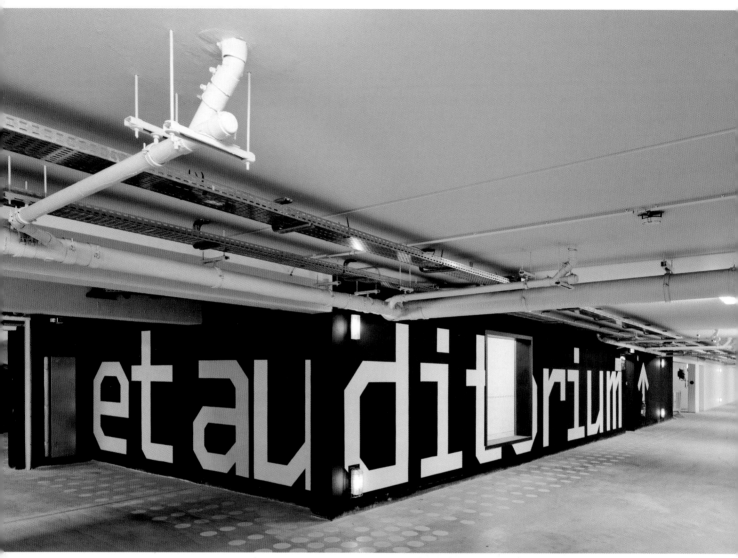

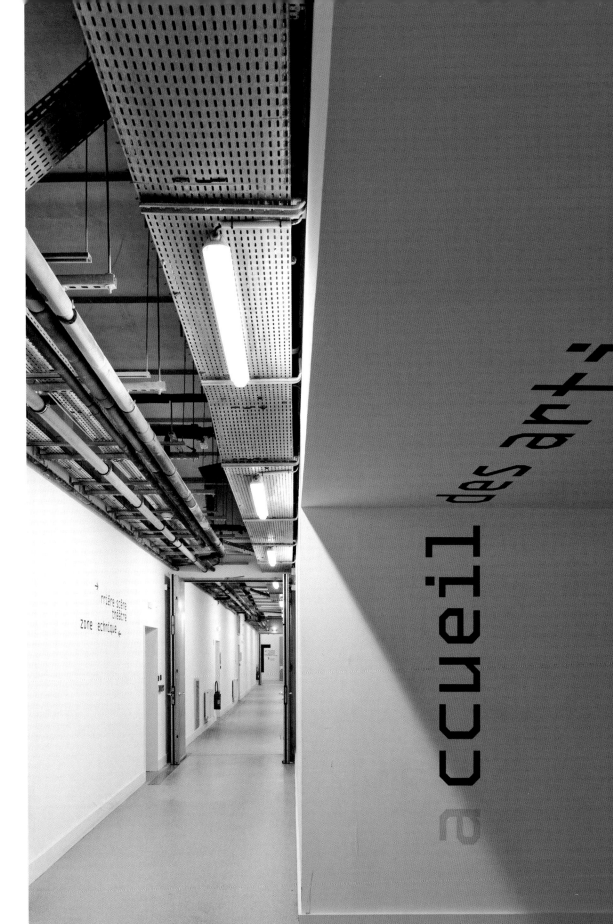

arrière scène
théâtre
zone technique

accueil des arti[s]